U0362584

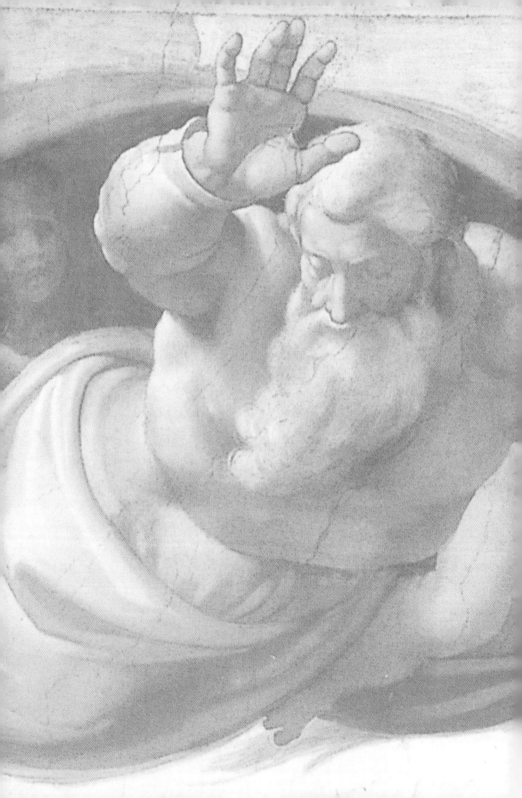

世界美术名作二十讲

傅雷 著

北京大学出版社

PEKING UNIVERSITY PRESS

图书在版编目 (CIP) 数据

世界美术名作二十讲 / 傅雷著 . —北京 : 北京大学出版社 , 2017.10
（沙发图书馆）
ISBN 978-7-301-28648-7

Ⅰ . 世… Ⅱ .①傅… Ⅲ .①美术史—世界 Ⅳ .① J110.9

中国版本图书馆 CIP 数据核字 (2017) 第 199783 号

书　　　名	世界美术名作二十讲	
	SHIJIE MEISHU MINGZUO ERSHI JIANG	
著作责任者	傅　雷　著	
责任编辑	吴　敏	
标准书号	ISBN 978-7-301-28648-7	
出版发行	北京大学出版社	
地　　　址	北京市海淀区成府路 205 号　100871	
网　　　址	http://www. pup. cn　新浪微博 : @ 北京大学出版社	
电子信箱	zpup@ pup. cn	
电　　　话	邮购部 62752015　发行部 62750672　编辑部 62757065	
印　刷　者	北京中科印刷有限公司	
经　销　者	新华书店	
	880 毫米 ×1230 毫米　A5　7.5 印张　174 千字	
	2017 年 10 月第 1 版　2017 年 10 月第 1 次印刷	
定　　　价	59.00 元	

目　录

序

　　年来国人治西洋美术者日众,顾了解西洋美术之理论及历史者寥寥。好骛新奇之徒,惑于"现代"之为美名也,竞竞以"立体""达达""表现"诸派相标榜,沾沾以肖似某家某师自喜。肤浅庸俗之流,徒知悦目为美,工细为上,则又奉官学派为典型:坐井观天,莫此为甚! 然而趋时守旧之途虽殊,其昧于历史因果,缺乏研究精神,拘囚于形式,竞竞于模仿则一也。慨自"五四"以降,为学之态度随世风而日趋浇薄:投机取巧,习为故常;奸黠之辈且有以学术为猎取功名利禄之具者;相形之下,则前之拘于形式,忠于模仿之学者犹不失为谨愿。呜呼! 若是而欲望学术昌明,不将令人与河清无日之叹乎?

　　某也至愚,尝以为研究西洋美术,乃借触类旁通之功为创造中国新艺术之准备,而非即创造本身之谓也;而研究又非以五色纷披之彩笔曲肖马蒂斯、塞尚为能事也。夫一国艺术之产生,必时代、环境、传统演化,迫之产生,犹一国动植物之生长,必土质、气候、温度、雨量,使其生长。拉斐尔之生于文艺复兴期之意大利,莫里哀之生于 17 世纪之法兰西,亦犹橙橘橄林之遍于南国,事有必至,理有固然也。陶潜不生于西域,但丁不生于中土,形格势禁,事理、环境、民族性之所不容也。此研究西洋艺术所不可不知者一。

　　至欲撷取外来艺术之精英而融为己有,则必经时势之推移,思想之酝酿,而在心理上又必经直觉、理解、憬悟、贯通诸程序,

方能衷心有所真感。观夫马奈、凡·高之于日本版画,高更之于黑人艺术,盖无不由斯途以臻于创造新艺之境。此研究西洋艺术所不可不知者二。

今也东西艺术,技术形式既不同,所启发之境界复大异,所表白之心灵情操,又有民族性之差别为其基础。可见所谓融合中西艺术之口号,未免言之过早,盖今之艺人,犹沦于中西文化冲突后之旋涡中不能自拔,调和云何哉?矧吾人之于西方艺术,迄今犹未臻理解透辟之域,遑言创造乎?

然而今日之言调和东西艺术者,提倡古典或现代化者,固比比皆是,是一知半解,不假深思之过耳。世惟有学殖湛深之士方能知学问之无穷而常惴惴默默,惧一言之失有损乎学术尊严,亦惟有此惴惴默默之辈,方能孜孜矻矻,树百年之基。某不敏,何敢以此自许?特念古人三年之病必求七年之艾之训,故愿执斩荆棘,辟草莽之役,为艺界同仁尽些微之力耳。是编之成,即本斯义。编分二十讲,所述皆名家杰构,凡绘画、雕塑、建筑、装饰美术诸门,遍尝一脔。间亦论及作家之人品学问,欲以表显艺人之操守与修养也;亦有涉及时代与环境,明艺术发生之因果也,历史叙述,理论阐发,兼顾并重,示研究工作之重要也。愚固知画家不必为史家,犹史家之不必为画家;然史之名画家固无一非稔知艺术源流与技术精义者,此其作品之所以必不失其时代意识,所以在历史上必为承前启后之关键也。

是编参考书,有法国博尔德(Bordes)氏之美术史讲话及晚近诸家之美术史。序中所言,容有致艺坛诸君子于不快者,则惟有以爱真理甚于爱友一语自谢耳。

傅雷

一九三四年六月

第一讲　乔托与阿西西的圣方济各

　　乔托（Ambrogio ou Angiolotto di Bondone Giotto，1266—1336）可说是基督教圣者阿西西的方济各（Saint Francois d'Assise，1182—1226）的历史画家。他一生重要的壁画分布在三所教堂中，其中二所都是方济各派的寺院。在阿西西教堂中，就有乔托描绘圣方济各的行述的壁画二十八幅。翡冷翠圣十字架大寺的内部装饰，大半是乔托以圣方济各为题材的作品。帕多瓦城阿雷纳教堂中，乔托描绘圣母与耶稣的传略的三十八幅壁画，也还是充满了方济各教派的精神。

　　所谓方济各教派者，乃是 1215 年时，基督教圣徒阿西西的圣方济各创立的一个宗派。教义以刻苦自卑、同情弱者为主。13 世纪原是中古的黑暗时代告终、人类发现一线曙光的时代，是诞生但丁、培根、圣多马的时代。圣方济各在当时苦修布道，说宗教并非只是一种应该崇奉的主义，而其神圣的传说、庄严的仪式、圣徒的行述、《圣经》的记载，都是对于人类心灵最亲昵的情感的表现。以前人们所认识的宗教是可怕的，圣方济各却使宗教成为大众的亲切的安慰者。他颂赞自然，颂赞生物。相传他向鸟兽说教时，称燕子为"我的燕姊"，称树木为"我的树兄"。他说圣母是一个慈母，耶稣是一个娇儿，正和世间一切的慈母爱子一样。他要人们认识充满着无边的爱的宗教而皈依信服，奉

为精神上的主宰。

圣方济各这般仁慈博爱的教义，在艺术上纯粹是簇新的材料。显然，过去的绘画是不够表现这种含着温柔与眼泪的情绪了。乔托的壁画，即是适应此种新的情绪而产生的新艺术。

乔托个人的历史，很少确切的资料足资依据。相传他是一个富有思想的聪慧之士，和但丁相契，在当时被认为非常博学的人。翡冷翠人委托乔托主持建造当地的钟楼时，曾有下列一条决议案：

> 在这桩如在其他的许多事业中一样，世界上再不能找到比他更胜任的人。

艺术革命有一个永远不变的公式：一种艺术渐趋呆滞死板，不能再行表现时代趋向的时候，必得要回返自然，向其汲取新艺术的灵感。

据说乔托是近世绘画始祖契马布埃（Cimabuë）的学生；但他在童年时，已在荒僻的山野描画过大自然。因此，他一出老师的工作室，便能摆脱传统的成法而回到他从大自然所得的教训——单纯与素朴上去。

他的艺术，上面已经说过，是表现方济各教义的艺术。他的简洁的手法，无猜的心情，最足表彰圣方济各的纯真朴素的爱的宗教。

从今以后，那些悬在空中的圣徒与圣母，背后戴着一道沉重的金光，用贵重的彩石镶嵌起来的图像，再不能激动人们的心魂了。这时候，乔托在教堂的墙壁上，把方济各的动人的故事，可爱的圣母与耶稣、先知者与使徒，一组一组地描绘下来。

《圣方济各出家》，表现圣方济各卸下衣服，奉还他的父亲的情景。还有《圣方济各向小鸟说教》《圣方济各在苏丹廷上》《圣方济各驱逐阿莱查城之魔鬼》《圣方济各之死》《圣母之诞生》《施

洗者圣约翰之诞生》《访问》《基督在十字架下》《下葬》等等,都像当时记载这些宗教故事的传略一样,使 13－14 世纪的民众感到为富丽的拜占庭绘画所没有的热情与信仰。

这些史迹,乔托并不当它像英雄的行为或神奇的灵迹那样表现,他只是替当时的人们找到一个发泄真情的机会。因为那时的人们,一想起圣方济各的遗言轶事,就感动到要下泪。所以乔托的画就成了天真的动人的诗。在《圣母之诞生》中,许多女仆在床前浴着婴儿,把他包裹起来。这情景,圣约翰、圣母、耶稣,已不复是《圣经》上的"圣家庭",而是像英国批评家罗斯金(John Ruskin)所谓的"爸爸、妈妈与乖乖"了。

这种亲切的诗意最丰富的,要算是《圣方济各向小鸟说教》(图 1－1)的那张壁画了。这个十分通俗的题材,曾被不少画家采用过;但从没有一个艺人,能像乔托那样把圣方济各的这桩天真的故事,描写得真切动人。16 世纪时韦罗内塞(Veronése)画过《圣安东尼向鱼类说教》。那是:一个圣者在暴风雨将临的天色下面,做着大演说家的手势,站在岩石上面对着大海。乔托的作品却全然不同:圣方济各离开了他的同伴,走到路旁,头微俯着,举着手,他正在劝告小鸟们"要颂赞造物,因为造物赐予它们这般暖和的衣服,使它们可以借此抵御隆冬的寒冷,并给予它们枝叶茂盛的大树,使它们得以避雨,得以筑巢栖宿"。小鸟们从树上飞下来,一行一行地蹲在他面前,仿佛一群小孩在静听"基督教义"功课。有的,格外信从地,紧靠着他;有的,较为大意,远远地蹲着。一切都是经过缜密的观察而描绘的。笨拙的素描中藏着客观的写实与清新的幻想。

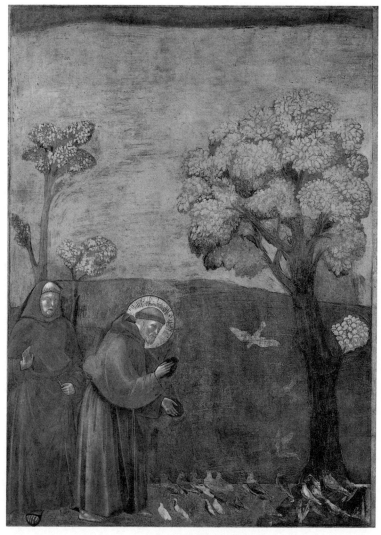

图 1—1　《圣方济各向小鸟说教》，1330 年

圣者的手，描得很坏，小鸟也画得太大，飞鸟也飞得不行。18 世纪以来的动物画家可以画得比他高明十倍。他的树，像纸板做的一样。但是我们看了圣者向小鸟说教，小鸟谛听圣者布道的情景，我们感动到忘了它一切形式上的笨拙。原来那些技巧，只要下一番工夫就可做到的。

此外，这种新艺术形式所需要的特殊的长处，是前此的画家们所从未想到的：在构图方面，它更需要严肃与聪明；在观察方面，更需要真实性。

在描写历史或传说的绘画中，第一要选择能够归纳全部故事的时间。一幅历史画应该由我们去细心组织。画家应当把衬托事实使其愈益显明的小部分搜罗完备；更当把一幅画的题材，含蓄在表明一件事实的一举手一投足的那一分钟内。

可是，对于乔托，一件史实的明白的表现，还是不够；他更要传达故事中的热情来感动观众，因此，他不独要选择可以概括全部事实的顶点，并且还要使画中的人物所表现的顶点的时间，同时是观众们感动得要下泪的时间。在《圣方济各出家》一画中，这一个时间便是方济各脱下衣服投在他父亲脚下、阿西西城主教把一件大氅替他遮蔽裸体的一幕。他父亲的震怒，使旁人不得不按住了他阻止他去鞭挞他的儿子。路上的小儿，亦为了这幕紧张的戏剧而叫喊着，在两旁投掷石子。在《基督在十字架下》（今译《哀悼基督》）一画中，乔托选择了圣母俯在耶稣的脸上、想在他紧闭的眼皮下面寻找她孺子的最后一瞥的时间。

如果要一幅画能够感动我们，那么还得要有准确而特殊的动作，因为动作是显示画中人物的内心境界的。在这一点上，乔托亦有极大的成功。

《圣方济各在苏丹廷上》（图 1—2）那幅壁画，据当时的记载，

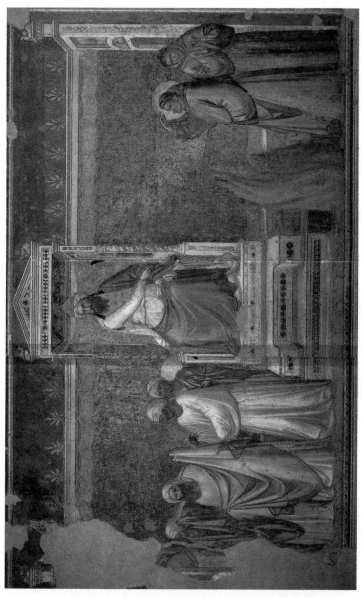

图1—2 《圣方济各在苏丹廷上》，1319—1328 年

有下列这样的一桩典故：

> 圣者一直旅行到信仰回教的国中，大家都佩服他的德行，他们的苏丹（即回教国君主之称）想把他留下。圣方济各受了神的启示，就说："如果你答应崇拜基督，那么，我为了爱基督之故就留在你们这里。你如果不愿意，我可给你一个证据，使你明白你的宗教与我的宗教孰真孰伪。生起火来，我答应和我的弟兄们走到火里去：你那里，也同你的僧徒一起蹈火。"苏丹声明他相信他的僧徒中，没有一个敢接受这种真理的试验。圣方济各又说："你答应放弃对于穆罕默德宗教的信仰罢，我们可以立刻踏到火焰中去。"这时候，他已撩起衣裙，做着预备向前的姿势。然而苏丹没有接受他的条件。

乔托的壁画，即是描绘那"撩起衣裙，预备向前"的一刹那。画中一共有六个人，都感着极强烈的而又互相不同的情绪。六个人个个都在准确明白的姿势中，表出他们的心境。苏丹的僧徒们，正在惊惶逃避，他们大张着衣裙以避炉火的热度，并可借此看不见圣徒蹈火的可怕的情景。圣者的弟兄们做着惊骇的姿势。苏丹，在王座上，命令他的僧徒不许离去。在这纷乱的场合中间，圣方济各的动作即有两种意义：第一，表明他是跣足着，第二，表明撩起衣裙，乃是准备举步。

这般生动的描写，当然非金碧辉煌的拜占庭艺术所可同日而语了。

那幅画上的人物，且是对称地排列着如浮雕一般。苏丹的王座在正中，炉火与圣者就在他的身旁。全部的人物只在一个行列上。

他的素描与构图同样是单纯、简洁。这是乔托的特点。

　　乔托全部作品,都具有单纯而严肃的美。这种美与其他的美一样,是一种和谐:是艺术的内容与外形的和谐;是传说的天真可爱,与画家的无猜及朴素的和谐;是情操与姿势及动作的和谐,是艺术品与真理的和谐;是构图、素描与合乎壁画的宽大的手法及取材的严肃的和谐。

　　现代美术史家贝伦森(Berenson)曾谓:"绘画之有热情的流露,生命的自白与神明之皈依者,自乔托始。"

　　实在,这热情的流露、生命的自白与神明之皈依,就是文艺复兴绘画所共有的精神。那么,乔托之被视为文艺复兴之先驱与翡冷翠画派之始祖,无论从精神言或形式言,都是精当不过的评语了。

第二讲　多那太罗之雕塑

　　多那太罗(Donatello di Betto Bordi,1386—1466)一生丰富的制作,值得我们先加一番全体的研究,它们的发展程序,的确和外界的环境与艺术家个人的情操协调一致。

　　对于多那太罗全部雕塑的研究,第一使我们感到兴趣的是,一个伟大的天才,承受了他前辈的以及同时代的作家的影响之后,驯服于学派及传统的教训之后,更与当时一般艺人同样仔细观察过了时代以后,渐渐显出他个人的气禀(tempérament),肯定他的个性,甚至到暮年时不惜趋于极端而沦入于"丑的美"的写实主义中去。这种曲线的发展,在诗人与艺术家中间,颇有许多相同的例子。法国17世纪悲剧作家高乃依(Corneille),在早年时所表现的英勇高亢的精神,成就了他在近世悲剧史上崇高的地位;但这种思想到他暮年时不免成为极端的、故意造作的公式。雨果(Hugo)晚年也有充满了任性、荒诞、幻想的诗。米开朗琪罗早年享盛名的作品中的精神,到了六十余岁画西斯廷礼拜堂的《最后之审判》时,也成了固定呆板的理论。

　　同样,多那太罗老年,当他已经征服群众、万人景仰、仇敌披靡、再也不用顾虑什么舆论之时,他完全任他坚强的气禀所主宰了。就在这种情形中,多氏完成了他最后的四部曲——《施洗者圣约翰》(*Saint John the Baptist*)、《抹大拉的马利亚》(*St.*

Magdelaine)，及两座圣洛伦佐（San Lorenzo）教堂的宝座。在对付题材与素材上，他从没如此自由，如此放纵。黄土一到他的手里，就和他个人的最复杂的情操融合了。他使群众高呼，使天神欢唱，白石、黄金、古铜——尤其是古铜，已不复是矿质的材料，而是线条、光暗的游戏了。一切都和他的格外丰富格外强烈的生命合奏。可是，在他这般热烈地制作的时候，他似乎忘记了艺术，忘记了即使是最高的艺术亦需要节制。在这一点上，两种"美"——表现美与造型美可以联合一致，使作品达到格外完满的"美"。但多那太罗有时因为要表现纯粹的精神生活，竟遗弃外形的美。法国拉伯雷（Rabelais）曾经说过："要创造天使并不是毫无危险的事。"这句话简直可以拿来批评多氏的艺术。

15 世纪初年，多那太罗二十五岁。翡冷翠，多氏的故乡，正是雕刻家们的一个大厂房。每个教堂中装点满了艺术品，稍稍有些势力的人，全要学做艺术的爱好者与保护人。艺术家是那么多，把时代与环境做一个比拟，正好似 20 世纪的巴黎。在全部厂房中，翡冷翠大寺和钟楼的厂房，与金圣米迦勒厂房算是最重要的两个。一天，金圣米迦勒厂房也委托多那太罗塑像，这表示他已被认为是第一流艺人了。

1412 年，他的作品《圣马可》（图 2—1）完成了。那是依据了传统思想与传统技巧所作的雕像，是 13 世纪以来一切雕塑家所表现的圣者的模样。圣马可手里拿着一册书，就是所谓《福音》。庄严的脸上，垂着长须，一直悬到胸前。衣褶是很讲究地塑成的。雕刻家们已经从希腊作品中学得了秘诀：衣褶必须随着身体的动作而转折。因此，多氏对于圣马可的身体，先给了它一个很显明的倾侧的姿势，然后可使衣褶更繁复，更多变化。外氅的褶痕，都是垂直地向支持整个体重的大腿方面下垂。这一切都与传统符合。米开朗琪罗曾经说过：这样一个好人，真教人看了

不得不相信他所宣传的《福音》!

圣马可的手,可是依了自然的模型而雕塑的了。这是又粗又大的石工的手。右手放在大腿旁边,好似不得安放。多那太罗全部作品中都有这个特点。一个惯于劳作的工人,当他放下工具的时候,往往会有双手无措的那种情景。多氏就是这样一个工人。他雕像上的手,永远显得没有着落,这"没有着落",是他不知怎样使用的"力"在期待着施展的机会。

《使徒圣约翰》(图 2—2)是同时代之作。他的眼睛、粗大的腰,以及全部形象,令人一见要疑惑是米开朗琪罗的《摩西》的先驱。但在仔细研究之后,即发现圣约翰的脸庞是根据了活人的模型而细致地描绘下来的。手中拿着《福音》,衣褶显然紧随着身体的动作。一切都没有违背工作室里的规律。是多那太罗二十五至三十岁间的作品。

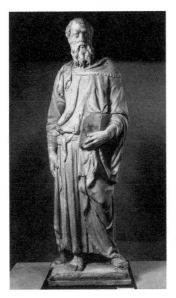 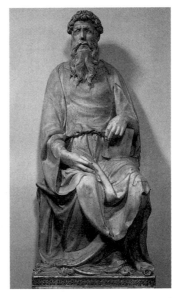

图 2—1 《圣马可》,1411—1414 年　图 2—2 《使徒圣约翰》,1408—1415 年

　　三十岁左右时，金圣米迦勒教堂托他塑《圣乔治》(图 2—3)。

　　这是一个通俗的圣者。今日法文中还有一句俗语："美如圣乔治。"

　　圣乔治，据传说所云，是罗马的一个法官。他旅行到小亚细亚的迦巴杜斯。那里正有一条从邻近地方来的恶龙为患：当地人士为满足恶龙的淫欲起见，每逢一定的日期，要送一个生人给它享用。那次抽签的结果，正轮着国王的女儿去做牺牲品。圣乔治激于义愤，就去和恶龙斗了一场，把它重重地创伤了，还叫国王的女儿用带子拖拽回来。因为圣乔治是基督徒，所以全城都改信了基督教，以示感激。

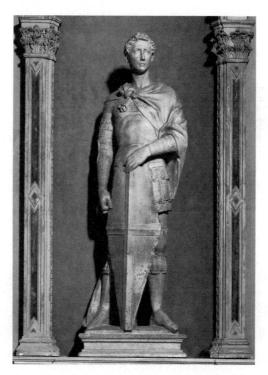

图 2—3　《圣乔治》，1415—1417 年

　　这个传说中的圣乔治,在艺术家幻想中,成为一个勇武的骑士的典型。因为他对于少女表显忠勇,故他的相貌特别显得年轻而美丽。

　　多那太罗的白石雕像,表现圣乔治威武地站着,左手执着盾,右手垂在身旁,那种无可安放的情景,在上面已特别申说过了。紧握的拳头,更加增了强有力的感觉。

　　肩上挂着一件小小的外衣,使整个雕像不致有单调之感。这件外衣更形成了左臂上的不少衣褶,使手腕形成许多阴暗的部分。这样穿插之下,作品全部便显得丰富而充实了。

　　然而它的美还不在此。圣乔治固然是一个美少年,但他也是一个勇武的兵士。故多那太罗更要表现他的勇。表现勇并不在于一个确切的动作,而尤在乎雕像的各小部分。肉体应得传达灵魂。罗丹(H. Rodin)有言:"一个躯干与四肢真是多么无穷!我们可以借此叙述多少事情!"这里,圣乔治满身都是勇气,他全体的紧张,僵直的两腿,坚执盾柄的手,以至他的目光,他的脸部的线条,无一不表现他严重沉着的力。但整个雕像的精神,多那太罗还没有排脱古雕塑的宁静的风格。

　　多那太罗不独要表现圣乔治的像希腊神道那样的美,而且要在强健优美的体格中,传达出圣乔治坚定的心神的美,与紧张的肉体的美。这当然是比外表的美蕴藏着更强烈的生命。

　　渐渐地,多那太罗的个性表露出来了。

　　他的《圣马可》与《使徒圣约翰》,已经显得是少年时代的产物。多氏在《圣乔治》中的面目既已不同,而当他为翡冷翠钟楼造像时,他更显露而且肯定了他的气禀。这是在 1423 至 1426 年中间,多那太罗将近四十岁的时光。

　　他这时代最著名的雕塑,要算是俗称为《祖孔》(Zuccone)的那座先知像。它不独离《圣马可》的作风甚远,即和《圣乔治》

亦迥不相侔了。

在《祖孔》(图 2—4)中,再没有庄严的面貌,垂到胸前的长须,安排得很巧妙的衣褶,一切传统的法则都不见了。这是一个秃顶的尖形的头颅,配着一副瘦削的脸相,一张巨大的口:绝非美男子的容仪,而是特别丑陋的形象。的确,他已不是以前作品中所表现的先知者,而是一座忠实的肖像了。那个模特儿名叫吉里吉尼(Barduccis Chirichini)。为圣徒造像而用真人作模型,才是雕塑史上的新纪元啊!多那太罗已和传统决绝而标着革命旗帜了。

《祖孔》与《圣乔治》一样,是像要向前走的模样。这是动作的暗示,多氏许多重要作品,都有这类情景。雕像上并没有随着肉体的动作而布置的衣褶,整个身躯只是包裹在沉重的布帛之下。左手插在衣带里,右臂垂着。我们可说多氏把一切艺术的词藻都废弃了,他只要表现那副傻相,使作品的丑更形明显。翡冷翠艺术一向是研究造型美的,至此却被多氏放弃了。艺术家尽情地摹写自然,似乎他认为细致准确的素描,即是成全一件作品的"美"。然而他的个性,并不就在这狭隘的观念中找到满足。他另外在寻求"美",这"美",他在表白"内心"的线条中找到了。相传这像完成之后,多那太罗对着它喊道:"可是,你说,你说,开口好了!"这个传说不知真伪,但确有至理。《祖孔》是一个在思索、痛苦、感动的人。

他的面貌虽然丑,但毕竟是美的——只是另外一种美罢了。他的美是线条所传达出来的精神生活之美。那张大口,旁边的皱痕,是宿愁旧恨的标记;身体似乎支持不了沉重的衣服;低侧的肩头,表示他的困顿。双目并非是闭了,而是给一层悲哀的薄雾蒙住了。

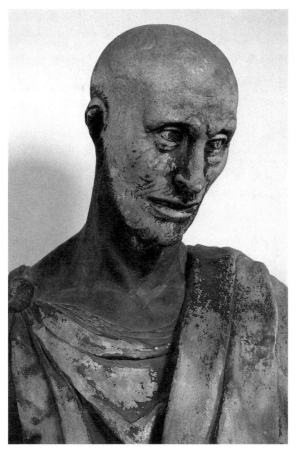

图2—4　《祖孔》局部

可是这悲哀，又是从哪里来的？是模特儿刻画在脸上的一生痛苦的标记，由多那太罗传模下来的呢，还是许多伟大的天才时常遗留在他们作品中间的"思想家的苦闷"？不用疑惑，当然是后者的表白。这是印在心魂上的人类的苦恼：莎士比亚、但丁、莫里哀、雨果，都曾唱过这种悲愁的诗句。在一切大诗人中，多那太罗是站在米开朗琪罗这一行列上的。

由此我们可以懂得多那太罗之被称为革命家的理由。他知道摆脱成法的束缚,摆脱古艺术的影响,到自然中去追索灵感。后来,他并且把艺术目标放到比艺术本身还要高远的地位,他要艺术成为人类内心生活的表白。多那太罗的伟大就在这点,而其普遍地受一般人爱戴,亦在这点。他不特要刺激你的视觉,且更要呼唤你的灵魂。

多那太罗作品中尤其值得我们注意的,是《施洗者圣约翰》(图2—5)。他一生好几个时代都采用这个题材,故他留下这个圣者的不少的造像。对于这一组塑像的研究,可以明了他自从《祖孔》一像肯定了他的个性以后,怎样地因了年龄的增长而一直往独特的个人的路上发展,甚至在暮年时变成不顾一切的偏执。

施洗者圣约翰是先知者撒迦利亚(Zachaire)的儿子、为基督行洗礼的人,故他可称为基督的先驱者。年轻的时候,他就隐居苦修,以兽皮蔽体,在山野中以蜂蜜野果充饥。

翡冷翠博物馆中的《施洗者圣约翰》的浮雕(1430年),和一般意大利画家及雕刻家们所表现的圣者全然不同,它是代表童年时代的圣者,在儿童的脸上已有着宣传基督降世的使者的气概。惘然的眼色,微俯的头,是内省的表示;大张的口,是惊讶的情态;一切都指出这小儿的灵魂中,已预感到他将来的使命。

同时代,多那太罗又做了一个圣者的塑像,也放在翡冷翠美术馆。那是施洗者圣约翰由童年而进至少年,在荒漠中隐居的时代。他的肉体因为营养不足——上面说过,他是靠蜂蜜野果度日的——已经瘦瘠得不成人形了,只有精神还存在。他披着兽皮,手中的十字杖也有拿不稳的样子,但他还是往前走,往哪个目的走呢?只有圣者的心里明白。

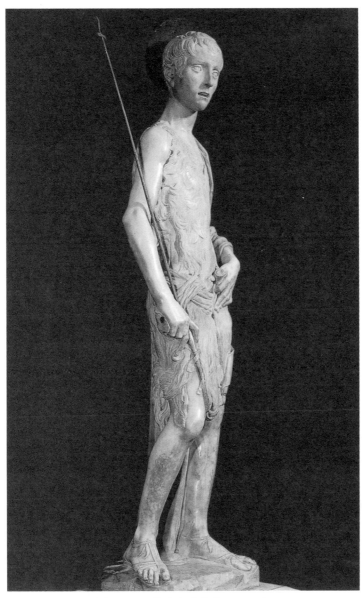

图 2—5　《施洗者圣约翰》，1430 年

　　1457 年，多那太罗七十一岁。他的权威与荣名都确定了。他重又回到这个圣者的题材上去(此像现存锡耶纳大寺)。施洗者圣约翰周游各地，宣传基督降世的福音。他老了，简直不像人了，只剩一副枯骨。腿上的肌肉消削殆尽，手腕似一副紧张的绳索，手指只有一掬快要变成化石的骨节。老人的头，在这样一个躯干上显得太大。然而他张着嘴，还在布道。

　　这座像，雕刻家是否只依了他的幻想塑造的？我们不禁要这样发问。因为人世之间，无论如何也找不出木乃伊式的模特儿，除非是死在路旁的乞丐。而且，不少艺术家，往往在晚年时废弃模特儿不用。显然的，多那太罗此时对于趣味风韵这些规律，一概不讲究了。内心生活与强烈的性格的表白是他整个的理想。

　　《抹大拉的马利亚》一像，也是这时代的雕塑。

　　这是代表一个青年时代放浪形骸、终于忏悔而皈依宗教、隐居苦修的女圣徒。整个的肉体——不——不是肉体，而是枯老的骨干——包裹在散乱的头发之中。她要以老年时代的苦行，奉献于上帝，以补赎她一生的罪愆。因此，她合着手在祈祷。她不再需要任何粮食，她只依赖"祈求"来维持她的生命。身体么？已经毁灭了，只有对于神明的热情，还在燃烧。

　　多那太罗少年的时候，和传统决绝而往自然中探求"美"，这是他革命的开始。

　　其次，他在作品中表现内心生活和性格，与当时侧重造型美的风气异趣：这是他艺术革命成功的顶点。

　　最后他在《施洗者圣约翰》及《抹大拉的马利亚》诸作中，完全弃绝造型美，而以表现内心生活为唯一的目标时，他就流入极端与褊枉之途。这是他的错误。如果最高的情操没有完美的形式来做他的外表，那么，这情操就没有激动人类心灵的力量。

第三讲　波提切利之妩媚

　　洛伦佐・梅迪契（Lorenzo Medici，1448—1492）治下的翡冷翠，正是意大利文艺复兴的黄金时代。这位君主承继了他祖父科西莫・梅迪契（Cosimo Medici，1389—1464）的遗业，抱着祈求和平的志愿，与威尼斯、米兰诸邦交睦，极力奖励美术、保护艺人。我们试把当时大艺术家的生卒年月和科西莫与洛伦佐两人的作一对比，便可见当时人才济济的盛况了。

　　　　科西莫・梅迪契生于 1389 年，卒于 1464 年

　　　　洛伦佐・梅迪契生于 1448 年，卒于 1492 年

　　在 1389 至 1492 年间产生的大家，有：

　　　　弗拉・安吉利科（Fra Angelico）生于 1387 年，卒于 1455 年

　　　　马萨乔（Masaccio）生于 1401 年，卒于 1428 年

　　　　菲利波・利比（Filippo Lippi）生于 1406 年，卒于 1469 年

　　　　波提切利（Botticelli）生于 1445 年，卒于 1510 年

　　　　吉兰达约（Ghirlandaio）生于 1449 年，卒于 1494 年

　　　　达・芬奇生于 1452 年，卒于 1519 年

　　　　拉斐尔生于 1483 年，卒于 1520 年

米开朗琪罗生于 1475 年, 卒于 1564 年

以上所举的八个画家, 自安吉利科起直至米开朗琪罗, 可说都是生在科西莫与洛伦佐的时代, 他们艺术上的成功, 直接或间接地受到当地君主的提倡赞助, 也就可想而知了。至于其他第二三流的作家受过梅迪契一家的保护与优遇者当不知凡几。

而且, 不独政治背景给予艺术家这个千载一时的机会, 即其他的各种学术空气、思想酝酿, 也都到了百花怒放的时期: 三世纪以来暗滋潜长的各种思想, 至此已完全瓜熟蒂落。

《伊利亚特》史诗的第一种译本出现了, 荷马著作的全集也印行了, 儿童们都讲着纯正的希腊语, 仿佛在雅典本土一般。

到处, 人们在发掘、收藏、研究古代的纪念建筑, 临摹古艺术的遗作。

怀古与复古的精神既如是充分地表现了, 而追求真理、提倡理智的科学也毫不落后: 这原来是文艺复兴期的两大干流, 即崇拜古代与探索真理。哥白尼 (Copernicus, 1473—1543) 的太阳系中心说把天文学的面目全改变了, 炼金术也渐渐变为纯正的化学, 甚至绘画与雕刻也受了科学的影响, 要以准确的远近法为根据。(达·芬奇即是一个画家兼天文学家、数学家、制造家。)

梅迪契祖孙并创办大学, 兴立图书馆, 搜罗古代著作的手写本。大学里除了翡冷翠当地的博学鸿儒之外, 并罗致欧洲各国的学者。他们讨论一切政治、哲学、宗教等等问题。

这时候, 人们的心扉正大开着, 受着各种情感的刺激, 呼吸着新鲜的学术空气: 听完了柏拉图学会的渊博精湛的演讲, 就去听安东尼的热烈的说教。他们并不觉得思想上有何冲突, 只是要满足他们的好奇心与求知欲。

此外。整个社会正度着最幸福的岁月。宴会、节庆、跳舞、狂欢, 到处是美妙的音乐与歌曲。

这种生活丰富的社会，自然给予艺术以一种新材料，特殊的而又多方面的材料。人文主义者用古代的目光去观察自然，这已经是颇为复杂的思想了，而画家们更用人文主义者的目光去观照一切。

艺术家一方面追求理想的美，一方面又要忠于现实；理想的美，因为他们用人文主义的目光观照自然，他们的心目中从未忘掉古代；忠于现实，因为自乔托以来，一直努力于形式之完美。

这错综变化、气象万千的艺术，给予我们以最复杂最细致最轻灵的心底颤动，与 18 世纪的格鲁克（Gluck）及莫扎特（Mozart）的音乐感觉相仿佛。

波提切利即是这种艺术的最高的代表。

一切伟大的艺术家，往往会予我们以一组形象的联想。例如米开朗琪罗的痛苦悲壮的人物，伦勃朗（Rembrandt）的深沉幽怨的脸容，华托的绮丽风流的景色等等，都和作者的名字同时在我们脑海中浮现的。波提切利亦是属于这一类的画家。他有独特的作风与面貌，他的维纳斯，他的圣母与耶稣，在一切维纳斯、圣母、耶稣像中占着一个特殊的地位。他的人物特具一副妩媚（grace 可译为妩媚、温雅、风流、娇丽、婀娜等意。在神话上亦可译为"散花天女"）与神秘的面貌，即世称为"波提切利的妩媚"，至于这妩媚的秘密，且待以后再行论及。

波氏最著名的作品，首推《春》与《维纳斯之诞生》二画。

《春》这名字，据说是瓦萨里（Vasari，1511—1574，意大利画家、建筑家兼博学家，为米开朗琪罗之信徒，著有《名画家、名雕家、名建筑家传略》）起的，原作是否标着此题，实一疑问；德国史家对于此点，尤表异议，但此非本文所欲涉及，姑置勿论，兹且就原作精神略加研究：

据希腊人的传说与信仰，自然界中住着无数的神明：农牧之

神（Faun，法乌恩），半人半马神（Satyrus，萨堤罗斯），山林女神
（Dryads，德律阿得斯），水泽女神（Naiads，那伊阿得斯）等。拉
丁诗人贺拉斯（Horace）曾谓：春天来了，女神们在月光下回旋
着跳舞。卢克莱修（Lucretius）亦说：维纳斯慢步走着，如皇后般
庄严，她往过的路上，万物都萌芽滋长起来。

　　波提切利的《春》（图 3-1），正是描绘这样轻灵幽美的一
幕。春的女神抱着鲜花前行，轻盈的衣褶中散满着花朵。她后
面，跟着花神（Flora，佛罗拉）与微风之神（Zephyrus，仄费洛
斯）。更远处，三女神手牵手在跳舞。正中，是一个高贵的女神
维纳斯。原来维纳斯所代表的意义就有两种：一是美丽和享乐
的象征，是拉丁诗人贺拉斯、卡图卢斯（Catullus）、提布卢斯
（Tibullus）等所描写的维纳斯；一是世界上一切生命之源的代
表，是蒂克莱斯诗中的维纳斯。波提切利的这个翡冷翠型的女
子，当然是代表后一种女神了。至于三女神后面的那人物，即是
雄辩之神（Mercury，墨丘利）在采撷果实。天空还有一个爱神
在散放几支爱箭。

　　草地上、树枝上、春神衣裾上、花神口唇上，到处是美丽的鲜
花，整个世界布满着春的气象。

　　然而，这幅《春》的构图，并没像古典作品那般谨严，它并无
主要人物为全画之主脑，也没有巧妙地安排了的次要人物作为
衬托。在图中的许多女神之中，很难指出哪一个是主角；是维纳
斯？是春之女神？还是三女神？雄辩之神那种旋转着背的神
情，又与其余女神有何关系？

　　这也许是波氏的弱点；但在拉丁诗人贺拉斯的作品中，也有
很著名的一首歌曲，由许多小曲连缀而成的；但这许多小曲中间
毫无相互连带的关系，只是好几首歌咏自然的独立的诗。由此
观之，波提切利也许运用着同样的方法。我们可以说他只把若

干轻灵美妙的故事并列在一起,他并不费心去整理一束花,他只着眼于每朵花。

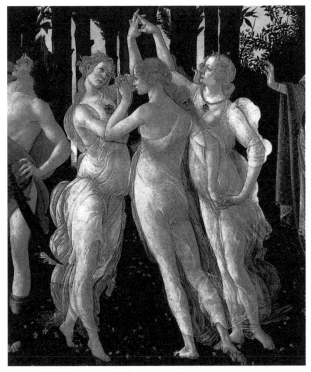

图 3-1 《春》(局部)——三女神

画题与内容之受古代思想影响既甚明显,而其表现的方法,也与拉丁诗人的手段相似:那么,在当时,这确是一件大胆而新颖的创作。迄波氏止,绘画素有为宗教做宣传之嫌,并有宗教专利品之目,然而时代的转移,已是异教思想和享乐主义渐渐复活的时候了。

现在试将《春》的各组人物加以分别的研究:第一是三女神,这是一组包围在烟雾似的氛围中的仙女,她们的清新飘逸的丰

姿,在林木的绿翳中显露出来。我们只要把她们和拉斐尔、鲁本斯(Rubens)以至18世纪法国画家们所描绘的"三女神"做一比较,即可见波氏之作,更近于古代的、幻忽超越的、非物质的精神。她们的婀娜多姿的妩媚,在高举的手臂,伸张的手指,微倾的头颅中格外明显地表露出来。

可是在大体上,"三女神"并无拉斐尔的富丽与柔和,线条也许太生硬了些,左方的两个女神的姿势太相像。然这些稚拙反给予画面以清新的、天真的情趣,为在更成熟的作品中所找不到的。

春神,抱着鲜花,婀娜的姿态与轻盈的步履,很可以用"步步莲花"的古典去形容她。脸上的微笑表示欢乐,但欢乐中含着惘然的哀情,这已是芬奇的微笑了。笑容中藏着庄重、严肃、悲愁的情调,这正是希腊哲人伊壁鸠鲁(Epicurus)的精神。

在春之女神中,应当注意的还有两点:

一、女神的脸庞是不规则的椭圆形的,额角很高,睫毛稀少,下巴微突;这是翡冷翠美女的典型,更由波氏赋予细腻的、严肃的、灵的神采。

二、波氏在这副优美的面貌上的成功,并不是特殊的施色,而是纯熟的素描与巧妙的线条。女神的眼睛、微笑,以至她的姿态、步履、鲜花,都是由线条表现的。

维纳斯微俯的头,举着的右手,衣服的褶痕,都构成一片严肃、温婉、母性的和谐。母性的,因为波提切利所代表的维纳斯,是司长万物之生命的女神。

至于雄辩之神面部的表情,那是更严重更悲哀了,有人说他像朱利安·梅迪契(Julian Medici,洛伦佐的兄弟,1478年被刺殒命)。但这个悲哀的情调还是波提切利一切人像中所共有的,是他个人的心灵的反映,也许是一种哲学思想之征象,如上面所说

的伊壁鸠鲁派的精神。他的时代原来有伊壁鸠鲁哲学复兴的潮流，故对于享乐的鄙弃与对于虚荣的厌恶，自然会趋向于悲哀了。

波提切利所绘的一切圣母尤富悲愁的表情。

圣母是耶稣的母亲，也是神的母亲。她的儿子注定须受人间最惨酷的极刑。耶稣是儿子，也是神，他知道自己未来的运命。因此，这个圣母与耶稣的题目，永远给予艺术家以最崇高最悲苦的情操：慈爱、痛苦、尊严、牺牲、忍受，交错地混合在一起。

在一幅《圣母像》(*Madone du Magnificat*，图 3—2)中，圣母抱着小耶稣，天使们围绕着，其中两个捧着皇后的冠冕。一道金光从上面洒射在全部人物头上。另外两个天使拿着墨水瓶与笔。背景是平静的田野。

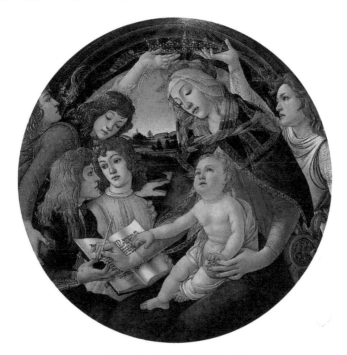

图 3—2 《圣母像》，1485 年

　　全画的线条汇成一片和谐。全部的脸容也充满着波氏特有的"妩媚",可是小耶稣的手势、脸色,都很严肃,天使们没有微笑,圣母更显得怨哀:她心底明白她的儿子将来要受世间最残酷的磨折与苦刑。

　　圣母的忧戚到了《格林纳达圣母像》(*Madone de la Grenade*,图3—3)一画中,尤显得悲怆。构图愈趋单纯:圣母在正中抱着耶稣,给一群天使围着;她的大氅从身体两旁垂下,衣褶很简单;自上而下的金光,在人物的脸容上也没有引起丝毫反光。全部作品既没有特别刺激的处所,我们的注意力自然要集中在人物的表情方面去了。这里,还是和其他的圣母像一样,是表现哀痛欲绝的情绪。

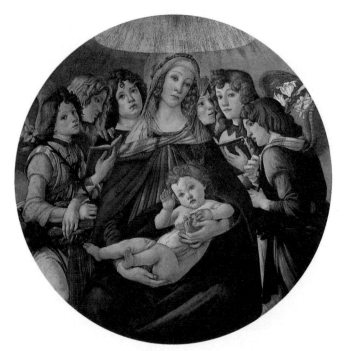

图3—3　《格林纳达圣母像》,1487年

　　现在,我得解释"波提切利之妩媚"的意义和来源。

　　第一,所谓妩媚并非是心灵的表象,而是形式的感觉。波提切利的春神、花神、维纳斯、圣母、天使,在形体上是妩媚的,但精神上却蒙着一层惘然的哀愁。

　　第二,妩媚是由线条构成的和谐所产生的美感。这种美感是属于触觉的,它靠了圆味(即立体感)与动作来刺激我们的视觉,宛如音乐靠了旋律来刺激我们的听觉一样。因此,妩媚本身就成为一种艺术,可与题材不相关联;亦犹音乐对于言语固是独立的一般。

　　波氏构图中的人物缺乏谨严的关联,就因为他在注意每个形象之线条的和谐,而并未用心去表现主题。在《维纳斯之诞生》(图3—4)中,女神的长发在微风中飘拂,天使的衣裙在空中飞舞,而涟波荡漾,更完成了全画的和谐,这已是全靠音的建筑来构成的交响乐情调,是触觉的、动的艺术,在我们的心灵上引起陶醉的快感。

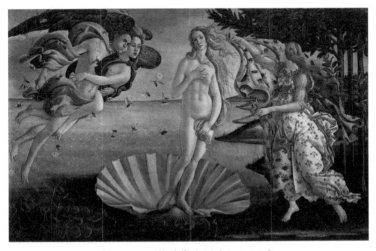

图3—4　《维纳斯之诞生》,1485年

第四讲　莱奥纳多·达·芬奇(上)

《瑶公特》与《最后之晚餐》

　　《瑶公特》(图 4—1)这幅画的声名、荣誉及其普遍性,几乎把达·芬奇的其他的杰作都掩蔽了。画中的主人公原是翡冷翠人焦孔多(Francesco del Giocondo)的妻子蒙娜·丽莎(Mona Lisa)。"瑶公特"则是意大利文艺复兴期诗人阿里奥斯托(Ariosto,1474—1533)所作的短篇故事中的主人翁的名字,不知由于怎样的因缘,这名字会变成达·芬奇名画的俗称。

　　提及达·芬奇的名字,一般人便会联想到他的人物的"妩媚",有如波提切利一样。然而达·芬奇的作品所给予观众的印象,尤其是一种"销魂"的魔力。法国悲剧家高乃依有一句名诗:

　　　　一种莫名的爱娇,把我摄向着你。

　　这超自然的神秘的魔力,的确可以形容达·芬奇的"瑶公特"的神韵。这副脸庞,只要见过一次,便永远离不开我们的记忆。而且"瑶公特"还有一般崇拜者,好似世间的美妇一样。第一当然是莱奥纳多自己,他用了虔敬的爱情作画,在四年的光阴中,他令音乐家、名曲家、喜剧家围绕着模特儿,使她的心魂永远沉浸在温柔的愉悦之中,使她的美貌格外显露出动人心魄的诱惑。1500 年左右,莱奥纳多挟了这件稀世之宝到法国,即被法王弗朗西斯一世以一万二千里佛(法国古金币)买去。可见此画在当时已博得极大的赞赏。而且,关于这幅画的诠释之多,可说

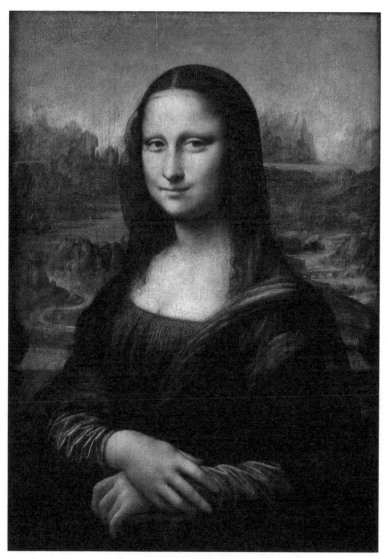

图 4—1　《瑶公特》(即《蒙娜·丽莎》),1503—1505 年

世界上没有一幅画可和它相比。所谓诠释，并不是批评或画面的分析，而是诗人与哲学家的热情的申论。

然而这销魂的魔力，这神秘的爱娇，究竟是从哪里来的？莱奥纳多的目的，原要表达他个人的心境，那么，我们的探讨，自当以追寻这迷人的力量之出处为起点了。

这爱娇的来源，当然是脸容的神秘，其中含有音乐的"摄魂制魄"的力量。一个旋律的片段，两拍子，四音符，可以扰乱我们的心绪以致不得安息。它们会唤醒隐伏在我们心底的意识，一个声音在我们的灵魂上可以连续延长至无穷尽，并可引起我们无数的思想与感觉的颤动。

在音阶中，有些音的性质是很奇特的。完美的和音（accord）给我们以宁静安息之感，但有些音符却恍惚不定，需要别的较为明白确定的音符来做它的后继，以获得一种意义。据音乐家们的说法，它们要求一个结论。不少歌伶利用这点，故意把要求结论的一个音符特别延长，使听众急切等待那答语。所谓"音乐的摄魂制魄的力量"，就在这恍惚不定的音符上，它呼喊着，等待别个音符的应和。这呼喊即有销魂的魔力与神秘的烦躁。

某个晚上，许多艺术家聚集在莫扎特家里谈话。其中一位，坐在格拉佛桑（钢琴以前的洋琴）前面任意弹弄。忽然，室中的辩论渐趋热烈，他回过身来，在一个要求结论的音符上停住了。谈话继续着，不久，客人分头散去。莫扎特也上床睡了。可是他睡不熟，一种无名的烦躁与不安侵袭他。他突然起来，在格拉佛桑上弹了结尾的和音。他重新上床，睡熟了，他的精神已经获得满足。

这个故事告诉我们音乐的摄魂动魄的魔力，在一个艺术家的神经上所起的作用是如何强烈，如何持久。莱奥纳多的人物

的脸上，就有这种潜在的力量，与飘忽的旋律有同样的神秘性。

　　这神秘正隐藏在微笑之中，尤其在"瑶公特"的微笑之中！单纯地往两旁抿去的口唇便是指出这微笑还只是将笑未笑的开端。而且是否微笑，还成疑问。口唇的皱痕，是不是她本来面目上就有的？也许她的口唇原来即有这微微地往两旁抿去的线条？这些问题是很难解答的。可是这微笑所引起的疑问还多着呢：假定她真在微笑，那么，微笑的意义是什么？是不是一个和蔼可亲的人的温婉的微笑，或是多愁善感的人的感伤的微笑？这微笑，是一种蕴藏着的快乐的标志呢，还是处女的童贞的表现？这是不容易且也不必解答的。这是一个莫测高深的神秘。

　　然而吸引你的，就是这神秘。因为她的美貌，你永远忘不掉她的面容，于是你就仿佛在听一曲神妙的音乐，对象的表情和含义，完全跟了你的情绪而转移。你悲哀吗？这微笑就变成感伤的，和你一起悲哀了。你快乐吗？她的口角似乎在牵动，笑容在扩大，她面前的世界好像与你的同样光明同样欢乐。

　　在音乐上，随便举一个例，譬如那通俗的《威尼斯狂欢节曲》，也同样能和你个人的情操融洽。你痛苦的时候，它是呻吟与呼号；你喜悦的时候，它变成愉快的欢唱。

　　"瑶公特"的谜样的微笑，其实即因为它能给予我们以最缥缈、最"恍惚"、最捉摸不定的境界之故。在这一点上，达·芬奇的艺术可说和东方艺术的精神相契了。例如中国的诗与画，都具有无穷（infini）与不定（indéfini）两元素，让读者的心神获得一自由体会、自由领略的天地。

　　当然，"瑶公特"这副面貌，于我们已经是熟识的了。波提切利的若干人像中，也有类似的微笑。然而莱奥纳多的笑容另有一番细腻的、谜样的情调，使我们忘却了波提切利的《春》、维纳斯和圣母。

　　一切画家在这件作品中看到谨严的构图，全部技巧都用在表明某种特点。他们觉得这副微笑永远保留在他们的脑海里，因为脸上的一切线条中，似乎都有这微笑的余音和回响。莱奥纳多·达·芬奇是发现真切的肉感与皮肤的颤动的第一人。在他之前，画家只注意脸部的轮廓，这可以由达·芬奇与波提切利或吉兰达约等的比较研究而断定。达·芬奇的轮廓是浮动的，沐浴在雾雾似的空气中，他只有体积；波提切利的轮廓则是以果敢有力的笔致标明的，体积只是略加勾勒罢了。

　　"瑶公特"的微笑完全含蓄在口缝之间，口唇抿着的皱痕一直波及面颊。脸上的高凸与低陷几乎全以表示微笑的皱痕为中心。下眼皮差不多是直线的，因此眼睛觉得扁长了些，这眼睛的倾向，自然也和口唇一样，是微笑的标识。

　　如果我们再回头研究他的口及下巴，更可发现蒙娜·丽莎的微笑还延长并牵动脸庞的下部。鹅蛋形的轮廓，因了口唇的微动，在下巴部分稍稍变成不规则的线条。脸部轮廓之稍有棱角者以此。

　　在这些研究上，可见作者在肖像的颜面上用的是十分轻灵的技巧，各部特征，表现极微晦；好似蒙娜·丽莎的皮肤只是受了轻幽的微风吹拂，所以只是露着极细致的感觉。

　　至于在表情上最占重要的眼睛，那是一对没有瞳子的全无光彩的眼睛。有些史家因此以为达·芬奇当时并没画完此作，其实不然，无论哪一个平庸的艺术家，永不会在肖像的眼中，忘记加上一点鱼白色的光；这平凡的点睛技巧，也许正是达·芬奇所故意摒弃的。因此这副眼神蒙着一层怅惘的情绪，与她的似笑非笑的脸容正相协调。

　　她的头发也是那么单纯，从脸旁直垂下来，除了稍微有些卷曲以外，只有一层轻薄的发网作为装饰。她手上没有一件珠宝

的饰物,然而是一双何等美丽的手! 在人像中,手是很重要的部分,它们能够表露性格。乔尔乔内(Giorgione)的《牧歌》中那个奏风琴者的手是如何瘦削如何紧张,指明他在社会上的地位与职业,并表现演奏时的筋肉的姿态。"瑶公特"的手,沉静地,单纯地,安放在膝上。这是作品中神秘气息的遥远的余波。

这个研究可以一直继续下去。我们可以注意在似烟似雾的青绿色风景中,用了何等的艺术手腕,以黑发与纱网来衬出这苍白的脸色。无数细致的衣褶,正是烘托双手的圆味(即立体感),她的身体更贯注着何等温柔的节奏,使她从侧面旋转头来正视。

我们永不能忘记,莱奥纳多·达·芬奇是历史上最擅思索的一个艺术家。他的作品,其中每根线条,每点颜色,都曾经过长久的寻思。他不但在考虑他正在追求的目标,并也在探讨达到目标的方法。偶然与本能,在一般艺术制作中占着重要的位置,但与达·芬奇全不发生关系。他从没有奇妙的偶发或兴往神来的灵迹。

《最后之晚餐》(图4—2)是和《瑶公特》同样著名的杰作。这幅壁画宽八公尺半,高四公尺三寸,现存意大利米兰(Milan)城圣马利亚大寺的食堂中。制作时期约在1499年前后。莱奥纳多画了四年还没完成,寺中的修士不免厌烦,便去向米兰大公唠叨。大公把修士们的怨言转告达·芬奇,他辩护说,一个艺术家应有充分的时间工作,他并非是普通的工人,灵感有时是很使性的。他又谓图中的人像很费心思,尤其是那不忠实的使徒"犹大"的像,寺中的那个僧侣的面相,其实颇可做"犹大"的模特儿……这几句话把大公说得笑开了,而寺中的僧侣恐怕当真被莱奥纳多把他画成叛徒犹大之像,也就默然了。这幅画已经龟裂了好几处。有人说达·芬奇本来不懂得壁画的技巧才有此缺陷。其实,他是一个惯于沉静地深思的人,不欢喜敏捷的制作,

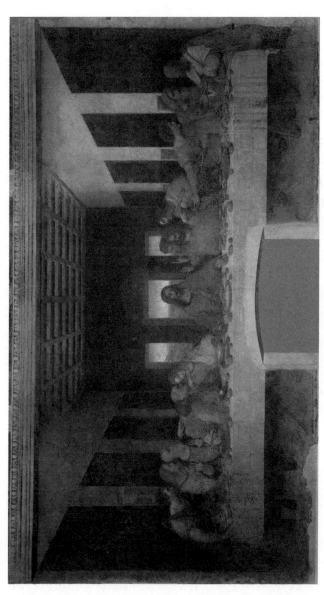

图4-2　《最后之晚餐》，1495—1498年

然而这敏捷的手段,却是为壁画的素材所必需的。

壁画完成不久,寺院中因为要在食堂与厨房中间开一扇门,就把画中耶稣及其他的三个使徒的脚截去了。以后曾有画家把这几双脚重画过两次,可都是"佛头着粪",不高妙得很。等到拿破仑攻入意大利的时光,又把这食堂做了马厩,兵士们更向使徒们的头部掷石为戏。经过了这许多无妄之灾以后,这名画被摧残到若何程度,也就可想而知了。

幸而这幅画老早即有临本,这些临本至今还留存着,其中一幅是奥乔纳(Marc d' Oggine)在1510年(按:即在莱奥纳多去世时)所摹的,临本的大小与原作无异,现存法国卢浮美术馆。米兰亦留有好几种临本,都还可以窥见真品的精神。

此外,我们还有达·芬奇为这幅壁画所作的草稿,在英国,在德国魏玛,在米兰本土,都保存着他的素描,这些材料当然比临本更可宝贵。

在未曾述及本画以前,先翻阅一下《圣经》上关于《最后之晚餐》的记载当非无益:

> 那个晚上到了,耶稣和十二个使徒一同晚餐,他说:"我告诉你们真理,你们中间的一个会卖我。人类的儿子,将如预定的一般,离开世界。但把人类的儿子卖掉的人要获得罪谴,他还是不要诞生的好。"犹大,那个将来卖掉耶稣的使徒,说:"是我么?我主?"耶稣答道:"你自己说了。"
>
> 他们在用餐时,耶稣拿一块面包把它祝了福,裂开来分给众使徒,说:"拿着吃罢,这是我的肉体。"接着他又举杯,祝了福,授给他们,说:"你们都来喝这杯酒,这是我的血,为人类赎罪,与神求和的血。可是,我和你们说,在和你们一起在我父亲的天国里重新喝酒之前,我不再喝这葡萄的酒浆了。"说完,唱过赞美诗,他们一齐往橄榄山上去了。

在这幕简短的悲剧中,有两个激动的时间:第一是耶稣说"你们中间有人会卖我!"这句话的时间,众徒又是悲哀又是愤怒,都争问着:"是我么?"——第二是耶稣说"这是我的肉体""这是我的血"几句话的时间。前后几句话即是《最后之晚餐》的整个意义。在故事的连续上,后一个时间比较重要得多;但第一个时间更富于人间性的热情及骚动。莱奥纳多所选择的即是这前一个时间。

时间到了。耶稣知道,使徒们也知道。这晚餐也许是最后的一餐了。耶稣在极端疲乏的时候,吐出"你们中间有人会卖我!"的话,使众徒们突然骚扰惶惑,互相发誓作证。这是芬奇所要表现的各个颜面上的复杂的情调。

在技术方面,表现这幕情景有很大的困难。一般虔诚的教徒热望看到全部人物。乔托把他们画成有的是背影有的是正面,因为他更注意于当时的实地情景。安吉利科则画了几个侧影。而犹大,那个在耶稣以外的第一个主角,大半都画成独立的人物,站在很显著的地位。

莱奥纳多的构图则大异于是。他好像写古典剧一般把许多小枝节省略了。耶稣坐在正中,在一张直长的桌子前面,使徒们一半坐在耶稣的左侧,一半在右侧,而每侧又分成三个人的两小组。莱奥纳多对于桌面的陈设、食堂的布置、一切写实性的部分,完全看做不重要的安插。他的注意全不在此。

我们且来研究他的人物的排列:

耶稣在全部人物中占着最重要最明显的地位,第一因为他坐在正中,第二因为他两旁留有空隙,第三因为他的背后正对着一扇大开着的门或窗(?),第四因为耶稣微圆的双目,放在桌上的平静的手,与其他人物的激动惶乱,形成极显著的对照。大家(使徒们)都对他望着,他却不望任何人。耶稣完全在内省、自

制、沉思的状态中。

十二个使徒，每侧六个，六个又分成三人的两小组。莱奥纳多为避免这种呆板的对称流入单调之故，又在每六个人中间，由手臂的安放与姿态动作的起落，组成相互连带的关系。

耶稣右首第一个，是使徒圣约翰，最年轻最优秀、为耶稣最爱的一个。右首第二个是不忠实的犹大，听见了基督的话而心虚地直视着他，想猜测他隐秘的思念。他同时有不安、恐怖与怀疑的心绪。手里握着钱，暗示他是一个贪财的人，为了钱财而卖掉他的主人。

如果把每个使徒的表情和姿势细细研究起来未免过于冗长。读者只要懂得故事的精神，再去体验画家的手腕，从各个人物的脸上看出各个人物的心事。他们的姿态举止更与全部人物形成对称或排比。

这种研究之于艺术家的修养，尤其是在心理表现与组织技能方面，实有无穷的裨益。莱奥纳多·达·芬奇并是历史上稀有的学者，关于他别方面的造诣，且待下一讲内专章论列。

第五讲　莱奥纳多·达·芬奇(下)

人品与学问

法国 16 世纪有一个大文学家，叫做拉伯雷（Francois Rabelais），在他的名著《伽尔刚蒂亚与邦太葛吕哀》（Gargantua et Pantagruel，又译《巨人传》）中，描写邦太葛吕哀所受的理想教育，在量和质上都是浩博得令人出惊，使近世教育家听了都要攻击，说这种教育把青年人的脑力消耗过度，有害他们精神上的健康。拉伯雷要教他画中的主人知道一切所可能知道的事情，而他的记忆能自动地应付并解答随时发生的问题。邦太葛吕哀的智识领域，可以用中国旧小说上几句老话来形容：上知天文，下知地理，无所不晓，靡所不通。而且他还有不醉之量，抱着伊壁鸠鲁派的乐天主义，杯酒消愁；高兴的时候，更能竞走击剑，有古希腊士风；那简直是个文武全才的英雄好汉了。

其实，怀抱这种理想的，不特在近世文明发轫的 16 世纪有拉伯雷这样的人，即在 18 世纪，亦有卢梭的《爱弥儿》；在 20 世纪，亦有罗曼·罗兰的《约翰·克利斯朵夫》的典型的表现。自然，后者的学说及其实施方法较之 16 世纪是大不相同了，在科学的观点上，也可说是进步了；但其出于造成"完人"的热诚的理想，则大家原无二致。

他们——这许多理想家——所祈望的人物，实际上有没有出现过呢？

如果是有的,那么,一定要推莱奥纳多·达·芬奇为最完全的代表了。

1486年,拉伯雷还在摇篮里的时光,达·芬奇已经三十多岁了。那时代的有名学者皮克·特·拉·米兰多拉(Pic de la Mirandola,1462—1491)曾列举一切学问范围以内的问题九百个,征求全世界学者的答案。这件故事不禁令人想起一件更古的传说。据柏拉图记载,希腊诡辩学者希庇亚斯,在奥林匹克大祭的集会中,向着世界各地的代表历举他的才能;他朗诵他的史诗、悲剧、抒情诗。他的靴子、刀、水瓶,都是他自己制的。的确,他并没有以获得什么竞走、角力等等的锦标自豪,不像拉伯雷的邦太葛吕哀,除了在文艺与科学方面是一个博学者外,还是一个善于骑马、赛跑、击剑的运动家。

上面说过,在拉伯雷之外,还有卢梭、罗曼·罗兰等都曾抱过这种创造"完人"的理想,就是说每个时代的人类都曾做过这美妙的梦。无疑的,意大利民族,在文艺复兴时,尤其梦想一个各种官能全都完满地发展的人。他们并主张第一还要有"和谐"来主持,方能使一个人的身体的发展与精神的发展两不妨害而相得益彰。

在文艺复兴时期,身心和谐、各种官能达到均衡的发展的人群中,莱奥纳多尤其是一个惊人的代表。

达·芬奇于1452年生于翡冷翠附近的一个小城中,那个城的名字就是他的姓——芬奇(Vinci)。他的父亲是城中的画吏。莱奥纳多最初进当时的名雕刻家韦罗基奥的工作室。

迄1483年他三十一岁时为止,达·芬奇一直住在翡冷翠。以后他到米兰大公府中服务,直到1499年方才他去。这十六年是达·芬奇一生创作最丰富的时代。

　　从此以后他到处漂流。1501 年他到威尼斯，1507 年又回米兰，1513 年去罗马，依教皇利奥十世，1515 年以后，他离开意大利赴巴黎。法王弗朗西斯一世款以上宾之礼。1519 年，芬奇即逝世于客地。据传说所云，他临死时，法王亲自来向他告别。

　　这种流浪生涯是当时许多艺术家所共有的。他们忍受一种高贵的劳役生活。凡·艾克（Van Eyck）在勃艮第诸侯那里，鲁本斯在公乐葛宫中都是如此。可是最有度量的保护人也不过当他们是稀有的工人，似乎只有弗朗西斯一世之于芬奇，是抱着特别敬爱之情。

　　史家兼艺术家瓦萨里，在芬奇死后半世纪左右写他的传记，它的开始是这样虔诚的词句："有时候，上帝赋人以最美妙的天资，而且是毫无限制地集美丽、妩媚、才能于一身。这样的人无论做什么事情，他的行为总是值得人家的赞赏，人家很觉得这是上帝在他灵魂中活动，他的艺术已不是人间的艺术了。莱奥纳多正是这样的一个人。"

　　瓦萨里认识不少自身亲见莱奥纳多的人，他从他们那里采集得人家称颂莱奥纳多的许多特点："他把马蹄钉或钟锤在掌中捏成一块铝片——邦太葛吕哀不能比他更优胜了——他的光辉四射的美貌，生气勃勃的仪表，使最抑郁的人见了会恢复宁静；他的谈吐会说服最倔强的人；他的力量能够控制最强烈的忿怒。"

　　莱奥纳多还是一个动人的歌者。他到米兰时，在大公卢多维克·斯福查（Ludowic Sforza）宫中，他用一种自己发明的乐器——形如马首一般的古琴参加某次音乐竞赛。他又表现他歌唱的才能，尤其是随时即兴的本领，使大公卢多维克·斯福查立刻宠视他。

　　他的服饰为当时的服装的模型。米兰、翡冷翠、巴黎，举行

什么庆祝节会的时候,总要请他主持布置的事情。

他是画家,历史上有数的天才画家。他是《瑶公特》《最后之晚餐》《施洗者圣约翰》(图5—1)、《圣母子和圣安妮》(图5—2)等名画的作者。他是雕刻家,他为斯福查大公所造的一座骑像,当时公认为神品。他是建筑家、工程师。他为各地制定引水灌溉的计划。总而言之,他是一个第一流的学者。

1483年,莱奥纳多决意离开翡冷翠去依附米兰大公,先写了一封奇特的信给大公。在这封信里(此信至今保存着),他像商人一般,天真地描写他所能做的一切;他说他可以教大公知道只有他个人所知道的一切秘密;他有方法造最轻便的桥可以追逐敌军;也有方法造最坚固的桥不怕敌人轰炸;他会在围攻城市时使河水干涸,他有毁坏炮台基础的秘法;他能造放射燃烧物的大炮;他会造架载大炮的铁甲车,可以冲入敌阵,破坏最坚固的阵线,使后队的步兵得以易于前进。

如果是海战,他还可以造能抵御最猛烈的炮火的战舰,以及在当时不知名字的新武器。

在太平的时代,他将成为一个举世无双的建筑家,他会开掘运河,把这一省的水引到别一省去。

他在那封信里也讲起他的绘画与雕塑的才能,但他只用轻描淡写的口气叙述,似乎他专门注重他的工程师的能力。

这封毛遂自荐的信不是令人以为是在听希庇亚斯在奥林匹克场中的演说吗?不是令人疑惑它是上文所述的皮克·特·拉·米兰多拉所出的九百问题的回声吗?

芬奇真是一个怪才。他是一个"知道许多秘密的人"。这句话在他那封信中重复说过好几次。他保藏他的秘密,惟恐有人偷窃,所以他有许多手写的稿本是反写的。从右面到左面,必得用了镜子反映出来才能读。这些手迹在巴黎、伦敦,以及私人图

图 5—1　《施洗者圣约翰》,1516 年

图 5—2 《圣母子和圣安妮》,约 1508 年

书馆中都还保存着。他曾说他用这种方法写的书有一百二十部
之多。

15世纪，还是没有进入近代科学境域的时代。那时正在慢
慢地排脱盲目的信仰与神迹的显灵。米兰大公夫人的医生，仍
想用讲述某种神奇的故事来医治她的病。所以，如果莱奥纳多
的思想中存留着若干迷信的观念，亦是毫不足怪的。但他究竟
是当时的先驱者，他已经具有毫无利害观念的好奇心。对于他，
一切都值得加以研究。他的心且随时可以受到感动。瓦萨里叙
述他在翡冷翠时，常到市集去购买整笼的鸟放生。他放生的情
景是非常有趣的：他仔仔细细地观察鸟的飞翔的组织，这是使他
极感兴味的问题；他又鉴赏在日光中映耀着的羽毛的复杂的色
彩；末了，他看到小鸟们振翼飞去重获自由的情景，心里感到无
名的幸福。从这件小小的故事中，可以看出莱奥纳多为人的几
方面：他是精细的科学家，是爱美的艺术家，又是温婉慈祥、热爱
生物的诗人。

邦太葛吕哀所学习的，只是立刻可以见到功效的事物。苏
格拉底所懂得的美，只是有用处的：他以为最美的眼睛是视觉最
敏锐的。希腊人具有科学的好奇心，只以满足自己为其唯一的
目标的时间，还是后来的事。莱奥纳多·达·芬奇是太艺术家
了——在这个字的最高贵的意义上——他的目光与观念要远大
得多。他在那部名著《绘画论》（*Traite de Peinture*）中写道："你
有没有在阴晦的黄昏，观察过男人和女人们的脸？在没有太阳
的微光中，它们显得何等柔和！在这种时间，当你回到家里，趁
你保有这印象的时候，赶快把它们描绘下来罢。"芬奇相信美的
目标、美的终极就在"美"本身，正如科学家对于一件学问的兴趣
即在这学问本身一般。

这个爱美的梦想者、慈祥的诗人，同时又有一个十分科学的

头脑。他永远想使他的观察更为深刻，更为透彻，并在纷繁的宇宙中，寻出若干律令。在这一点上，他远离了中世纪而开近世科学的晨光熹微的局面。

他的思想的普遍性在历史上是极少见的。博学者的分析力与艺术家的易感性是如何难得融洽在一起！莱奥纳多的极少数的作品，应当视做联合几种官能的结晶品，这几种官能便是：观察的器官，善感的心灵，创造的想象力。世界所存留的芬奇的真迹不到十件，而几乎完全是小幅的。有几幅还是未完之作。

莱奥纳多作《最后之晚餐》一画，已费了四年的光阴，没有一个人物不是经过他长久而仔细的研究的。米开朗琪罗在五年之中把西斯廷礼拜堂的整个天顶都画好了；拉斐尔，在三十七岁上夭折的时候，已经完成了无数的杰作。从这个比较上可知拉斐尔只是一个画家，谁也不会说他除了绘画之外赋有如何卓越奇特的智慧。米开朗琪罗是一个大诗人、大思想家，但他除了西斯廷礼拜堂的天顶画与壁画以外，也只留存下多少未完成的作品。莱奥纳多，是大艺术家，同时是渊博的学者，只成功了极少数的画。由此我们可以得到一个超乎绘画领域以外的重要结论：一个伟大的艺人，当他的作品是大得无名(引用里尔克形容罗丹的话)的时候，他好像在表露他一种盲目的如莱奥纳多在《绘画论》中写着："当作品超越判断的时候，表示判断是何等薄弱。作品超越了判断，那是更糟。判断超越了作品才是完满的。如果一个青年觉得有这种情形，无疑地他是一个出色的艺术家。他的作品不会多，但饱含着优点。"这几句就在说他自己。他对于他的由想象孕育成的境界，有明白清楚的了解，"理想"与他说的话，如是热烈，如是确切，使他觉得老是无法实现。他的判断永远超过作品。

而且，他的艺术家的意识又是如何坚强，对于他的荣誉与尊

严的顾虑又是如何深切,他毫不惋惜地毁坏一切他所认为不完
美的作品。"由你的判断或别人的判断,使你发现你的作品中有
何缺点,你应当改正,而不应当把这样一件作品陈列在公众面
前。你决不要想在别件作品中再行改正而宽恕了自己。绘画并
不像音乐般会隐灭。你的画将永远在那里证明你的愚昧。"

　　他的作品稀少的另一个原因是:他的科学精神只想发现一
种定律而不大顾虑到实施。目标本身较之追求目标更引起他的
兴味。他如那些穷得饿死的发明家一样,并不想去利用他自己
的发明。他的《安加利之战》那张壁画,因为他要试验一种新的
外层油,就此丢了。他连这张画的稿样都不愿保存。教皇利奥
十世委他作另一幅画时,他就去采集野草、蒸馏草露,以备再做
一种新的外层油。因此,教皇对人说:"这个人不会有何成就,既
然他没有开始已经想到结尾。"(按:外层油乃一画完工后涂在表
面的油。)

　　他的书,他的手写的稿本,上面都涂满各色各种的素描,足
见他的心灵永远在清醒的境地之中。这些素描中有习作,有图
样,有草案,一切占据他思念的事物。

　　在他的广博的学问,理想和感情平均地发展到顶点的一点
上,莱奥纳多·达·芬奇确是文艺复兴的最完全的一个代表。

　　有时候,科学的兴味浓厚到使他不愿提笔,但绘画究竟是他
最爱好的事业。他也像在研究别的学问时一样,想努力把绘画
造成一种科学。那时米兰有一个绘画学院,达·芬奇在那里实
现了他的理想之一部分。他除了教学生实习外,更替他们写了
许多专论,《绘画论》即是其中最著名的一部。全书共分十九章,
包括远近、透视、素描、模塑、解剖,以及当时艺术上的全部问题。
这本书对于我们有两重意味:第一教我们明了绘画上的许多实

际问题,第二使我们懂得芬奇对于艺术的观念。

他以为依据了眼睛的判断而工作的画家,如果不经过理性的推敲,那么他所观察到的世界,无异于一面镜子,虽能映出最极端的色相而不明白它们的要素。因此他主张对于一切艺术,个人的观照必须扩张到理性的境界内。假如一种研究,不是把教学的抽象的论理当做根据的,便算不得科学。这种思想确已经超越了他的时代。

在荷兰风景画家前一百五十年,在大家对于风景视做无关重要的装饰的时候,莱奥纳多已感到大自然的动人的魔力。《瑶公特》的背景,不是一幅可以独立的风景画吗？在这一点上,他亦是时代的先驱者。

他的时代,原来是一般画家致全力于技巧,要求明暗、透视、解剖都有完满的表现的时代;他自己又是对于这些技术有独到的研究的人;然而他把艺术的鹄的放在这一切技巧之外,他要艺术成为人类热情的唯一的表白。各种技术的智识不过是最有力的工具而已。

这样,15 世纪的清明的理智、美的爱好、温婉的心情,由莱奥纳多·达·芬奇达到登峰造极的表现。

第六讲　米开朗琪罗(上)

西斯廷礼拜堂

西斯廷礼拜堂(Chapelle Sistine,图 6－1)是教皇的梵蒂冈宫(Palais du Vatican)所特有的小礼拜堂,附建在圣彼得大教堂(Bassilique St. Pierre)左侧。在这礼拜堂里举行选举新任教皇的大典,陈列每个教皇薨逝后的遗骸。每逢特别的节日,教皇亦在这里主持弥撒。圣彼得大教堂是整个基督教的教堂,西斯廷礼拜堂则是教皇个人的祈祷之所。

教皇西克斯图斯四世(Sixtus Ⅳ)——他是德拉·洛韦拉族(Della Rovera)中的第一个圣父——于 1480 年敕建这所教堂,名为西斯廷,亦纪念创建者之意。所谓 Chapelle(礼拜堂)原系面积狭小的教堂,是中古时代的诸侯贵族的爵邸中作为祭神之所的一间厅堂;但西斯廷礼拜堂因为是造作教皇御用的缘故,所以特别高大,计长四十公尺,宽十三公尺,穹隆形的屋顶的面积共达八百方尺。

堂内没有圆柱,没有方柱,屋顶下面也没有弓形的支柱。两旁墙壁的高处,各有六扇弓形的窗子。余下的宽广的墙壁似乎预备人家把绘画去装饰的。实际上,历代教皇也就是请画家来担任这部分的工作。西斯廷礼拜堂教皇的后任亚历山大六世(Alexandre Ⅵ Borgia),在翡冷翠招了许多画家去把窗下的墙壁安置上十二幅壁画;这些作品也是名家之作,如平图里乔、吉

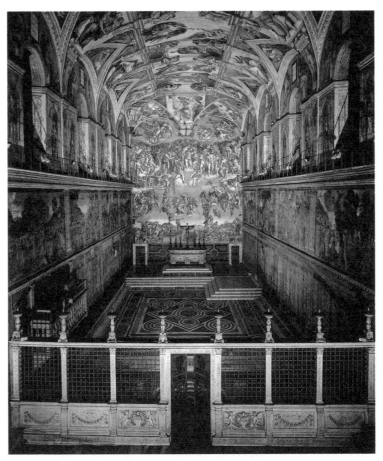

图 6—1　西斯廷礼拜堂内景

兰达约、波提切利等都曾参加这组工作。但是西斯廷礼拜堂之成为西斯廷礼拜堂,只因为有了米开朗琪罗的天顶画及神龛后面的大壁画之故。只有研究过美术史的人,才知道在西斯廷礼拜堂内,除了米氏的大作之外,尚有其他名家的遗迹。

米开朗琪罗的一生,全是许多苦恼的故事织成的,而这些壁画的历史,尤其是他全部痛苦的故事中最痛苦的。

米开朗琪罗到罗马的时候,才满三十岁,正当 1505 年。雄才大略的教皇尤里乌斯二世(Julius Ⅱ)就委托他建筑他自己的坟墓。这件大事业正合米氏的脾胃,他立刻画好了图样进呈御览,也就得到了他的同意。他们两个人,可以说一见即互相了解的,他们同样爱好"伟大",同样固执,同样暴躁,新计划与新事业同样引起他们的热情。他们的脾气,也是一样乖僻暴戾。这个教皇是历史上仅见的野心家与政治家,这个艺术家是雄心勃勃的旷世怪杰:两雄相遇,当然是心契神合;然而他们过分相同的性情脾气,究竟不免屡次发生龃龉与冲突。

白石从出产地卡拉拉(Carrara)运来了,堆在圣彼得广场上。数量之多,面积之大,令人吃惊。教皇是那样高兴,甚至特地造了一条甬道,从教皇宫直达米氏的工作场,使他可以随时到艺术家那里去参观工作。

突然,建造坟墓的计划放弃了,教皇只想着重建圣彼得大教堂的问题。他要把它造成世界上最大的教堂,一个配得矗立在永久之城(罗马之别名)里的大教堂。这件事情的发端,原来是有内幕的。米开朗琪罗的敌人,拉斐尔、布拉曼特(Bramante,名建筑家)辈看见米氏在干那样伟大的事业,自然不胜嫉妒;而且米氏又常常傲慢地指摘他们的作品,当下就在教皇面前游说,说圣父丰功伟业,永垂千古而不朽,但在生前建造坟墓未免不祥,远不如把圣彼得大教堂重建一下,更可使圣父的功业锦上添

花;尤里乌斯二世本来是意气用事、喜怒无常的一个专制王,又加还有些迷信的观念,益发相信了布拉曼特的话,决定命令他主持这个新事业。至于米开朗琪罗,教皇则教他放下刀笔,丢开白石,去为西斯廷礼拜堂的天顶画十二个使徒像。绘画这勾当原是米氏从未学过而且瞧不起的,这个新使命显然是敌人们拨弄出来作难他的。

他求见教皇,教皇不见。他愈加恐惧了,以为是敌人们在联合着谋害他。他逃了,一直逃回故乡——翡冷翠。

然而,逃回之后,他又恐怖起来:因为在离开罗马后不久,就有教皇派着五个骑兵来追他,递到教皇的敕令,说如果他不立刻回去,就要永远失宠。虽然安安宁宁地在翡冷翠,不用再怕布拉曼特要派刺客来行刺他,但他还是忐忑危惧,惟恐真的失宠之后,他一生的事业就要完全失望。

他想回罗马。正当教皇战胜了博洛尼亚(Bologna)驻节城内的时候,米开朗琪罗怀着翡冷翠大公梅迪契的乞情信去见教皇。教皇盛怒之下,毕竟宽恕了米氏。他们讲和之后第一件工作是替尤里乌斯二世做一座巨大的雕像。据当时目击的人说这像是非凡美妙的,但不久即被毁坏,我们在今日连它的遗迹也看不见。以后就是要实地去开始西斯廷礼拜堂的装饰画了。米氏虽然再三抗议,教皇的意志不能摇动分毫。

1508年5月10日,米氏第一天爬上台架,一直度过了五年的光阴。天顶画的题目,最初是十二使徒;但是以这样一个大师,其不能惬意于这类薄弱狭小的题材,自是意料中事。天顶的面积是那般广大,他的智慧与欲望尤其使他梦想巨大无边的工作;而且教皇也赞同他的意见。因之十二使徒的计划不久即被放弃,而代以创世记、预言家、女先知者等广博的题材。

题目大,困难也大了:米开朗琪罗古怪的性情,永远不能获

得满足；他不懂得绘画，尤其不懂需要特殊技巧、特殊素材的壁画。他从翡冷翠招来几个助手，但不到几天，就给打发走了。建筑家布拉曼特替他构造的台架，他亦不满意，重新依了自己的办法造过。教皇的脾气又是急躁非凡，些微的事情，会使他震怒得暴跳起来。他到台架下面去找米开朗琪罗，隔着十公尺的高度，两个人热烈地开始辩论。老是那套刺激与激烈的话，而米氏也一些不退让："你什么时候完工？""——等我能够的时候！"一天，又去问他，他还是照样地回答"当我能够的时候"，教皇怒极了，要把手杖去打他，一面再三地说："等我能够的时候——等我能够的时候！"米开朗琪罗爬下台架，赶回寓处去收拾行李。教皇知道他当真要走了，立刻派秘书送了五百个杜格（意大利古币名）去，米氏怒气平了，重新回去工作。每天是这些喜剧。

终于，1512 年 10 月 31 日，教堂开放了。教皇要亲自来举行弥撒，向米开朗琪罗吆喝道："你竟要我把你从台架上翻下来吗？"没有办法，米开朗琪罗只得下来，其实，这件旷世的杰作也已经完成了。

五年中间，米开朗琪罗天天仰卧在十公尺高的台架上，蜷着背，头与脚跷起着。他的健康大受影响，只要读他那首著名的自咏诗就可窥见一斑：

> 我的胡子向着天，
> 我的头颅弯向着肩，
> 胸部像头枭。
> 画笔上滴下的颜色
> 在我脸上形成富丽的图案。
> 腰缩向腹部的地位，
> 臀部变成秤星，压平我全身的重量。
> 我再也看不清楚了，

走路也徒然摸索几步。

我 的 皮 肉,在 前 身 拉 长 了,

在 后 背 缩 短 了,

仿佛是一张 Syrie 的弓。

西斯廷的工程完工之后几个月内,米开朗琪罗的眼睛不能平视,即读一封信亦必须把它拿起仰视,因为他五年中仰卧着作画,以致视觉也有了特别的习惯。

然而,西斯廷天顶画之成功,还是尤里乌斯二世的力量。只有他能够降服这倔强、桀骜、无常的艺术家,也只有他能自始至终维持他的工作上必须的金钱与环境。否则,这件杰作也许要和米氏其他的许多作品一样只是开了端而永远没有完成。

1508 年米开朗琪罗开始动手的时候,有八百方尺的面积要用色彩去涂满,这天顶面积之广大一定是使他决计放弃十二使徒的主要原因。他此刻要把创世记的故事去代替,十二个使徒要代以三百五十左右的人物。第一他先把这么众多的人物,寻出一种有节奏的排列。这是必不可少的准备。天顶的面积既那般广,全画人物的分配当然要令观众能够感到全体的造型上的统一。因此,米氏把整个天顶在建筑上分成两部:一是墙壁与屋顶交接的弓形部分,一是穹隆的屋顶中间低平部分。这样,第二部分就成为整个教堂中最正式最重要的一部,因为它是占据堂中最高而最中央的地位。接着再用若干弓形支柱分隔出三角形的均等的地位,并用以接连中间低平部分和墙壁与穹隆交接的部分。

屋顶正中的部分,作者分配"创世记"重要的各幕。在旁边不规则三角形内分配女先知及预言者像。墙壁与穹隆交接部分之三角形内,绘耶稣祖先像。但这三大部分的每幅画所占据的地位是各各不同的,这并非欲以各部面积之大小以示图像之重

要次要的分别,米氏不过要使许多画像中间多一些变化而不致单调。天顶正中创世记的表现共分九景,我们可以把它分成三组如下:

一、神的寂寞

 A. 神分出光明与黑暗

 B. 神创造太阳与月亮

 C. 神分出水与陆

二、创造人类

 A. 创造亚当

 B. 创造夏娃

 C. 原始罪恶

三、洪水

 A. 洪水

 B. 诺亚的献祭

 C. 诺亚醉酒

这些景色中间,画着许多奴隶把它们连接起来,这对于题目是毫无关系的,单是为了装饰的需要。

第二部不规则的三角形,正为下面窗子形成分界线,内面画着与世界隔离了的男女先知。最下一部,是基督的祖先,色彩较为灰暗,显然是次要的附属装饰。因之,我们的目光从天顶正中渐渐移向墙壁与地面的时候,清楚地感到各部分在大体上是具有宾主的关系与阶段。

此刻我们已经对于这个巨大的作品有了一个鸟瞰,可以下一番精密的考察了。

第一引起我们注意的是没有一件对象足以使观众的目光获得休息。风景、树木、动物,全然没有。在创世记的表现中,竟没有"自然"的地位。甚至一般装饰上最普通的树叶、鲜花、鬼怪之

类也找不到。这里只有耶和华、人类、创造物。到处有空隙，似乎缺少什么装饰。人体的配置形成了纵横交错的线条、对照（contraste）、对称（symetrique）。在这幅严肃的画前，我们的精神老是紧张着。

米开朗琪罗的时代是一般人提倡古学极盛的时代。他们每天有古代作品的新发现和新发掘。这种风尚使当时的艺术家或人文主义者相信人体是最好的艺术材料，一切的美都含蓄在内。诗人们也以为只有人的热情才值得歌唱。几世纪中，"自然"几乎完全被逐在艺术国土之外。18 世纪时，要进画院（Academie de Peinture）还是应当先成为历史画家。

米开朗琪罗把这种理论推到极端，以致在《比萨之役》（*Bataille de Pise*）中画着在洗澡的兵士；在西斯廷天顶上，找不到一头动物和一株植物——连肖像都没有一个。这似乎很奇特，因为这时候，肖像画是那样的流行。拉斐尔在装饰教皇宫的壁画中，就引进了一大组肖像。但是米开朗琪罗一生痛恶肖像，他装饰梅迪契纪念堂时，有人以其所代表的人像与纪念堂的主人全不相像为怪，他就回答道："千百年后还有谁知道像不像？"

他认为一切忠顺地表现"现实的形象"的艺术是下品的艺术。在翡冷翠时，米氏常和当地的名士到梅迪契主办的"柏拉图学园"去听讲，很折服这种哲学。他念到柏拉图著作中说美是不存在于尘世的，只有在理想的世界中才可找到，而且也只有艺术家与哲学家才能认识那段话时，他个人的气禀突然觉醒了。在一首著名的诗中他写道："我的眼睛看不见昙花般的事物！"在信札中，米氏亦屡屡引用柏拉图的名句。这大概便是他在绘画上不愿意加入风景与肖像的一个理由吧。

而且，在达到这"理想美"一点上，雕刻对于他显得比绘画有力多了。他说："没有一种心灵的意境为杰出的艺术家不能在白

石中表白的。"实在,雕刻的工具较之绘画的要简单得多,那最能动人的工具——色彩,它就没有;因之,雕刻家必得要运用综合(synthese),超越现实而入于想象的领域。

"雕刻是绘画的火焰",米氏又说,"它们的不同有如太阳与受太阳照射的月亮之不同"。因此,他的画永远像一组雕像。

我们此刻正到了 15 世纪末期,那个著名的 quattrocento 的终局。二百年来意大利全体的学者与艺术家,发现了绘画[乔托以前只有枯索呆滞的宝石镶嵌马赛克(Mosaique),而希腊时代的庞贝的画派早已绝迹了千余年],发见了素描,以及一切艺术上的法则以后,已经获得一个结论——艺术的最高的目标并不是艺术本身,而是表现或心灵的意境,或伟大的思想,或人类的热情的使命。所以,米开朗琪罗不能再以巧妙、天真的装饰自满,而欲搬出整部的《圣经》来做他的中心思想了。他要使他的作品与伟大的创世记的叙述相并,显示耶和华在混沌中飞驰,在六日中创造天与地、光与暗、太阳与月亮、水与陆、人与万物……

我们看《神分出水与陆》(图 6-2)的那幕。耶和华占据了整个画幅。他的姿态,他的动作,他的全身的线条,已够表显这一幕的伟大……在太空中,耶和华被一阵狂飙般的暴风疾卷着向我们前来。脸转向着海。口张开着在发施号令,举起着的左手正在指挥。裹在身上的大衣胀饱着如扯足了的篷,天使们在旁边牵着衣褶。耶和华及其天使们是横的倾向,画成正面。全部没有一些省略(raccourci),也没有一些枝节不加增全画的精神。

水面上的光把天际推远以至无穷尽。近景故意夸张,头和手画得异常地大。衣服的飘扬,藏着耶和华身体的阴暗部分,似乎要伸到画幅外的右手,都是表出全体人物是平视的,并予人以

一种无名的强力,从辽远的天际飞来渐渐迫近观众的印象。枝节的省略,风景的简朴,尤其使我们的想象,能够在无垠无际的空中自由翱翔。

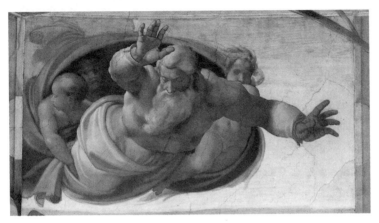

图 6-2　《神分出水与陆》

就在梵蒂冈宫中,在称为 loges 的廊内,拉斐尔也画过同样的题材。把它来和米开朗琪罗的一比,不禁要令人微笑。这样的题材与拉斐尔轻巧幽美的风格是不能调和的。

《神创造亚当》(图 6-3)是九幕中比较最被人知的一幕。亚当慵倦地斜卧在一个山坡下,他成熟的健美的体格,在深沉的土色中显露出来,充满着少年人的力与柔和。胸部像白石般的美。右臂依在山坡上,右腿伸长着摆在那里,左腿自然地曲着。头,悲愁地微俯。左臂依在左膝上伸向耶和华。

耶和华来了,老是那创造六日中飞腾的姿势,左臂亲狎地围着几个小天使。他的脸色不再是发施命令时的威严的神气,而是又悲哀又和善的情态。他的目光注视着亚当,我们懂得他是第一个创造物。伸长的手指示亚当以神明的智慧。在耶和华臂抱中的一个美丽的少女温柔地凝视亚当。

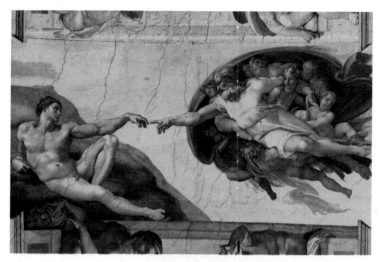

图6—3 《神创造亚当》

这幕中的悲愁的气氛又是什么？这是伟大的心灵的、大艺术家的、大诗人的、圣者的悲愁。是波提切利的圣母脸上的，是米开朗琪罗自己的其他作品中的悲愁。《圣经》的题材在一切时代中原是最丰富的热情的诗。"神的热情"（passion de Dien）曾经感应了多少历史上伟大的杰作！

每一组人物都像用白石雕成的一般。亚当是一座美妙的雕像。暴风般飞卷而来的耶和华，也和扶持他的天使们形成一组具有对称、均衡、稳定各种条件的雕塑。

至于男女先知，我们在上面讲过，是受了最初的"十二使徒"的题材的感应。使徒的出身都是些平民、农夫，他们到民间去宣布耶稣的言语，他们只是些富有信仰的好人，不比男女先知是受了神的启示，具有神灵的精神与思想，全部《圣经》写满了他们的热烈的诗句，更能满足米开朗琪罗爱好崇高与伟大的愿望。自然，男女先知的表现，在米氏时代并非是新的艺术材料，但多数艺术家不过把他们作为虔诚的象征，而没有如米氏般真切地体

味到全部《圣经》的力量与先知们超人的表白。

这些男女先知像中最动人的,要算是约拿像(图 6－4)了。狂乱的姿势,脸向着天,全身的线条亦是一片紧张与强烈的对照。右臂完全用省略隐去,两腿的伸长使他的身躯不致整个地往后仰侧:这显然又是一座雕像的结构。右侧的天使,腿上的盔帽都是维持全体的均衡与重心的穿插。

其他如女先知库迈(图 6－5)、耶利米(图 6－6)、以赛亚(图 6－7)的头仿佛都是在整块白石上雕成的。而耶利米的表情,尤富深思与悲戚的神气,似乎是五百年后罗丹的《思想者》的先声。

在创世记九景周围的二十个人物(奴隶),只是为创世记各幕做一种穿插,使其在装饰上更显富丽罢了。

最后一部的基督的祖先像,其精神与前二部的完全不同。在这里,没有紧张的情调,而是家庭中柔和的空气,坚强的人体易以慈祥的父母子女。在这里,是人间的家庭,在创世记与先知像中,是天地的开辟与神灵的世界。这部的色调很灰暗,大概是米开朗琪罗把它当做比较次要的缘故,然而他在这些画面上找到他生平稀有的亲密生活之表白,却是无可怀疑的事实。

裸体,在西方艺术上——尤其在古典艺术上——是代表宇宙间最理想的美。它的肌肉,它的动作,它的坚强与伟大,它的外形下面蕴藏着的心灵的力强与伟大,予人以世界上最完美的象征。希腊艺术的精神是如此,因为希腊的宇宙观是人的中心的宇宙观;文艺复兴最高峰的精神是如此,因为自但丁至米开朗琪罗,整个的时代思潮往回复古代人生观,自我发现,人的自觉的路上去。米氏以前的艺术家,只是努力表白宗教的神秘与虔敬;在思想上,那时的艺术还没有完全摆脱出世精神的束缚;到了米开朗琪罗,才使宗教题材变成人的热情的激发。在这一点上,米开朗琪罗把整个的时代思潮具体地表现了。

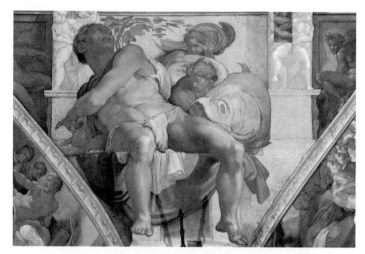

图6—4 《先知约拿》

图6—5 《女先知库迈》

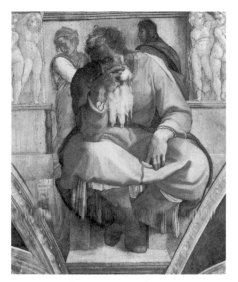

图 6—6　《先知耶利米》

图 6—7　《先知以赛亚》

第七讲　米开朗琪罗(中)

圣洛伦佐教堂与梅迪契墓

在翡冷翠的圣洛伦佐(San Lorenzo)教堂中,有两座祭司更衣所(Sacristies,一译圣器室),是由当地的诸侯梅迪契出资建造的。老的那一所,建于约翰·梅迪契及其儿子科西莫·梅迪契的时代(14 世纪),里面陈列着多那太罗的雕塑、有名的铜门,和约翰·梅迪契的坟墓。

1521 年左右,大主教尤里乌斯·梅迪契决意在洛伦佐教堂中另建一所新的祭司更衣室,命米开朗琪罗主持。建筑的用意亦无非是想借了艺术家的作品,夸耀他们梅迪契族的功业而已。最初的计划是要把这座祭司更衣所造成一组伟大庄严的坟墓,它的数目先是定为四座,以后又增至六座。米开朗琪罗更把这计划扩大,加入代表"节季""时刻""江河"等等的雕像。如果这件工作幸能完成,那么,在今日亦将是和西斯廷礼拜堂天顶画同样伟大的作品,不过是在白石上表现的罢了。

1522 年,尤里乌斯·梅迪契被举为教皇克雷芒七世(Climent VII),他是第一个发起造这所更衣所的人,他既然登了大位做了教皇,似乎权力所及,更易实现这件事业了,然而直至 1527 年还未动工。而且那一年,罗马给法国波旁(Bourbon)王族攻下,教皇克雷芒七世也被囚于圣安越宫。三个月中间,罗马城被外来民族大肆焚掠,文明精华,损失殆尽。

接着，翡冷翠梅迪契族的统治亦被当地的民众推翻了，代以临时民主政府。但不久罗马解围，教皇克雷芒七世大兴讨伐之师来攻打翡冷翠的革命党。一年之后，翡冷翠终被攻下，梅迪契的统治权重新恢复了，并且为复仇起见，由教皇敕封为翡冷翠大公。这时候，意大利半岛上，自由是毁灭了，人民重又堕入专制的压迫之下。

在这两件重大的战乱中，米开朗琪罗并没有安分蛰居，他一开始就加入民主党方面，在围城时，他还是防守工程的总工程师。因此，在翡冷翠民主党失败时，他是处于危境中的一个人物，然而教皇保护他，终于没有获罪，这大概是教皇虽在戎马倥偬之际仍未忘怀他建造坟墓的计划之故。

就在这时候，米开朗琪罗完成了那著名的洛伦佐·梅迪契与朱利阿诺·梅迪契墓上的四座雕像——《日》《夜》《晨》《暮》，以及在这四座像上面的《思想者》与《力行者》。

米开朗琪罗五十五岁。一个人到了这年纪必定要回顾他以往的历程，并且由于过去的经验，自然而然地产生一种哲学。那么，米开朗琪罗在追忆或在故国——翡冷翠，或在罗马的生活时，脑海中又浮现什么往事呢？他年轻时，曾目击帕齐（Pazzi）族与梅迪契族的政争，以后，他曾做过多明我派（dominician）教士萨伏那洛拉（Savonarola，1452—1498）的信徒，眼见这教士在诸侯宫邸广场上受火刑。他又亲见他的故国被北方的野蛮民族蹂躏劫掠，以致逃到威尼斯。他到罗马，和教皇尤里乌斯二世屡次冲突，又是一段痛苦的历史。尤里乌斯二世的坟墓中途变卦，又怀疑他的敌人要谋害他，逃回翡冷翠。不久又在博洛尼亚向教皇求和，随后便是五年的台架生活，等到西斯廷天顶画完工，他的身体也衰颓了。1513年2月，教皇尤里乌斯二世薨逝。米氏回至翡冷翠，重新想着尤里乌斯二世的坟墓。他于同年3月

签了合同,答应以七年的时间完成这工作,他的计划较尤里乌斯
二世最初的计划还要伟大,共有三十二座雕像。此后三年中,米
氏一心一意从事于这件工程,他的《摩西》(现存罗马文科利的圣
彼得罗寺)与《奴隶》(现存巴黎卢浮美术馆)也在这时期完成。
这是把他的热情与意志的均衡表现得最完满的两座雕像。但不
久新任教皇利奥十世把他召去,委任他建造翡冷翠圣洛伦佐教
堂的正面,事实上米氏不得不第二次放弃尤里乌斯二世的坟墓。
1530 年翡冷翠革命失败后,米氏受教皇尤里乌斯之托,动手继
续那梅迪契墓。原定的六座坟墓只完成了两座。所谓"节季"
"时刻""江河"等的雕像只是一些雏形。原定的一个壮丽的墓室
变成了冷酷的祭司更衣所。

　　这是面积不广的一间方形的屋子,两端放着两座相仿的坟
墓。一个是洛伦佐·梅迪契的(图 7—1),一个是朱利阿诺·梅
迪契的(图 7—2);其他两端则一些装饰也没有,显然是一间没
有完成的祭司更衣所。

　　虽然如此,我们仍旧可以看出这所屋子的建筑原来完全与
雕刻相协调的。米开朗琪罗永远坚执他的人体至上、雕塑至高
的主张,故他竟欲把建筑归雕刻支配。屋子的采光亦有特殊的
设计,我们只须留神《思想者》与《夜》的头部都在阴影中这一点
便可明白。

　　坟墓上面放着两座人像,他们巨大的裸体倾斜地倚卧着,仿
佛要坠下地去。他们似乎都十二分瞌睡,沉浸在那种险恶的噩
梦中一般。全部予人以烦躁的印象。这是人类痛苦的象征。米
氏有一段名言,便是这两座像的最好的注解:

　　　　睡眠是甜蜜的,成了顽石更是幸福,只要世上还有羞耻
　　与罪恶存在着的时候。不见不闻,无知无觉,便是我最大的
　　幸福;不要来惊醒我! 啊,讲得轻些罢!

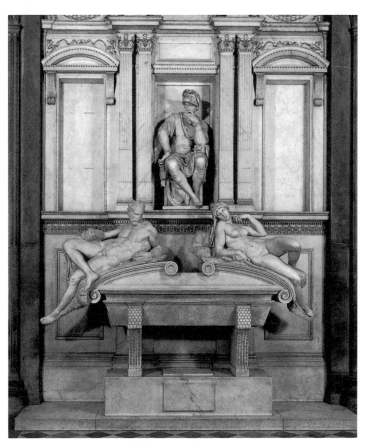

图 7—1　洛伦佐·梅迪契墓,1520—1534 年

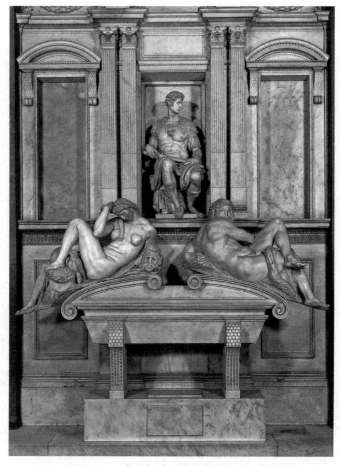

图7—2　朱利阿诺·梅迪契墓,1534年

　　"白天"醒来了,但还带着宿梦未醒的神气。他的头,在远景,显得太大,向我们射着又惊讶又愤怒的目光,似乎说:"睡眠是甜蜜的! 为何把我从忘掉现实的境界中惊醒?"

　　使这痛苦的印象更加鲜明的,还有这《日》(图7—3)的拘挛的手臂的姿势与双腿的交叉;《夜》(图7—4)的头深深地垂向胸

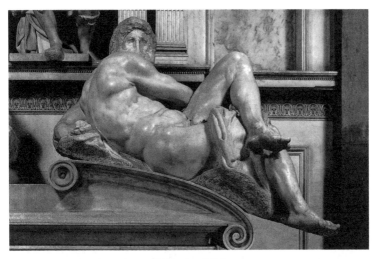

图 7—3 《日》

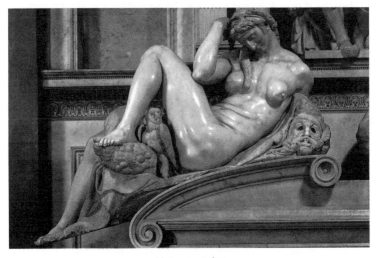

图 7—4 《夜》

前,肢体与身材的巨大,胸部的沉重,思想也显得在大块的白石中迷蒙。上面的两个人像应该是死者(即洛伦佐与朱利阿诺)的肖像,然而它们全然不是。我在上一讲中所提及的"千百年之后,谁还去留神他们的肖似与否"那句话,便是米开朗琪罗为了这两座像说的。我们知道米氏最厌恶写实的肖像,以为"美"当在理想中追求。他丢开了洛伦佐与朱利阿诺·梅迪契的实际的人格,而表现米氏个人理想中的境界——行动与默想。梅迪契是当日的统治者、胜利者,然而行动与默想的两个形象,和这胜利的意义并不如何协调,却与其他四座抑郁悲哀的像构成"和谐"。

进一层说,这座纪念像大体的布局除了表现一种情操以外,并亦顾到造型上的统一,和西斯廷天顶画中的奴隶有同样的用意。墙上的两条并行直线和墓上的直线是对称的。人体的线条与四肢的姿势亦是形成一片错综的变化。朱利阿诺墓上的《日》是背向的,《夜》是正面的,这是对照,两个像的腿的姿势,却是对称的。当然,这些构图上的枝节、对照、对称、呼应、隔离,都使作品更明白,更富丽。

然而作品中的精神颤动表现得如是强烈,把欢乐的心魂一下就摄住了,必须要最初的激动稍微平息之后,才能镇静地观察到作品的造型美。

我们看背上强有力的线条,由上方来的光线更把它扩张、显明,表出它的深度。《日》与《夜》的身体弯折如紧张的弓;《晨》(图7-5)与《暮》(图7-6)的姿势则是那么柔和,那么哀伤,由了阴影愈显得惨淡。在《日》与《夜》的人体上,是神经的紧张,在《晨》与《暮》,是极度的疲乏。前者的线条是斗争的、强烈的,后者的线条是调和的、平静的。此外,在米氏的作品中,尤其要注意光暗的游戏,他把人体浴于阴影之中,形成颤动的波纹,或以阴影使肌肉的拗折,构成相反的对照。

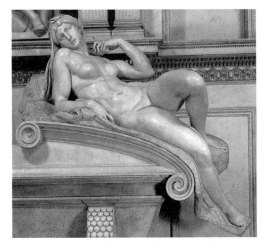

图 7—5 《晨》

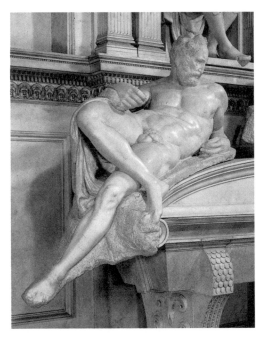

图 7—6 《暮》

　　至于两位梅迪契君主的像,虽然标着《思想者》与《力行者》的题目,但显然不十分吸引我们的注意。他们都坐着,腿的姿态与《摩西》的相同。表情沉着、严肃,恰与全部的雕塑一致。两个像的衣饰很难确定,朱利阿诺的前胸披着古代的甲胄,然而胸部的肌肉又是裸露的;他的大腿上似乎缠着希腊武士的绑带,但脚是跣裸的。

　　我们不能忘记米开朗琪罗除了雕刻家与画家之外,还是一个抒情诗人。在长久的痛苦生涯之后,他把个人的烦闷、时代的黑暗具体地宣泄了。这梅迪契墓便是最好的凭证。

第八讲　米开朗琪罗(下)

教皇尤里乌斯二世墓与《摩西》

　　西斯廷天顶画是 1512 年 10 月完成的。尤里乌斯二世在 1511 年 8 月起,就想在西斯廷礼拜堂中举行弥撒祭,一直因为米开朗琪罗工作的耽搁,才不耐烦地等了一年多。到了 1513 年 2 月,距壁画完成只有五个月的光阴,尤里乌斯二世薨逝了。

　　五年以来,没有人再提起坟墓的话,大块的白石老是堆积在圣彼得广场上。但教皇在弥留的时节,曾向他的承继者莱渥那主教,重提此事,嘱咐他完成他未了的夙愿。米开朗琪罗方面,虽然曾和尤里乌斯二世争执过好几次,虽然他们两个都是野心勃勃、各不相让,但米氏始终以能服侍这位雄主为荣;何况米氏在青年时代所梦想的大事业,虽经过了不少变故,仍未放弃分毫。于是新合同不久又签下了。这一次的计划是更巨大了,据米氏遗留的草图所载,坟墓底基应宽二十四尺,深三十六尺,高十尺。四周复围以方形柱,柱间空处各置一胜利之神,脚上踏着被征服的省份,这是象征尤里乌斯二世生前南征北讨的武功。每根方柱上,饰以捆缚着的裸体人像,代表各种自由艺术(音乐、绘画、雕刻、建筑、雄辩、诗、舞蹈),因为教皇的薨逝而变成了死的奴隶。坟墓的第一层,高九尺,将安置八座巨大无比的像:圣保罗、摩西,活动的生命、深思的生命……上面,第二层,似乎预备放石棺;最高层是尤里乌斯二世的像,两旁是两个天使:一个

是"地灵"在哭教皇之死,一个是"天灵",欢迎教皇的升天。到处还有人首、浮雕、各种装饰。

总计之下,坟墓上的雕像共有六十八座,这将是用人体做的装饰的最大的代表,如西斯廷天顶画一样。

合同上订定米氏于七年中完成这巨制,在这七年中,米氏不能接受其他的制作。实际上,米开朗琪罗在相当平静的环境中,只做了一座《摩西》与两座《奴隶》。

他没有想到新任教皇——即继尤里乌斯二世而登大位的,是梅迪契族的利奥十世。梅迪契族和尤里乌斯二世出身的德拉·洛韦拉族本是世仇。利奥十世未登大位之前,在翡冷翠早已认识米开朗琪罗。他做了教皇,自然也想把米开朗琪罗召唤前来为他个人效力。米开朗琪罗也不得不服从利奥十世,正如他从前服从尤里乌斯二世一样。

尤里乌斯二世的后人提出抗议,提出合同问题。但此刻他们是失势的人,只有退让。而且当时的情形很显明,实在也不得不放弃1513年的计划。三年之中,米开朗琪罗只做了三座像,尤里乌斯二世的继承人没有相当的金钱,他们对死者的回忆渐渐地淡去;于是,1518年,他们决定把雕像的数目减少一半而答应米氏九年的时限,这已是将来一事无成的先声了。

十六年后,坟墓的工程还是那样毫无进展。意大利正度着暗淡的日子。罗马被法国波旁族攻入,大肆蹂躏。翡冷翠革命后,正被梅迪契族的军队包围着。

随后是教皇克雷芒七世,又是一个梅迪契出身的教皇。他为要米开朗琪罗根本放弃尤里乌斯二世的坟墓起见,命令他做梅迪契墓。实在,这两件工作做不到一半,都没有完工。

又是十年,1542年,什么还没有做。教皇保罗三世又命米开朗琪罗做西斯廷大壁画《最后之审判》,接着又做波里纳教堂

的壁画。

当 1564 年 2 月 18 日米氏脱离痛苦的人生之时，所有尤里乌斯二世坟墓的全部工程仍只是一个《摩西》与两个《奴隶》。

教皇尤里乌斯之墓（图 8－1）并不建于原定的圣彼得大教堂，而在文科利的圣彼得罗教堂。最初计划的伟大的建筑，在这里连一些印象也没有。八个巨像中只成功了一个《摩西》，它巍然坐在那里；代表七种自由艺术的奴隶，只成功了两座，也不知怎么一种奇怪的运命把它们搬到了巴黎卢浮宫。在罗马，在尤里乌斯二世墓上的，除了《摩西》之外，另外放上两座雕像去代替米氏计划中的"活动的生命"与"深思的生命"：一个是拉结（Rachel），一个是利亚（Lia），都是《旧约》中的人物。此外，翡冷翠美术馆藏有五个苦闷的有力的雕像的雏形，显然是米氏没有成功而遗弃的作品。

米开朗琪罗巨大的计划，至此只剩下若干残迹流落在人间。

《摩西》（图 8－2）和《奴隶》是米开朗琪罗雕塑中最普遍地知名的作品。

一世纪以前，多那太罗为翡冷翠钟楼造先知者像，他完全忘掉先知者的传统形式，而用写实方法以当时的生人作为模型，先知者像于他竟变成真人的肖像：《祖孔》即是一个显著的例。在第二讲中我曾详细说过，读者当能记忆。那时候，多那太罗所认为美的，只是个人表情的美。

然而米开朗琪罗的美的观念全然不同。多少年来，自西斯廷天顶画起，他一直在幻想那把神明的意志融合在人体中间的工作。他所憧憬的，是超人的力，无边的广大，他在白石与画布上做他的史诗。多那太罗觉得传统足以妨害他的天才，他要表白个人；米开朗琪罗却正要抓住传统，撷取传统中最深奥的意义，

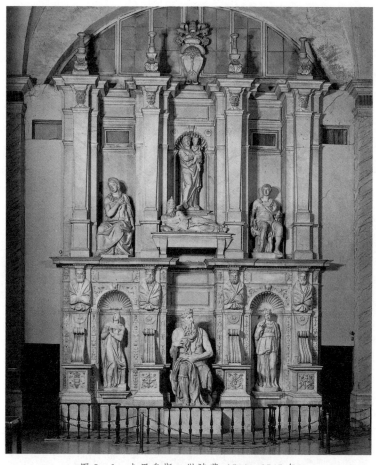

图 8—1　尤里乌斯二世陵墓,1503—1545 年

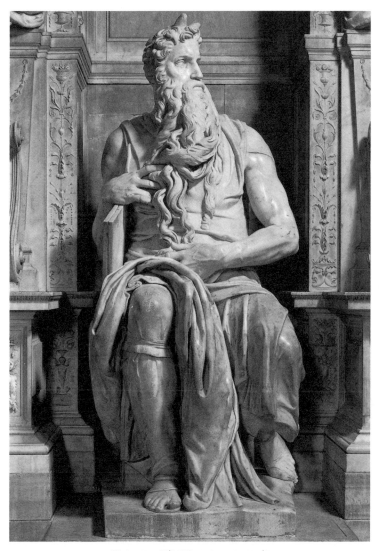

图 8—2 《摩西》,1513—1516 年

用自己的内心去体验,再在雕塑上唱出他的《神曲》。在此,米开朗琪罗成为雕塑上的"但丁"了。达维特(Louis David)为拿破仑作某一幅描写他的战役的画时,曾要求拿破仑装扮成他在图中应有的姿势,拿破仑答道:"亚历山大何尝在阿佩莱斯(Apelles,公元前 4 世纪时的希腊名画家)面前装扮过?伟人的像,断没有人会问它肖似与否,只要其中存在着伟大的心灵就够!"这正是四百年前米开朗琪罗的口吻。他从来不愿在他的艺术品中搀入些什么肖像的成分,他只要雕像中有伟人的气息。

摩西(Moise,又作 Mosché)是先知中最伟大的一个。他是犹太人中最高的领袖,他是战士、政治家、诗人、道德家、史家、希伯来人的立法者。他曾亲自和上帝接谈,受他的启示,领导希伯来民族从埃及迁徙到巴勒斯坦(Palestine),解脱他们的奴隶生活。他经过红海的时候,水也没有了,渡海如履平地;他途遇高山,高山让出一条大路。《圣经》上的记载和种种传说都把摩西当做是人类中最受神的恩宠的先知。

这样一个摩西,米开朗琪罗用壮年来表现。因为青年是代表尚未成熟的年龄,老年是衰颓的时期,只有壮年才能为整个民族的领袖,为上帝的意志做宣导使。

波提切利在西斯廷礼拜堂的壁上,也曾把摩西的生涯当做题材,那是一个清新多姿的美少年;19 世纪法国浪漫派诗人维尼(Alfred Vigny)歌咏暮年的摩西,孤寂地脱离人群;米开朗琪罗描绘的摩西,则是介乎神人间的超人。同一个题材,三种不同的表现,正代表三种不同的精神。

摩西的态度是一个领袖的神气。头威严地竖直着,奕奕有神的目光,曲着的右腿,宛如要举足站起的模样。牙齿咬紧着,像要吞噬什么东西。许多批评家争着猜测艺术家所表现的是摩西生涯中哪一阶段,然而他们的辩论对于我们无甚裨益。摩西

头上的角,亦是成为博学的艺术史家争辩不休的对象。在拉丁文中,角(Cornu)在某种意义上是"力"的象征,也许就因为这缘故,米氏采取这小枝节使摩西态度更为奇特、怪异、粗野。

眼睛又大又美,固定着直望着,射出火焰似的光。头发很短,如西斯廷天顶上的人物一样:胡须如浪花般直垂下来,长得要把手去支拂。

臂与手像是老人的:血管突得很显明;但他的手,长长的,美丽的,和多那太罗的绝然异样。巨大的双膝似乎与身体其他各部不相调和,是从埃及到巴勒斯坦到处奔波的膝与腿。它们占据全身面积的四分之一。

这样一个摩西。他的人格表露得如是强烈,令人把在像上所表现的艺术都忘了。但,安放这像的位置很坏,我们只能从正面看;照米氏的意思,应该是放在离地四公尺的高度,三方面都看得见的地位,那么,若干刺目的处所(因为现在的地位,使观众离得很近),因为距离较远之故,可以隐灭。

他的衣服,如在米氏其他作品中一样,纯粹是一种假想的,它的存在不是为了写实,而是适应造型上衬托的需要。因了这些衣褶,腿部的力量更加显著;雕像下部的体积亦随之加增,使全体的基础愈形坚固。

末了,我们还得注意,《摩西》大体的动作是非常简单的:这是意大利文艺复兴盛期翡冷翠派艺术的特色,亦是罗马雕刻的作风,即明白与简洁。

《奴隶》(图8—3)是与《摩西》同时代的作品。

三十年后,尤里乌斯二世的坟墓终于造成了,没有办法应用这两座《奴隶》。米氏把它们送给一个意大利的革命家,他随后亡命到法国的时候,亦一起带到了巴黎。后来不知怎样又落到

蒙莫朗西公爵手里,1632年,蒙莫朗西送给路易十四朝的权相黎塞留(Richelieu),整个18世纪,它们就站在黎氏的花园里,法国大革命后,才被运到卢浮宫,一直到今日。

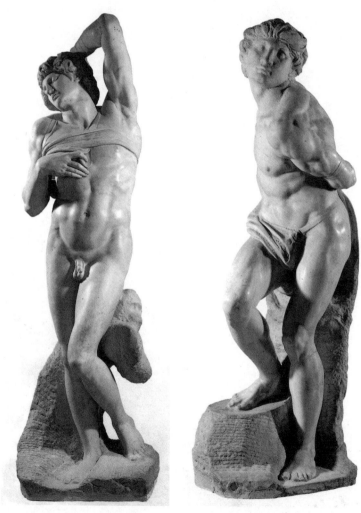

图8—3　《奴隶》,1513—1516年

这些雕刻原来有两种意义。我们在上面讲过,它们是代表自由艺术因了教皇尤里乌斯二世的薨逝,亦成了死的俘虏。此外,它们还有一种造型的作用,因为它们是底层柱头的装饰。一个奴隶是正面的,因为它是正面柱头上的装饰;一个奴隶是侧面的,因为它是两旁柱头上的。既然它们的作用是建筑装饰,所以它们的动作亦是自下而上的、高度的。

在这件作品上,因为全身肌肉的拘挛,更充分显出光暗的游戏。

末了,我们还要提醒一句:米开朗琪罗是一个诗人,是一个苦闷的诗人。他一生轮流供多少教皇与诸侯们差遣,然而他毕生完成的事业除了西斯廷礼拜堂以外,其余都是些才开端了的作品。尤里乌斯二世的坟墓是米开朗琪罗全生涯想望着的美梦,然而结果,只在艺人的心上,留下千古的遗憾。他不能够完成他的计划,这对于他的自尊心和好大心是一个极大的创伤,他和尤里乌斯二世在性格上固然各不相让,但究竟是知己,他不能替他完了心愿,亦是一桩责备良心的痛苦。在这样一种悲剧的失望中,米氏给我们留下一尊《摩西》与两座《奴隶》。

第九讲 拉斐尔(上)

《美丽的女园丁》与《西斯廷圣母》

一、《美丽的女园丁》

　　莱奥纳多·达·芬奇、米开朗琪罗、拉斐尔，原是文艺复兴期鼎足而立的三杰。他们三个各有各的面目与精神，各自实现文艺复兴这个光华璀璨的时代的繁复多边的精神之一部。

　　莱奥纳多的深，米开朗琪罗的大，拉斐尔的明媚，在文艺上各自汇成一支巨流；综合起来造成完满宏富、源远流长的近代文化。

　　拉斐尔在二十四岁上离开了他的故乡乌尔比诺(Urbino)，接着离开他老师佩鲁吉诺(Pérugino)的乡土佩鲁贾(Perugia)到翡冷翠去。因为当时意大利的艺术家，不论他生长何处，都要到翡冷翠来探访"荣名"。在这豪贵骄矜的城里，住满着名满当世的前辈大师。他是一个无名小卒，他到处寻觅工作，投递介绍信。可是他已经画过不少圣母像，如《索莉圣母》(*Madone Solly*)，《圣母加冕》(*Couronnement de la Vierge*)，还有那著名的《格兰杜克的圣母》(*Madone du Grand Duc*)等，为今日的人们所低徊叹赏的作品。但那时候，他还得奋斗，以便博取声名。这个等待的时间，在艺人的生涯中往往最能产生杰作。在翡冷

翠住了一年,他转赴罗马。正当 1508 年前后,教皇尤里乌斯二世当道,这是拉斐尔装饰教皇宫的时代,光荣很快地、出于意外地来了。

现藏巴黎卢浮宫的《美丽的女园丁》(*La Belle Jardiniere*,图 9-1),一幅圣母与耶稣的合像,便是这时期最好的代表作。

在一所花园里,圣母坐着,看护两个在嬉戏的孩子,这是耶稣与施洗者圣约翰(他身上披着的毛氅和手里拿着有十字架的杖,使人一见就辨认出)。耶稣,站在母亲身旁,脚踏在她的脚上,手放在她的手里,向她望着微笑。圣约翰,一膝跪着,温柔地望着他。这是一幕亲切幽密的情景。

题目——《美丽的女园丁》——很娇艳,也许有人会觉得以富有高贵的情操的圣母题材加上这种娇艳的名称,未免冒渎圣母的神明的品格。但自阿西西的圣方济各以来,由大主教圣波拿文都拉(Saint Bonaventure,1221—1274)的关于神学的著作,和乔托的壁画的宣传,人们已经惯于在耶稣的行述中,看到他仁慈的、人的(humain)气息。画家、诗人,往往把这些伟大的神秘剧,缩成一幅亲切的、日常的图像。

可是拉斐尔,用一种风格上形式的美,把这首充溢着妩媚与华贵的基督教诗,在简朴的古牧歌式的气氛中表现了。

第一个印象,统辖一切而最持久的印象,是一种天国仙界中的平和与安静。所有的细微之处都有这印象存在,氛围中,风景中,平静的脸容与姿态中,线条中都有。在这翁布里亚(佩鲁贾省的古名)的幽静的田野,狂风暴雨是没有的,正如这些人物的灵魂中从没有掀起过狂乱的热情一样。这是缭绕着荷马诗中的奥林匹亚,与但丁《神曲》中的天堂的恬静。

这恬静尤有特殊的作用,它把我们的想象立刻摄引到另外一个境界中去,远离现实的天地,到一个为人类的热情所骚扰不

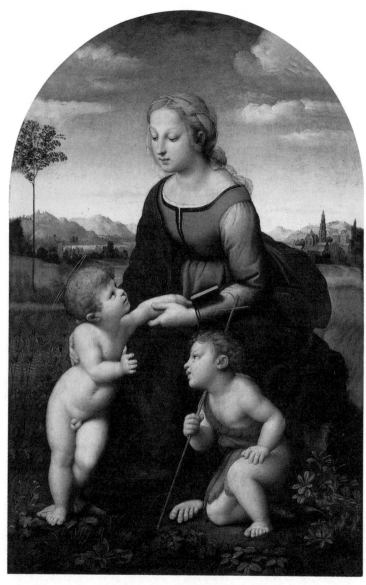

图 9—1 《美丽的女园丁》

及的世界。我们隔离了尘世。这里,它的卓越与超迈非一切小品画所能比拟的了。

因为这点,一个英国批评家,一个很大的批评家,罗斯金(Ruskin),不能宽恕拉斐尔。他屡次说乔托把耶稣表现得不复是"幼年的神——基督"、圣约瑟,与圣母,而简直是爸爸、妈妈、宝宝!这岂非比拉斐尔的表现要自然得多吗?

许多脸上的恬静的表情,和古代(希腊)人士所赋予他们的神道的一般无二,因为这恬静正适合神明的广大性。小耶稣向圣母微笑,圣母向小耶稣微笑,但毫无强烈的表现,没有凡俗的感觉;这微笑不过是略略标明而已。孩子的脚放在母亲的脚上,表示亲切与信心;但这慈爱仅仅在一个幽微的动作中可以辨识。

背后的风景更加增了全部的和谐。几条水平线,几座深绿色的山岗,轻描淡写的;一条平静的河,肥沃的、怡人的田畴,疏朗的树,轻灵苗条的倩影;近景,更散满着鲜花;没有一张树叶在摇动。天上几朵轻盈的白云,映着温和的微光,使一切事物都浴着爱娇的气韵。

全幅画上找不到一条太直的僵硬的线,也没有过于尖锐的角度,都是幽美的曲线,软软的,形成一组交错的线的形象。画面的变化只有树木,圣约翰的杖,天际的钟楼是垂直的,但也只是些隐晦的小节。

我们知道从浪漫派起,风景才成为人类心境的表白;在拉斐尔,风景乃是配合画面的和谐的背景罢了。

构图是很天真的。圣约翰望着耶稣,耶稣望着圣母:这样,我们的注意自然会集中在圣母的脸上,圣母原来是这幅画的真正的题材。

人物全部组成一个三角形,而且是一个等腰三角形。这些枝节初看似乎是很无意识的;但我们应该注意拉斐尔作品中三

幅最美的圣母像,《美丽的女园丁》,《金莺与圣母》(*Vierge au Chardonnet*),《田野中的圣母》(*Madone aux Champs*),都有同样的形式,即莱奥纳多的《岩间圣母》(*Vierge aux Rochers*),《圣安妮》(*Saint Anne*)亦都是的,一切最大的画家全模仿这形式。

用这个方法支配的人物,不特给予全个画面以统一的感觉,亦且使它更加稳固。再没有比一幅画中的人物好像要倾倒下去的形象更难堪的了。在圣彼得大教堂中的《哀悼基督》(*Pieta*)上,米开朗琪罗把圣母的右手,故意塑成那姿势,目的就在乎压平全体的重量,维持它的均衡;因为在白石上,均衡,比绘画上尤其显得重要。在《美丽的女园丁》中,拉斐尔很细心地画出圣母右背的衣裾,耶稣身体上的线条与圣约翰的成为对称:这样一个二等边三角形便使全部人物站在一个非常稳固的基础上。

像他许多同时代的人一样,拉斐尔很有显示他的素描的虚荣,——我说虚荣,但这自然是很可原恕的——他把透视的问题加多:手,足,几乎全用缩短的形式表现,而且是应用得十分巧妙。这时候,透视,明暗,还是崭新的科学,拉斐尔只有二十四岁。这正是一个人欢喜夸示他的技能的年纪。

在一封有名的信札里,拉斐尔自述他往往丢开活人模型,而只依着"他脑中浮现的某种思念"工作。他又说:"对于这思念,我再努力给它以若干艺术的价值。"这似乎是更准确,如果说他是依了对于某个模特儿的回忆而工作(因为他所说的"思念"实际上是一种回忆),再由他把自己的趣味与荒诞情去渲染。

他曾经从乌尔比诺与佩鲁贾带着一个女人脸相的素描,为他永远没有忘记的。这是他早年的圣母像的脸庞:是过于呆滞的鹅蛋脸,微嫌细小的嘴的乡女。但为取悦见过波提切利的圣母的人们,他把这副相貌变了一下,改成更加细腻。只要把《美丽的女园丁》和稍微前几年画的《索莉圣母》(图9-2)作一比

较，便可看出《美丽的女园丁》的鹅蛋脸拉长了，口也描得更好，眼睛，虽然低垂着，但射出较为强烈的光彩。

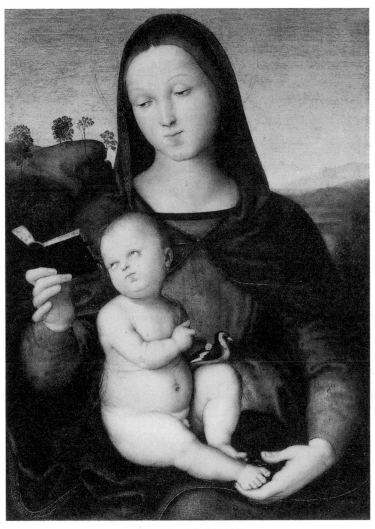

图9-2　《索莉圣母》

从这些美丽的模型中化出这面目匀正细致幽美的脸相，因翁布里亚轻灵的风景与缥缈的气氛衬托出来。

这并非翡冷翠女子的脸，线条分明的肖像，聪明的，神经质的，热情的。这亦非初期的恬静而平凡的圣母，这是现实和理想混合的结晶，理想的成分且较个人的表情尤占重要。画家把我们摄到天国里去，可也并不全使我们遗失尘世的回忆：这是艺术品得以永生的秘密。

《索莉圣母》和《格兰杜克的圣母》中的肥胖的孩子，显然是《美丽的女园丁》的长兄；后者是在翡冷翠诞生的，前者则尚在乌尔比诺和佩鲁贾。这么巧妙地描绘的儿童，在当时还是一个新发现！人家还没见过如此逼真、如此清新的描写。从他们的姿势、神态、目光看来，不令人相信他们是从充溢着仁慈博爱的基督教天国中降下来的么？

全部枝节，都汇合着使我们的心魂浸在超人的神明的美感中，这是一阕极大的和谐。可是艺术感动我们的，往往是在它缺乏均衡的地方。是颜色，是生动，是妖媚，是力。但这些元素有时可融化在一个和音（accord）中，只有精细的解剖才能辨别出，像这种作品我们的精神就不晓得从何透入了，因为它各部原素保持着极大的和谐，绝无丝毫冲突。在莫扎特的音乐与拉辛（Racine）的悲剧中颇有这等情景。人家说拉斐尔的圣母，她的恬静与高迈也令人感到几分失望。因为要成为"神的"（divin），《美丽的女园丁》便不够成为"人的"（human）了。人家责备她既不能安慰人，也不能给人教训，为若干忧郁苦闷的灵魂做精神上的依傍；这就因为拉斐尔这种古牧歌式的超现实精神含有若干东方思想的成分，为热情的西方人所不能了解的缘故。

二、《西斯廷圣母》

拉斐尔三十三岁。距离他制作《美丽的女园丁》的时代正好九年。这九年中经过多少事业！他到罗马，一跃而为意大利画坛的领袖。他的大作《雅典学派》、《圣体争辩》(*Dispute de Saint Sacrement*)、《巴尔纳斯山》(*La Parnasse*)、《惩罚赫利奥多斯》(*Chatiment d'Hélidore*)、《迦拉丹》(*La Galacte*)、《教皇尤里乌斯二世肖像》，都在这九年中产生。他已开始制作毡幕装饰的底稿。他相继为尤里乌斯二世与利奥十世两代圣主的宫廷画家。他的学生之众多几乎与一位亲王的护从相等。米开朗琪罗曾经讥讽这件事。

但在这么许多巨大的工作中，他时常回到他癖爱的题材上去，他从不能舍去"圣母"。从某时代起，他可以把实际的绘事令学生工作，他只是给他们素描的底稿。可是《西斯廷圣母》(*La Vierge de Saint Sixte*，图 9－3)一画——现存德国萨克森邦(Sachsen)首府德累斯顿(Dresden)——是他亲手描绘的最后的作品。

在这幅画面上，我们看到十二分精炼圆熟的手法与活泼自由的表情。对于其他的画，拉斐尔留下不少铅笔的习作，可见他事前的准备。但《西斯廷圣母》的原稿极稀少。没有一些踌躇，也没有一些懊悔。艺术家显然是统辖了他的作品。

因此，这幅画和《美丽的女园丁》一样是拉斐尔艺术进程中的一个重要证人。

《雅典学派》和《圣体争辩》的作者，居然会纯粹受造型美本能(pur instinct des beautes plastiques)的驱使，似乎是很可怪的事。这些巨大的壁画所引起的高古的思想，对于我们的心灵

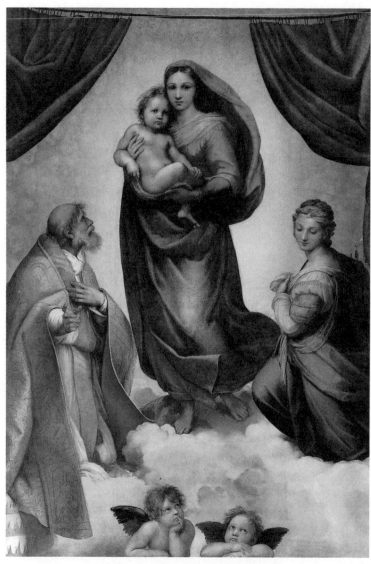

图 9－3　《西斯廷圣母》，1515—1516 年

没有相当长久的接触，又转换了方向。由此观之,《西斯廷圣母》一作在拉斐尔的许多圣母像中占有特殊的地位。

幕帘揭开着,圣母在光明的背景中显示,她在向前,脚踏着迷漫的白云。左右各有一位圣者在向她致敬,这是两个殉教者:圣西克斯图斯与圣女巴尔勃。下面,两个天使依凭着画框,对这幕情景出神:这是画面的大概。

我们在上一讲中用的"牧歌"这字眼在此地是不适用了:没有美丽的儿童在年轻的母亲膝下游戏,没有如春晓般的清明与恬静,也没有一些风景,一角园亭或一朵花。画面上所代表的一幕是更戏剧化的。一层坚劲的风吹动着圣母的衣裾,宽大的衣褶在空中飘荡,这的确是神的母亲的显示。

脸上没有仙界中的平静的气概。圣母与小耶稣的唇边都刻着悲哀的皱痕。她抱着未来的救世主往世界走去。圣西克斯图斯,一副粗野的乡人的相貌,伸出着手仿佛指着世界的疾苦;圣女巴尔勃,低垂着眼睛,双手热烈地合十。

这是天国的后,可也是安慰人间的神。她的忧郁是哀念人类的悲苦。两个依凭着的天使更令这幕情景富有远离尘世的气息。

这里,制作的手法仍和题材的阔大相符。素描的线条形成一组富丽奔放的波浪,全个画面都充满着它的力量。圣母的衣饰上的线条,手臂的线条,正与耶稣的身体的曲线和衣裾部分的褶痕成为对照。圣女巴尔勃的长袍向右曳着,圣西克斯图斯的向左曳着:这些都是最初吸引我们的印象。天使们,在艺术家的心中,也许是用以填补这个巨大的空隙的;然竟成为极美妙的穿插,使全画的精神达到丰满的境界。他们的年轻和爱娇仿佛在全部哀愁的调子中,加入一个柔和的音符。

从今以后拉斐尔丢弃了少年时代的习气,不再像画《美丽

的女园丁》或"签字厅"（Chambre de la Signature）时卖弄他的素
描的才能。他已经学得了大艺术家的简洁、壮阔、省略局部的素
描。他早年的圣母像上的繁复的褶皱，远没有这一幅圣母衣饰
的素描有力。像这一类的素描，还应得在西斯廷天顶上的耶和
华和亚当像上寻访。

　　拉斐尔在画这幅圣母时，他脑海中一定有他同时代画的女
像的记忆。他把他内在的形象变得更美，因为要使它的表情格
外鲜明。把这两幅画做一个比较，可见它们的确是同一个鹅蛋
形的脸庞，只是后者较前者的脸在下方拉长了些，更加显得严
肃；也是同一副眼睛，只是睁大了些，为的要表示痛苦的惊愕。
额角宽广，露出深思的神态；与翡冷翠型的额角高爽的无邪的女
像，全然不同。它是画得更低，因为要避免骄傲的神气而赋予它
温婉和蔼的容貌。嘴巴也相同，不过后者的口唇更往下垂，表现
悲苦。这是慈祥与哀愁交流着的美。

　　如果我们把圣母像和圣女巴尔勃相比，那么还有更显著的
结果。圣母是神的母亲，但亦是人的母亲；耶稣是神但亦是人。
耶稣以神的使命来拯救人类，所以他的母亲亦成为人类的母亲
了。西方多少女子，在遭遇不幸的时候，曾经祈求圣母！这就因
为她们在绝望的时候，相信这位超人间的慈母能够给予她们安
慰，增加她们和患难奋斗的勇气。圣女巴尔勃并没有这等伟大
的动人的力，所以她的脸容亦只是普通的美。她仿佛是一个有
德性的贵妇，但她缺少圣母所具有的人间性的美。这还因为拉
斐尔在画圣女巴尔勃的时间只是依据理想，并没像在描绘圣母
时脑海中蕴藏某个真实的女像的憧憬。

　　和波提切利的圣母与耶稣一样，《西斯廷圣母》一画中的耶
稣，在愁苦的表情中，表示他先天已经知道他的使命。他和他的
母亲，在精神上已经互相沟通，成立默契。他的手并不举起着祝

福人类,但他的口唇与睁大的眼睛已经表示出内心的默省。

　　因此,在这幅画中,含有前幅画中所没有的"人的"气氛。1507年的拉斐尔(二十四岁)还是一个青年,梦想着超人的美与恬静的魅力,画那些天国中的人物与风景,使我们远离人世。1516年的拉斐尔(三十三岁)已经是在人类社会和哲学思想中成熟的画家。他已感到一切天才作家的淡漠的哀愁。也许这哀愁的时间在他的生涯中只有一次,但又何妨?《西斯廷圣母》已经是艺术史上最动人的作品之一了。

第十讲　拉斐尔(中)

梵蒂冈宫壁画——《圣体争辩》

三、梵蒂冈宫壁画
——《圣体争辩》

　　我们在上二讲中研究了拉斐尔的圣母像后,此刻轮到来瞻仰他的空前的巨制——梵蒂冈教皇宫内的壁画了。

　　那时他还只是一个二十五岁的青年(我们不要忘记拉斐尔是在三十七岁上就夭折的,那么,我们不会因他天才放发得异常地早而惊异了),来到罗马,带着他故乡乌尔比诺公爵的介绍信,去见他的同乡布拉曼特,他,那时代已经是监造圣彼得大教堂的主任了。

　　这时的教皇,便是以上诸讲中屡次提及的尤里乌斯二世。关于他的功业和性格,读者们亦早已知道。他不独在意大利史和宗教史上占有重要的位置,即是艺术史上,也特别有他光荣的功绩。

　　自 14 世纪基督教内部分化事件结束以后,教皇们放弃了旧居拉特兰(Latran)宫,而在圣彼得大教堂旁边,建造梵蒂冈宫。这是一所宏大的建筑,内部光秃的墙壁等待人们去装饰。教皇亚历山大六世和他博尔吉亚(Borgia)族的后裔都住在梵蒂冈宫

的第一层楼上,因此,这一部分的走廊和内室都已经由这一族的教皇们委任翡冷翠派的画家(即拉斐尔前一辈的画家)装饰完成。尤里乌斯二世登位后,在这第一层楼住了四年,终于因为他对于博尔吉亚族的憎恨,决意迁居到第二层去。他并且把这第一层封闭了,从此封闭了三个世纪。画家佩鲁吉诺(拉斐尔的老师)、索多马(Sodoma)、西尼奥雷利(Signorelli)们重复被召去装饰二层楼:这时候,拉斐尔正到达罗马。

于是,拉斐尔遇到施展他的天才的绝好机会。究竟是谁把拉斐尔引进教皇宫的? 是否由了布拉曼特的推毂? 尤里乌斯二世果真认识拉斐尔的素描的优越吗? 这一切都可不问。事实是教皇立刻试用这青年画家,而且不是平常的试用,教皇宫全部装饰事宜都委托他全权办理了,尤里乌斯二世突然把原有的画家打发走,甚至要拉斐尔把他们画成的部分涂掉而重新开始。

可是拉斐尔认为不应当这么过分,他还保持着对于这些前辈大师的尊敬。这样,今日我们在拉氏的作品旁边,还见有这些画家们的遗迹。但拉斐尔的好意实际上并无效果:他们的作品摆在他的作品旁边,相形之下,老师们实在不能博得后世的观众的赞赏。

年轻的艺术家要装饰的,是一片巨大无边的空间。二层楼各室的墙壁的面积,几乎与西斯廷天顶的不相上下。这是教皇居室旁的四间大厅。

人们通常称为"签字厅"的在次序上是第二室,这个名字的由来,是因为教皇每星期一次,在这室中主持一种宗教特赦法庭的缘故。拉斐尔第一间完成的装饰便是这"签字厅",他的全部壁画中最著名的亦是这"签字厅"中的。

这一室的壁画使教皇和当代的人士叹赏不已。题材的感应和实施的技巧都是崭新的,令浅薄的观众和识者的艺术家们看

了都一致钦佩。

这座厅是方形的一大间,两对面开着一扇大门。其余两方的墙上绘着两幅壁画,一是称为《雅典学派》(*Ecole d'Athenes*,图 10 - 1),一是称为《圣体争辩》(*Dispute de Saint-Sacrébment*,一译《圣礼辩论》,图 10-2)。《雅典学派》表现人类对于他的来源和命运的怀疑和不安。所有的希腊的哲人都在这里,环绕在亚里士多德和柏拉图周围,各人的姿势都明显地象征各人的思想和性格。亚里士多德指着地,柏拉图指着天,苏格拉底正和一个诡辩家在辩论。对面,《圣体争辩》却教训我们说只有基督教的圣体的学说才能解答这些先哲们的问题。

在其他两方的墙上,别的壁画描写在基督降世以前的各时代指引人类的伟大的思想。在一扇门上,阿波罗与诗的女神们象征"美"。别的门上,别的人物象征"真""力""中庸"。

在天顶上,屋梁下面,还有别幅画代表同一思想的发展。这是在弓形下面的"神学""哲学""诗""正义";在壁上的"原始罪恶""玛息阿的罪恶"等等。

因此,这并非是一组毫无连带关系的图,而是根据某几种主要思想的铺张,这主要思想便是"基督教义与圣餐礼的高于一切的价值"。由此观之,这件巨大的装饰简直可称之为一首宗教哲学的诗。

拉斐尔的生涯中,毫无足以令人臆想他能够孕育这么巨大的一个题材。我在以前已经说过,拉斐尔只是一个天真的青春享乐者,并没有芬奇与米开朗琪罗般的精神生活。我们可以断定这题意是由别人感应他的。那时节的教廷内充满着文艺界的才人俊士,感应一个题材给拉斐尔实在是很可能的事。

可是拉斐尔的功绩却在于把感应得来的外来思想,给它一个形式,使它得以从抽象的理论成为具体的造型美。

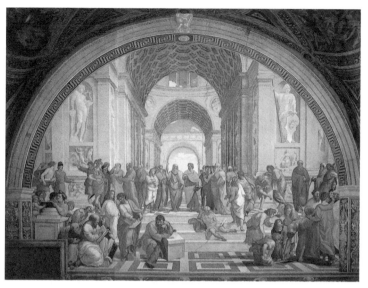

图 10-1 《雅典学派》,1510—1511 年

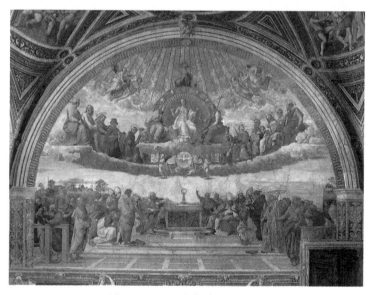

图 10-2 《圣体争辩》,1508 年

至此为止，人们还没有见过如此重要的作品，就是在翡冷翠，乔托的譬喻画，和整个 14 世纪的模仿乔托者，既没有这等统一，也没有这等宏大。米开朗琪罗刚开始他的天顶画，要五年后才能完成他的大作。

圣体（即图中桌上烛台式的东西）在图的正中，背景是广大无边的天，清朗明静的光。它在祭桌上首先吸引观众目光的地位。

全体人物的分布，形成四条水平线，但四条线都倾向着一个中心点——圣体。天线在中部很低，使圣体益形显著。

天上，耶稣在圣母和施洗约翰中间显形。使徒们围绕着。上方，造物主似乎把他的儿子介绍给人类。耶稣脚下，圣灵由白鸽象征着。周围四个天使捧着微微展开着的四福音书。

地下是宗教史上的伟人。其中有圣安蒲鲁阿士、圣奥古斯丁、萨伏那洛拉、但丁、圣葛莱哥阿、圣多马、弗拉·安吉利科。但要明白地指出这些人物是不可能的亦是不必要的；只有但丁因了他的桂冠，圣多马因为他教派的服装，我们可以确实辨认。

天线微微有些弯曲，并不是水平的。无疑地这是为透视的关系，但这条曲线同时令人感到天地的相接。实在，这是很有意味的枝节。

人物的群像组合全不是偶然的，亦不只是依据了什么对称的条件。其中更有巧妙的结构，如一种节奏一般。

两旁，在前景的人物都正面向着观众，其次在远景的人物却转向着圣体。上、中、下，三部人物的组合都有这趋向，所以这显然是作者有意促成的。思想的步伐渐渐逼近主要观念。它的结果是：在迫近主题——圣体的时候，情绪愈趋愈强烈。

左方，看那老人把一本书指示给一个披着优美的大氅的美少年。一般人士说这是建筑家布拉曼特的肖像。他正面向着观

众,但已经微微旋转头去,他的姿势好似在说,真理并不在书中,而在藏着圣体的宝匣里。在他后面,一群年轻的人半跪着。我们的目光慢慢地移向祭桌的时候,我们便慢慢地发现人物的姿势,举动,愈来愈激动,愈有表情。底上,一位老人在祭桌上面伸着手,极力证实教义。

右方的人物亦有同样的节奏。

但如果我们更从小处研究,还可看到构图中的别种节奏。莱奥纳多·达·芬奇,在米兰大寺的《最后之晚餐》一作中,把使徒们分配成三个人的小组,好似高乃依诗中的韵脚一般。这表示思想的宁静与清明。拉斐尔的节奏却更多变、更精巧。左方各组的分配是很明显的。第一景上的一组人物,以布拉曼特的肖像为中心;第二景上是以两个主教为中心,并且呼应那前景的布拉曼特。前后两景中的联络(亦可说是分界线)是跪在地下的青年。

对方的构图更为富丽。第一景的教皇和第二景的穿黑色长袍的人物中间的空隙正好是分界处。坐着的主教和教皇形成了第二景的中心。

还应注意的是在前景的素描比较为坚实。这亦是透视使然。但拉斐尔把教皇和主教们放在后景,而把哲人们放在前景亦有一番深切的用意;这样,我们于不知不觉间被引向天国,远离尘土。

在这样一张重要的、谨严的构图中,它的技巧亦是完美到令人吃惊。艺术家简直和素描的困难游戏。左方前景,侧着头指着画辩论的老人,他的身体:左臂、肩、腰、腿,几乎全是用省略法的。他侧着的头,微微前俯的亦需要极熟练的技巧。右方坐在阶石上的女像,伛偻着,蜷曲着,又是一组复杂的省略。

我们应当想到那时节距离弗拉·安吉利科的死还不过五十

图 10—3　《博尔塞纳的弥撒》,1512 年

年。弗拉·安吉利科的人物的稚拙,证明在他那时代,一切技巧
上的问题还未解决。马萨乔虽然在壁画的衣褶的装饰意味上获
得极大的进步,但他二十七岁就夭折了,不能有更高深的造就。
由此可见拉斐尔在素描上的天才实在足以惊人了。

　　至于大部分人物都以肖像画成,那是当时很普遍的风尚。
多数艺术家都把个人的朋友或保护人画入历史画。固然,这些
人物往往是不配列入这般伟大的场合,获得极荣誉的地位。然
而在今日我们全不注意这些,我们所称颂所赞叹的名作,全因为
它的造型美,而并非为了它所代表的人物的社会的或政治的地
位。相反,在许多超人的圣者、使徒、神明、天使中间,遇到若干
实在人物的肖像,反予我们以亲切的感觉,因为他是凡人,曾和
我们一样地生活思想过。

　　此外,壁画在本质上必须要迅速敏捷地完成,逼得要省略局
部,表现大体,尤其是强烈的个性与独特的面目:由此,壁画上的
肖像更富特殊的意味,为画架上的肖像所无的。

　　为明了这种情状起见,我们不妨举一个例子。在拉斐尔所
作的多数的儿里乌斯二世的肖像中,无疑的,要推在《博尔塞纳
的弥撒》(Messe de Bolgéne,图 10－3)壁画中跪着的那幅最为
特色。为什么呢？理由很简单。尤里乌斯二世的长须,使他在
老年时候,被称为"老熊",好似 1919 年前后的克里孟梭被称为
"老虎"一般。他的目光,定定的,凶狠的,嘴巴咬得很紧地,一切
都表现他的专横的性格。这固然是尤里乌斯二世的本来面目,
但在拉斐尔的作品中,因为壁画需要特别的综合的缘故,使尤里
乌斯二世的性格更为强烈地表现出来,而肖像本身亦因之愈益
生动。

　　可是在同时代,或是比上述的壁画先一年,拉斐尔替这位教
皇画过更著名的一幅肖像,现存翡冷翠乌菲齐(Uffizi)美术馆

图 10—4 《尤里乌斯二世肖像》,1512 年

(图 10－4)。这里,画家悠闲地在画架前面有了思索的时间,探求种种细微的地方,作成一片,像他普通的习惯,一片美妙的和谐,其中没有任何统辖其他部分的主要性格。自然,我们的眼底,还是同样的目光,但是温和多了;同样的嘴巴,但是细腻与慈祥代替了坚强的意志。在壁画中一切特别显著的性格在此都融化在一个和音中。尤里乌斯二世,那位历史上的魔王,意大利人称为可怕的(Le Terrible)圣主,是《博尔塞纳的弥撒》壁画上的,而非这乌菲齐美术馆的。

　　这便是拉斐尔在罗马崭然露头角的始端。米开朗琪罗也在同时代制作那西斯廷天顶画。一个画《美丽的女园丁》的青年画家怎么会一跃而为尤里乌斯二世的宫廷画家而成功《雅典学派》《圣体争辩》那样伟大的杰构?作《哀悼基督》和《大卫》的雕刻家怎么会突然变成了历史上最大的画家?这在当时几乎是两件灵迹。启发这两位的天才的是罗马这不死之城吗?是尤里乌斯二世的意志吗?要解决这问题,大概要从种族、环境、时代三项原则下去研究或更须从心理学上做一深刻的探讨。这已不是我讲话范围以内的事情了。

第十一讲　拉斐尔(下)

毡幕图稿

四、毡幕图稿

在西斯廷礼拜堂内,一般翡冷翠画家,如波提切利、吉兰达约、佩鲁吉诺们的壁画下面,留着一方空白的墙壁,上面描着一幅很单纯的素描,形象是衣褶。1515 年左右,教皇利奥十世曾想用比这更美的图案去垫补。

这方墙壁,既然很低,离开地面很近,壁画自然是不相宜了:于是人们想到毡幕装饰。这还是为意大利所不熟知的艺术。可是佛兰德斯(Flanders)的匠人已经那样精明,在毡幕上居然能把一幅画上的一切细腻精微的地方表达出来。那时爱好富丽堂皇的风尚也得到了满足,因为毡幕在原质上更能容纳高贵的材料,羊毛上可以绣上丝、金线、银线。

拉斐尔那时就被委托描绘毡幕装饰的图稿。织毡的工作却请布鲁塞尔的工人担任。

1520 年,毡幕织好了挂上墙去,当时的人们都记载过这事实,并都表示惊异叹赏。

这些毡幕的遭遇很奇怪:利奥十世薨逝后六年,1527 年时,它们忽然失踪了。1554 年,重又回到梵蒂冈宫内。1798 年被法

国军队抢去。1808 年又回至原处,留至今日,可已不是在它们应该悬挂的地位,而是在梵蒂冈博物馆的一室;且也只是些残迹:羊毛已褪了色,纤维已分解;金线银线都给偷完了。

至于拉斐尔的图稿,却留在布鲁塞尔的制毡厂里。一世纪后由鲁本斯为英王查理一世购去,自此迄今,这些图稿便留在伦敦。

现在留存的还有九幅毡幕,第十幅给当时侵略意大利的法国兵割成片片,为的要更易出售。图稿中三幅已经失踪,但现存的图稿却有一幅失去的毡幕的图稿。把拉斐尔的原稿和佛兰德斯工人的手艺做一比较的事已经是不可能了,因为毡幕已经破敝不堪。

全部毡幕——其中两个除外——都是取材于使徒的行述,或是记述基督教义起源的故事。其他两幅则取材于《福音书》。由此可言,这些图稿是一种历史画。

关于历史画,乔托曾在阿西西的圣方济各的行述画上做过初步试验。像我在第一讲中所特别指出的一般,乔托尤其注意在一件事变中抓住一个为全部故事关键的时间,用一个姿势、一个动作来表现整个史实的经过。其后,整个 14 世纪的画家努力于研究素描:拉斐尔更利用他们的成绩来构成一片造型的和谐,并赋以一种高贵的气概以别于小品画。

我们晓得,历史画是一向被视为正宗的画,在一切画中占有最高的品格。而所有的历史画中,在欧洲的艺术传统上,又当以拉斐尔的为典型。例如法国 17－18 两世纪王家画院会员的资格,第一应当是历史画家。勒布朗、格勒兹都是这样。即德拉克鲁瓦画《十字军侵入君士坦丁堡》,虽然他在其中掺入新的成分,如色彩、情调等等,但其主要规条,仍不外把全幅画面,组成一片和谐,而特别标明历史画的伟大性。

　　我们此刻来研究拉斐尔十余幅毡幕装饰中的两幅,因为我们要在细微之处去明了拉斐尔究曾用了怎样的准备,怎样的方法,才能表白这高贵性与伟大性。在梵蒂冈宫室内装饰上,作者的目的,尤其在颂扬历代圣父们(那些教皇便是他的恩主)的德性与功业,在篇幅广大的壁画上表现宗教史上的几个重要时期与史迹(例如《圣体争辩》),使作品具有宗教的象征意味,但缺乏历史画所必不可少的人间的真实性。那些过于广大的题目(例如《雅典学派》)离开人类太远了。

　　毡幕图稿中最美的一幅(图11—1)是描写基督在巴勒斯坦太巴列亚海(Lac de Tibériade)旁第三次复活显灵,庄严地任命圣彼得为全世界基督徒的总牧师(即后来的教皇)的那个故事。耶稣和圣彼得说“牧我的群羊”(Pasce oves)! 那幕情景真是伟大得动人。使徒们正在捕鱼。突然有一个人站在河畔,他们都不认识他。可是这陌生人说道:“孩子们,把你们的网投在渔船的右侧,你们便会捕得鱼了。”他们照样做,他们拉起来,满网是鱼。于是那为基督钟爱的使徒约翰向彼得说:“这是主啊!”

　　他们上岸,在岸旁发现鱼已经煮好。耶稣分给他们面包,像从前一样。他们用完了那餐,耶稣和彼得说:“西门,约翰的儿子,你比他们更爱我吗?”彼得答道:“是的,我主,你知道我是爱你的。”耶稣和他说:“牧我的群羊!’他又第二次问:“西门,约翰的儿子,你爱我吗?”彼得答:“是,我主,你知道我爱你。”于是耶稣又说:“牧我的群羊!”第三次,耶稣问:“西门,约翰的儿子,你爱我吗?”彼得仍答道:“主,你知道一切,你知道我爱你!”耶稣说:“牧我的群羊!”

　　这些庄严的问句重复了三次,也许因为彼得曾三次否认耶稣之故,也许因为耶稣要对于人的意志和忠实有一个确切的保障,才能把这主宰基督教的重大使命托付与他。而且同一问句

的重复三次,更可使彼得深切感觉他的使命之严重与神圣,所谓"牧我的群羊",即是保护全世界基督徒的意思,故实际上彼得是基督教的第一任教皇。

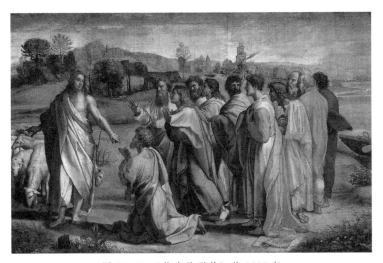

图 11-1　《牧我的群羊》,约 1515 年

除掉了这象征的意义,这幕情景还是庄严美丽。在使徒们日常经过的河畔,在捕鱼的时节突然发现他们的圣主显灵,这背景,这最后的叮咛,一切枝节都显得是悲怆的。

现在我们来看拉斐尔如何构成这幕历史剧。风景是代表意大利佩鲁贾省特拉西梅诺湖(Lac de Trasimèno)的一角,这很可能是依据某个确切的回忆描绘的十一个使徒——犹大已经不在其中了——站在离开基督相当距离的地方,他们的姿势正明白表现他们的情操。基督,高大的,白色的,像一个灵魂的显形,向彼得指着群羊,象征他言语中的意义。

彼得跪在他膝前,手执着耶稣从前给予他的天堂之钥匙。圣约翰在他后面,做着扑向前去的姿态。但耶稣的姿态却那么庄严,那么伟大,令使徒们不敢逼近前去,站在相当距离之外。

他不复是亲切而慈和的"主",而是复活的神了。

在这等情景中,一个艺术家可以在故事的悲怆的情调与人物的衣饰上,寻觅一种对照的效果。如果把耶稣描得非常庄严,而把渔夫们描得非常可怜,那么,将是怎样动人的刺激!写实主义的手法,固有色彩的保持,原来最富感动的力量,因为它可以激醒我们每个人心中的感伤性。

拉斐尔却采用另一种方法。他认为这一幕的主要性格是"伟大":耶稣的言辞中,圣彼得的答语中,托付的使命中,都藏着伟大性。他要用包含在一切枝节中的高贵性来表现这伟大性。他并不想用对照来引起一种强烈的感情,而努力在这幅画上造成一片和谐,以诞生比较静谧的情调。因此,一切举止、动作、衣褶、风景,都蒙着静谧的伟大性。这是史诗的方法:是拉丁诗人蒂德·李佛(Tite-Live)讲述罗马人,高乃依、拉辛讲他们的悲剧中英雄的方法。

固有色彩没有了。可是这倒是极端"现代的"面目。心魂的真实性比物质的真实性更富丽,更高越。

构图和《圣体争辩》有同样的严肃性,但更自由:艺术家对于他的手法更能主宰了。耶稣独自占据画的一端,很显著的地位。一群使徒们另外站在一边。这是主要人物,他的精神上的重要性使这种布局不会破坏全面的均衡与和谐。这种格局,拉斐尔在《捕鱼奇迹》(图11—2)一画中,也曾用过:耶稣站在远离着其他的人物的地位。在别的只有使徒们的毡幕图稿中,构图是比较地对称。这里,却是一个和使徒们隔离得极远的神的显灵:对称的构图在此自然与精神上的意义不符合了。

使徒们脸上受感动的表情,依着先后的次序而渐渐显得淡漠。距离耶稣愈近的使徒,表情愈强烈;距离较远的,表情较淡漠。彼得跪在地下听耶稣嘱咐,约翰全身扑上前去。后面几个

却更安静。这情调的程序,不独在脸部上,即在素描的线条上也有表现。只要把跪着的彼得的线条和最远的、靠在画的边缘上的使徒的线条做比较便可懂得。彼得的衣褶是一组交错的线条(所谓 arabesque);耶稣的衣褶,却是垂直的水平的,简单而大方;这显然是有意的对照。

图 11—2　《捕鱼奇迹》,1515 年

十一使徒的次序又是非常明显。彼得是独立的,因为他和耶稣两人是这幕剧的主角。其他十个分成四个人的二组,二组

中间更由二人的一组作为联络。仔细观察这些小组，便可发现各个脸相分配得十分巧妙：表情和姿势中间同时含有变化与自然。

这些组合不只由画面上的空隙来分离。我们在上一讲《圣体争辩》中所注意到的方法在此重复发现。在每一组人物中，拉斐尔总特别标出一个主要人物，占在领袖全组的地位。

素描是很灵活，很谨严，可是很自然，毫无着力的气概。拉斐尔不再想起他青年时的夸耀本领。它是素朴、豪阔、简洁到只是最关紧要的大体的线条。壁画的教训使他懂得综合的力量与可爱。这还是从古代艺术上拉斐尔学得这经济的秘诀。也是古代艺术使他懂得包裹肉体的布帛可以形成一片和谐。耶稣的身体，高大、细长、直立着，在环绕着他周围的渔夫们的坚实的体格中间十分显著。外衣的直线标明身体之高大与贵族气息。同样，约翰的衣褶和他向前的姿势相协调。耶稣的脸相并不是根据了某个模特儿的回忆而作，换言之，是理想的产物，因此耶稣更富有特殊动人的性格。

笼罩全画的情调是静谧。在此，绝对找不到伦勃朗作品中那种悲怆的空气。原来，在拉斐尔的任何画幅之前，必得要在静谧的和谐中去寻求它的美。

可是我们不能误会这"静谧"与"和谐"的意义。所谓"静谧"，是情调上没有紧张、没有狂乱之谓，而所谓"和谐"亦绝非"丑恶"的对待名词。拉斐尔的毡幕图稿中，有一幅描写圣彼得与圣约翰医愈一个跛者的灵迹，就应该列入拉斐尔其他的作品以外了（图 11—3）。在此，我们更可看到，在一个美丽的作品中，一切共通的枝节，甚至是丑恶的，亦有它应得的位置而不会丧失高贵性。

灵迹的故事载在"使徒行述"中。有一个生来便残废的人，由别人天天抬到教堂门口去请求布施。当彼得与约翰来到堂前的时候，他瞥见了，向他们求施舍。

彼得说道："看我们。"那个人便望他们，想要接受银钱。但彼得和他说："金和银，我没有，但我所有的，便给了你罢：以耶稣基督的名号，你站起来，走。"于是他牵着他的手搀扶他起来。立刻，他的手和脚觉得有了气力。他居然站起而能举步了。他便进入教堂感谢神恩。群众都看他行走。

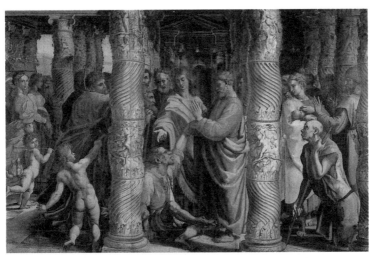

图 11-3 《圣彼得和圣约翰治愈跛者》，约 1515 年

因此，这幅画应该表现不少群众蜂拥着走向教堂大门，其中杂着盲人、残废者，在呼喊他们的痛苦，要求布施。

地点是在耶路撒冷。画面用教堂的巨大的柱分成相等的三部分。正中，我们看到教堂内部，光线微弱，前景，圣彼得搀着跛者的手助他起身。

右方，另外一个跛者，扶着杖目击这灵迹，看得发呆了。左方是无数的群众奔向教堂；前景更有一对美丽的裸露的儿童。

　　这幅画,完全用对照来组成这三部分:中间,一组单纯的交错的线条填满了柱子中间的空隙,但其间有一种故意的反照,如圣彼得的高大的身材,宽大的外衣,美丽的头颅,和残废者的孱弱的体格正是一个强烈的对照。左方的两个儿童和右方的跛者又是一个同样的对照。

　　至于这画的精神上的意义,还在构图以外。拉斐尔在此给予我们一个教训,便是:在描写人类的疾苦残废的时候,并不会在我们的精神上引起不健全不道德的影响。例如两个世纪后西班牙画家委拉斯开兹(Velásquez)所描绘的西班牙历代君主像,客观地写出他们精神的颓废和人生地位的冲突与苦闷。拉斐尔则把那残废者画得鼻歪、口斜,目光完全是白痴式的呆钝;然而这等身体极端残缺的人往往藏有更深刻的内生命。跛者的严肃的素描,和冷酷的写实手法更使全画加增其美的严重性。因此更可证实丑恶和病态并不减损历史画的高贵性。

　　犹有进者,艺术家在此和诗人一般,创造一个典型,一个综合且是象征全人类疾苦的典型。委拉斯开兹的西班牙君王,各个悲剧家的人物都是属于这一类型的。

　　在这两个可怜的跛者周围,拉斐尔画了不少美丽的人物,如圣彼得的雕像般的身材,圣约翰的和善慈祥的脸容,右面一个抱着小孩的美妇,左面两个活泼的裸儿:这一切都是使观众的精神稍得宁息的对象。并也是希腊艺术的细腻之处——例如悲剧家索福克勒斯(Sophocles)往往在紧张的幕后,加上温柔可爱的一幕,以弛缓观众的神经。

　　从这个研究,我们可以获得两个结论。一是很普遍地说来,无论是最极端的写实主义,或是像拉斐尔般的理想主义,一种艺术形式实际上不啻是美的衣饰。我们不能因为拉斐尔绘画与拉辛悲剧中的人物过于伟大高贵、不近现实而加以指责。现实的

暴露往往会令人明白日常所认为不近实际的事态实在是可能存
在的。

　　第二个结论是历史画在拉斐尔的时代已经达到成功的顶
点,16世纪以后的艺术家在这方面都受拉斐尔之赐。以至近世
欧洲各国的画院,一致尊崇历史画,奉为古典的圭臬,风尚所至,
流弊所及,遂为一般庸俗艺人,专以窃古仿古为能,古典其名,平
庸其实,既无拉斐尔之高越伟大,更无拉斐尔之构图的动人的和
谐:这便是18世纪末期的法国艺坛的现象,也就是世称为官学
派的内容。

第十二讲　贝尔尼尼
巴洛克艺术与圣彼得大教堂

　　"巴洛克"艺术（I'art Baroque），往常是指17世纪流行于意大利、从意大利更传布全欧的一种艺术风格。在法国，家具、雕塑、铸铜、宫邸装饰、庭园设计，有所谓路易十四式或路易十五式者，即系巴洛克艺术式的别称。巴洛克一字源出西班牙文barrueco，意为不规则的珠子，移用于此的原因无可考稽，但并非贬责之意，则可断言。

　　这种艺术与文艺复兴艺术的分别，在建筑与雕塑上，都是由于它的更自由、更放纵的精神，更荒诞、更富丽、更纤巧的调子。希腊建筑流传下来的正大巍峨的方柱的线条至此改变了，或竟如螺旋般的弯曲，破风的三角形在此变成圆形，作为装饰用的雕像渐次增多。艺术家所专心致意的，不复是逻辑问题，而是装饰效果，而是对于眼睛的眩惑。

　　贝尔尼尼（Giovanni Lorenzo Bernini，1598—1680，别称贝尔能，Le Bernin）是巴洛克艺术的最早最完满的代表，亦可说是巴洛克艺术的创造者。

　　他是教皇们宠幸的艺术家。从保罗五世（死于1625年）到英诺森十一世（登极于1676年），一直为他们服务。六十年中，他不绝地工作，罗马城中布满着他的作品，即是他晚年的产物亦没有天才枯竭或疲乏的痕迹。

他的声名在当时遍及全欧。英王查理一世与英后亨丽哀德
要他为他们塑像。路易十四于 1665 年时邀请他到巴黎去，请他
塑一座骑像。瑞典王后克里斯蒂娜游罗马时，特地到他的工作
室中去访他。但他的作品几乎全在罗马。教皇们嫉妒地把他留
着，给予他种种优遇，使他过着王公卿相般的豪华生活，他从没
遭受过何种悲痛的经历。

当一种艺术形式产生了所能产生的杰作之后，当它有了完
满的发展时，它决不会长留在一种无可更易的规范中。艺术家
们必得要寻找别的方式，别的出路。在米开朗琪罗之后，再要产
生米开朗琪罗的作品，是不可能的了。有人曾经尝试过，而他们
的名字早已被人遗忘了。

在另一方面看，要产生同样强烈的艺术情绪，必得要依了一
般的教育程度而应用强烈的方法。凡是在乔托或弗拉·安吉利
科的天真的绘画之前感动得出神的民众，定会觉得米开朗琪罗
的艺术是过于强烈了，而米开朗琪罗的同时代人物，亦须用了极
大的努力方能回过头去，觉得 14 世纪的翡冷翠绘画不无强烈的
情绪。因此，在拉斐尔与米开朗琪罗之后，应当以更大的力量来
呼号。

到了这个地步，当必得要以任何代价去吸引读者或观众的
时候，当一个艺术家或诗人没有十分独特的或新颖的视觉的时
候，他们不得不乞灵于眩惑耳目的新奇怪异与强力，或者是回到
一种精微的简朴而成为纤巧。这是辞藻与色彩的夸张，感情的
强烈与痛苦。在拉丁时代，西塞罗（Cicéro）以后的塞内加
（Sénèca）；在希腊，索福克勒斯（Sophocles）以后的欧里庇得斯
（Euripides）；在法国，拉辛以后的克雷比永（Crébillon），都是这
种情景：因为要寻找新颖不是一件容易的事。严格的历史上只

有四个伟大的艺术世纪,惟在此四世纪中艺术方面是具有特殊面目的。

这便是贝尔尼尼与他的学生们所遭遇到的冒险的故事。他们被他们的时代逼着去寻找新颖。他们亦是在感情的强烈上,在姿态的夸张上,在人们从未见过的技巧的纯熟上寻找,但有时亦在欺妄视觉的幼稚技术上,与艺术无关的方法上寻找。

在此,我们可以举一个例,作为这种强烈的、富有表情的艺术的代表。即是贝尔尼尼在暮年时所作的《圣者阿尔贝托娜之死》(*La Bienheureuse Albertona*,图 12—1,此作现存罗马 San Francesco a Ripa 教堂)。

他表现阿尔贝托娜睡在她临终的床上。但若依了传统而把她表现得非常严肃与虔敬时,定将显得平凡与庸俗;于是他表现她在弥留时处于神经迷乱的痛苦中,躯体的姿势非常狂乱,而她的衣饰亦因之十分凌乱,要创作"新",且要激动我们,故他采取了激动我们神经的手法。

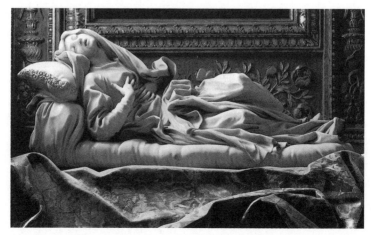

图 12—1 《圣者阿尔贝托娜之死》,1671—1674 年

　　这座雕像的姿态是：口张开着，头倒仰着，似乎要能够呼吸得更舒服些的样子。手拘挛着放在她的已经停止跳动的心口。全体的姿态予人以非常难堪的印象。衣饰的褶皱安置得甚为妥帖。领口半开着，表示临终的一刹那间的呼吸困难。宽大而冗长的袍子撩在胸部，仿如一切临终者所惯有的状态。贝尔尼尼更利用这情景造成一种节奏，产生一种适当的对照。这一切都是真切的。

　　白石似乎失掉了它原有的性格，变得如肉一般柔软。本是肥胖的手，为疾病瘦削了，放在胸部，胸部如真的皮肉般受着手的轻压，微有低陷的模样。颈项饱胀着，正如一个呼吸艰难的垂死者努力要呼吸时所做的动作。

　　这是雕塑本身。但要令人看了更加激动起见，他安放雕像的地位亦是经过了一番思索的。雕像放在祭坛后面的壁龛中。窗中洒射进来的微光，使雕像格外显得惨白。在这景地中，观众不禁要疑心自己真是处于死者的室中，惨白的光仿佛是病床前面的幽微的灯光。这效果是作者故意安排就的，且确是强烈动人。

　　壁龛的面，有一幅美丽的画：《圣母把小耶稣给圣安妮瞻仰》。周围的缘框极尽富丽：两旁镌有小天使的浮雕，好似在此参与死者的临终。高处穹隆上布满着蔷薇。

　　女圣徒躺在床褥与靠枕上，这些零件雕塑得如是逼真，令人看了疑为受着肉体的压力的真的被褥。末了，在床的前面，一张黄色大理石雕成的地毡，把床和祭坛联络在一起。这是美妙的戏院布景，而贝尔尼尼，在他的时代，可说是一个伶俐的戏剧作家。

　　这非常有力。这是我们在雕像之前自然而然会吐露的赞词，而且对于这件令人又是惊讶又是佩服的作品，我们也找不到

别的字眼。

　　以下,我们试图把贝尔尼尼的代表作加以评述。

　　在爱好艺术的人群中,有一句成语说:"拉斐尔的罗马",因为在教皇利奥十世治下,在拉斐尔生存的时代,罗马布满着他的作品,使城市具有一副簇新的面目。但我们亦可以同样的理由说"贝尔尼尼的罗马",因为在贝氏指挥之下,在他所侍奉的八代教皇治下,罗马披上了一件缀着白石、古铜、黄金的外衣,建立起不少新的官邸,新的回廊,令惯于把罗马看得如一座阴郁的古城的异国人士为之吃惊。

　　例如,一个异国的游客去参观圣彼得大教堂的时候,便会到处看到贝尔尼尼的遗作,仿佛那里全无别的艺人的作品一般。

　　在此,我们先来叙述一下圣彼得大教堂的历史:

　　公元 1 世纪时,教皇阿纳克莱图斯(Anacletus),在圣彼得墓地筑了一个小小的圣堂。319 年,罗马君士坦丁大帝在原址改造一所规模较大的教堂,于 326 年落成。到了 15 世纪中叶,教堂已呈崩坏之象,教皇尼古拉五世决意重修。1452 年动工之后,工程进行极缓,直到尤里乌斯二世即位,才把它全权委托给当时名建筑家布拉曼特(Bramante)主持,布氏重又立了一个新的图样,这是 1506 年 4 月间的事。他声言将把圣彼得教堂造成如君士坦丁帝治下所完成的万神庙(Panthéon)一般的大建筑。1513—1514 两年,教皇与建筑家相继逝世,利奥十世敕令拉斐尔与当时另外几个建筑家继续负责。布拉曼特原拟的图样是希腊式十字形(即屋内面积之空隙,形成一纵横相等之十字),拉斐尔改成拉丁式十字形(即纵横不相等——横端较短——之十字)。拉斐尔死后(1520 年),各建筑家辩论纷纭,或主希腊式,或主拉丁式。追米开朗琪罗承命主持时(1546 年),重复回到希

腊式十字形之原议,但他废止采用万神庙式的弧顶而改用翡冷翠式的穹隆。米氏殁后(1564年),维尼奥拉(Vignola)、皮罗·利戈里奥(Pirro Ligorio)、贾科莫·德拉·波尔塔(Giacomo della Porta)相继完成了穹隆之部。随后教皇保罗五世又主改用拉丁式,命建筑家马代尔诺(Maderno)承造。他把正中甬道向广场方面延长,并造成了现在的门面。1626年11月18日,适逢旧寺落成一千三百周年纪念,教皇乌尔班八世(Urbain Ⅷ)举行新寺揭幕礼。

教堂的面积共计15160方尺;长187公尺,连门面穿堂一并计算,共长211公尺半。穹隆连上端十字架在内,共高132公尺半,直径42公尺(图12-2,图12-3)。

屋之正面为巴洛克式,共分两层,顶上安置耶稣、施洗者圣约翰及十二使徒像。上层两旁置有二钟。下层支有圆柱八、方柱四、大门凡五。更前为三台式之石阶,阶前即著名世界之圣彼得广场,场中矗立高与寺埒之埃及华表,旁有大喷水池二座。教堂两旁环有四行式石柱之弧形长廊。

这长廊即贝尔尼尼所建。长廊环拱的广场是椭圆形的。许多精细的批评家说贝尔尼尼利用这椭圆形把广场的面积扩大了,因为以普通的目光看来,广场是纵横相等的圆形。长廊宽17公尺,共分四列,形成三条甬道,中间的一道可容二辆车子通过,上面的顶是弧形的。

长廊顶上矗立雕像一百六十二座,其中二十余座是贝尔尼尼的真品,其他的是他指挥着学生们塑造的。

这座建筑实是贝氏作品中的精华,它富有巴洛克艺术的一切优点,富丽而不失高贵,朴实而兼有变化。

前述两座大喷水池,其中的一座亦系贝尔尼尼之作。

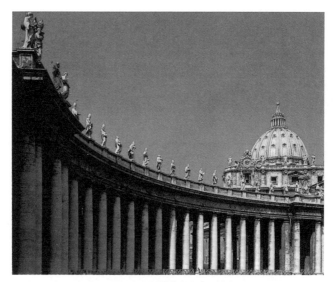

图 12—2　圣彼得广场长廊外观

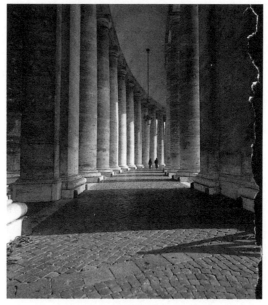

图 12—3　圣彼得广场长廊内景

从长廊到寺前的石阶,须走过一大片矩形的空地,在空地底上,紧接着大教堂与长廊的称为"贝尔尼尼廊",这座廊看起来似乎是衔接着圆柱长廊的,其实,这不过是欺骗视觉的一种设计而已。

当贝尔尼尼到罗马(他的故乡是拿波里)的时候,大教堂已经建筑完成了。1625年,马代尔诺完工了屋的正面;但教堂的内部却空无一物,还等待着人们去装饰。在正面的两端,建筑师曾预定建造两座钟楼。1638年,贝尔尼尼造成了一座。据当时的记载说,这是轻灵秀雅,同时又是巍峨宏伟的神奇之作。但几年之后,屋面起了裂痕,人们归咎于钟楼,说是它的重量把泥土压得松动了之故,这座钟楼就此毁掉,永远没有重建。

大门前的横廊中,一切都是马代尔诺的制作,但宝石镶嵌是依了贝尔尼尼的蓝本而制成的。

当我们进入正中甬道时,那么,在这庄严的建筑中,到处都是贝尔尼尼的遗物了。当他主持内部装饰时,我在上面说过,教堂已经建筑完了;但一切装饰点缀都是他设计的。

在弓形的环框上面,在壁隅上角,他安置着许多巨大的人像,似乎悬挂着在我们的头顶上。

在两旁的甬道上,装饰更为复杂。在单纯的严肃的水泥工程的缘框中,他加入有色大理石的圆柱,全体的气象由此一变。

天顶上,他又令当时最灵巧的技术家来嵌上彩石拼成的图案(即马赛克)。在与凯旋门上弓形环梁同样巨大的环梁上,又缀以极大的盾形徽饰,盾上雕着教皇英诺森十世的宝徽,盾上塑着小天使,仿佛在捧持那徽饰一般。

这是教堂内一般的装饰,但在甬道的一隅,在巨柱的周围所安置着的硕大无比的人像中,签署贝尔尼尼的名字的作品同样的触目皆是。

在右边甬道中,走过了米开朗琪罗的早年名作《哀悼基督》之后,在第二与第三小堂之间,我们看到一座美丽的纪念建筑,这是贝尔尼尼亲手雕成的玛蒂特伯爵夫人墓。作者把伯爵夫人塑成手里执着指挥棍卫护着教皇的姿态。

大教堂完工后,许多年内,没有一座与它相配的祭坛。相传名画家安尼巴莱·卡拉齐(Annibal Carracci, 1560—1609)有一天在这里经过,与尚在童年的贝尔尼尼说:"能装饰米开朗琪罗的穹隆与布拉曼特的大殿的艺术家不知何时方能诞生?"贝尔尼尼答道:"也许便是我!"的确,他便是这个艺术家。乌尔班八世委托他装饰穹隆下面的全部与支撑穹隆的四根巨柱。(图12—4)

上面已经说过,圣彼得教堂最初是建筑于埋葬圣彼得的墓上的,这个坟墓的地位,在十三个世纪中间,一向留为祭坛的地位。贝尔尼尼在此造起一座古铜的神龛,上面覆着古铜的天盖,四支柱头是弯曲的螺旋形的,上面更有许多小天使围绕着,似乎正在向上爬去。

关于这祭坛的形式,便有许多不同的评议:有的说,这些螺旋形的圆柱,在它复杂的形式上,和布拉曼特与米开朗琪罗的单纯伟大的建筑是不相称的。围绕着圆柱的天使,是琐碎纤细的装饰,和这壮丽的环境亦不调和。反之,别的人说,这座祭坛虽然显得非常巨大,可并未掩蔽全部建筑的线条;而且贝尔尼尼把年轻的裸体像放在教堂的祭坛上这种方法,亦是开了以后装饰艺术上的先例,多少人曾经仿效他!在此,我们不必下何种断语,我们只要说这祭坛装饰不论它优劣如何,与教堂内全部装饰,总是同一风格的。

支持着穹隆的四支巨柱,还是布拉曼特的作品,在布氏逝世时,四支巨柱已高耸在君士坦丁大帝所建的旧寺的废墟中了。

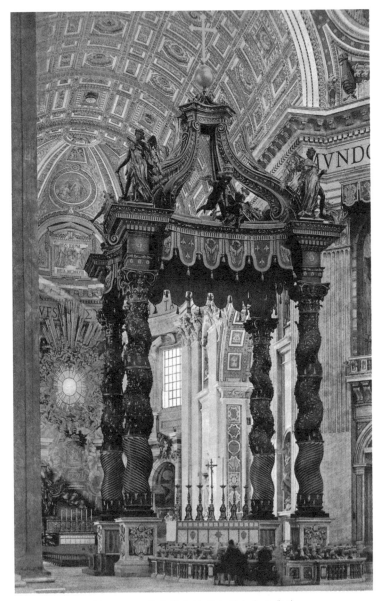

图12—4 圣彼得大教堂主祭台上之华盖

贝尔尼尼应用圣彼得大教堂所保留下来的四项遗物来装饰四支巨柱,这是圣女"韦罗妮卡"的篷、圣"隆吉努斯"的枪、真十字架的木与圣安德鲁的钥匙。在四柱下面放着四座雕像,代表上述的四位圣者,其中《圣隆吉努斯》是贝尔尼尼之作,别的三座是他的学生所作。祭坛后面,在寺的最后部,我们看见一大块古铜镌成的宝座。(图12—5)上面的窗子,从微弱的光中映现出窗上所绘的白鸽,一群孩子和青年在空中飞翔着,这是富有神化怪诞色彩的装饰。

宝座正中有一块镌成的宝石,上下各有古铜的天使擎举着环绕着。这即是所谓圣彼得宝座。因为宝石上保存着相传是圣彼得坐着宣道的木座。这一部分全是贝尔尼尼之作。

即在圣彼得宝座右边,我们看到乌尔班八世之墓(图12—6)。这是贝尔尼尼早年之作,它的相当地单纯朴实的风格在他的作品中岂非是很少见的么?

大体上是极合建筑的体裁。因为坟墓是建筑,故一切雕像的塑造与布置,部分的安插与分配,应得合于建筑的条件是必然的事。下面,古铜的棺龛,几乎是古典的形式。两旁站着两座雕像:一是正义之神,向天流泪,哭着教皇;一是慈悲之神,他的态度较为简单而平静。这两座像的上面与后面,是白色大理石与杂色大理石混合造成的基石,沉重的,庄严的,上面放着教皇的塑像。威严的,主宰似的容仪,在此非常适合。这是一座很美很大的塑像。它所处的壁龛,是杂色大理石造成的穹隆。全部显得很调和,但有一点是新颖的:即有一个骷髅从墓中出来爬在棺龛前面写着教皇的名字。在此之前,死神的出现在意大利艺术中是不经见的,而这里,艺术家为激动观众的强烈的感情起见,发明了这新的穿插。

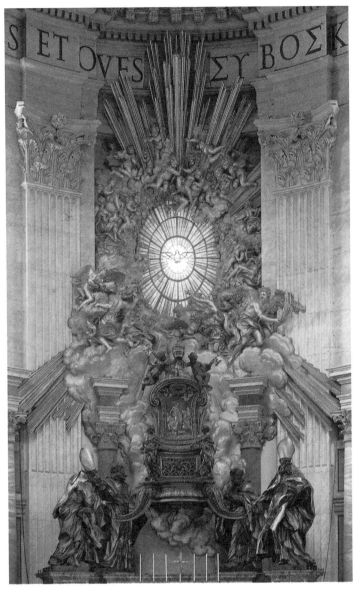

图 12—5 圣彼得宝座

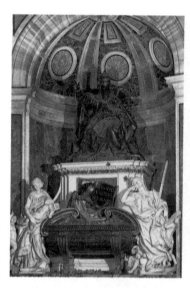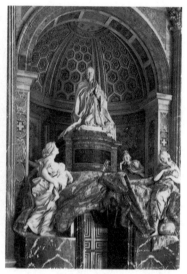

图12—6　乌尔班八世陵墓　　　图12—7　亚历山大七世陵墓

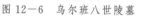

左侧，在教皇保罗三世墓旁，是亚历山大七世的陵墓（图12
—7），这是贝尔尼尼晚年之作。作品全体都表现艺术家的复杂
的用意。在地位上，这座纪念建筑必得要安放在一扇门的上面。
于是，贝尔尼尼利用这一点把棺龛这一部分取消了。门楣上覆
着一条深色大理石雕成的毯子，这样，下面的门便显得是陵墓的
门户了。这里也有两座雕像：慈悲之神抱着一个孩子，是很妩媚
的姿态。真理之神，头发凌乱，眼中饱含着泪水，传达出深刻的
痛苦。同样有一个骷髅。但壁龛的装饰更为富丽。座石的形式
也较为新颖。

但在座石与壁龛之间，有一个大空隙，于是贝尔尼尼加入两
个倚肱而坐的石像。

全部显得非常富丽堂皇，这是艺术家所故意造成的；至于这
些石像所表现的象征意味，亦是十分庸俗，为17—18两世纪的
坟墓建筑家所作为仿效的。

　　梵蒂冈教皇宫内的一座皇家石梯亦是贝尔尼尼之作。此外，在罗马城内，除了宗教的纪念物与教皇的陵墓以外，还有不少宫邸都出之于这位艺人的匠心。

　　这种艺术，承继了文艺复兴的流风余韵，更进一步寻求巧妙的技术表现，直接感奋观众的神经。一般史家认为这种娱悦视觉的艺术是颓废的艺术。其实，这是在一个伟大文艺复兴的艺术时代以后所必不可免的现象。前人在艺术上的表现已经是登峰造极了，后来的艺术家除了别求新路以外，更无依循旧法以图自显的可能。故以公正的态度说来，与其指巴洛克艺术为颓废，毋宁说它是意大利 17 世纪的新艺术。而且它不独是意大利的，更是自 17 世纪以来的全个欧洲所风靡的艺术。

第十三讲　伦勃朗在卢浮宫

《木匠家庭》与《以马忤斯的晚餐》

伦勃朗（Rembrandt，1606—1669）在绘画史——不独是荷兰的而是全欧的绘画史上所占的地位，是与意大利文艺复兴诸巨匠不相上下的。拉斐尔辈所发现阐发的是南欧的民族性，南欧的民族天才，伦勃朗所代表的却是北欧的民族性与民族天才。造成伦勃朗的伟大的面目的，是表现他的特殊心魂的一种特殊技术：光暗。这名词，一经用来谈到这位画家时，便具有一种特别的意义。换言之，伦勃朗的光暗和文艺复兴期意大利作家的光暗是含着绝然不同的作用的。法国 19 世纪画家兼批评家弗罗芒坦（Fromentin）目他为"夜光虫"。又有人说他以黑暗来绘成光明。

卢浮宫中藏有两幅被认为代表作的画，我们正可把它们用来了解伦氏的"光暗"的真际。

《木匠家庭》（图 13－1）是一幅小型的油画，高仅四寸。伦勃朗如他许多同时代的人一样，喜欢作这一类小型的东西。他的群众，那些荷兰的小资产阶级与工业家，原来不爱购买鲁本斯（Rubens，1577—1640）般的鲜明灿烂的巨幅之作。那时节，荷兰人的宗教生活非常强烈。都是些新教徒，爱浏览《圣经》，安分守己，循规蹈矩地过着小康生活，他们更爱把含有幽密亲切的性格和他们灵魂上沉着深刻的情操一致的作品来装饰他们的居处。

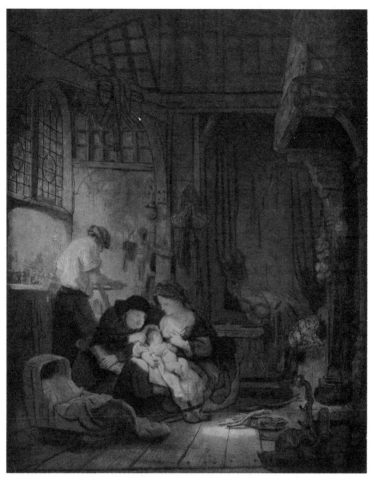

图 13—1 《木匠家庭》,1640 年

《木匠家庭》实在就是圣家庭,即耶稣(基督)诞生长大的家庭。小耶稣为圣母抱在膝上哺乳;圣女安妮在他们旁边;圣约瑟在离开这群中心人物较远之处,锯一块木材。这一幅画,在意大利画家手里,定会把这四个人物填满了整个画面。他们所首先注意的,是美丽的姿态,安插得极妥帖的衣褶。有时,他们更加

上一座壮丽的建筑物，四面是美妙的圆柱，或如米开朗琪罗般，穿插入若干与本题毫无关系的故事，只是为了要填塞画幅，或以术语来说，为了装饰趣味。全部必然形成一种富丽的阿拉伯风格，线条的开展与动作直及于画幅四缘。然而伦勃朗另有别的思虑。人物只占着画中极小的地位。他把这圣家庭就安放在木匠家中，在这间工作室兼厨房的室内。他把房间全部画了出来，第一因为一切都使他感兴趣，其次因为这全部的背景足以令人更了解故事。他如小说家一般，在未曾提起他书中的英雄之前，先行描写这些英雄所处的环境，因为一个人的灵魂，当它沉浸于日常生活的亲切的景象中时，更易受人了解。

在第一景上，他安放着摇篮与襁褓；稍远处，我们看到壁炉，悬挂着的釜锅和柴薪；木料堆积在靠近炉灶的地下；一串葱蒜挂在一只钉上。还有别的东西，都是他在贴邻木匠家里观察得来的。观众的目光，从这些琐屑的零件上自然而然移注到梁木之间。在阴暗中我们窥见屋椽、壁炉顶，以及挂在壁上的用具。在这木匠的工房中，我们觉得呼吸自由，非常舒服，任何细微的事物都有永恒的气息。

在此，光占有极大的作用，或竟是最大的作用，如一切荷兰画家的作品那样。但伦勃朗更应用一种他所独有的方法。不像他同国的画家般把室内的器具浴着模糊颤动的光，阴暗亦是应用得非常细腻，令人看到一切枝节，他却使阳光从一扇很小的窗子中透入，因此光烛所照到的，亦是室内极小的部分。这束光线射在主要人物身上，射在耶稣身上，那是最强烈的光彩，圣母已被照射得较少，圣女安妮更少，而圣约瑟是最少了，其余的一切都埋在阴暗中了。

画上的颜色，因为时间关系，差不多完全褪尽了。它在光亮的部分当是琥珀色，在幽暗的部分当是土黄色。在相当的距离

内看来,这幅画几乎是单色的,如一张镌刻版印成的画。且因对比表现得颇为分明,故阴暗更见阴暗,而光明亦更为光明。

但伦勃朗的最大的特点还不只在光的游戏上。有人且说伦勃朗的光的游戏实在是从荷兰的房屋建筑上感应得来的。幽暗的,窗子极少,极狭,在永远障着薄雾的天空之下,荷兰的房屋只受到微弱的光,室内的物件老是看不分明,但反光与不透明的阴影却是十分显著,在明亮的与阴暗的部分之间也有强烈的对照。这情景不独于荷兰为然,即在任何别的国家,光暗的作用永远是相同的。莱奥纳多·达·芬奇,在他的《绘画论》中已曾劝告画家们在傍晚走进一间窗子极少的屋子时,当研究这微弱的光彩的种种不同的效果。由此可见伦勃朗的作品的价值并非在此光暗问题上。如果这方法不是为了要达到一种超出光暗作用本身的更高尚的目标,那么,这方法只是一种无聊的游戏而已。

强烈的对照能够集中人的注意与兴趣,能够用阴暗来烘托出光明,这原是伟大的文人们和伟大的画家们同样采用的方法。它的功能在于把我们立刻远离现实而沉浸于艺术领域中,在艺术中的一切幻象原是较现实本身含有更丰富的真实性的一种综合。这是法国古典派文学家波舒哀(Bossuet)、浪漫派大师雨果们所惯用的手法。这亦是莎士比亚所以能使他的英雄们格外活泼动人的秘密。

伦勃朗这一幅小画可使我们看到这种方法具有何等有力的暗示性。在这幕充满着亲密情调的家庭景色中,这光明的照射使全景具有神明显灵般的奇妙境界。这自然是伦勃朗的精心结构而非偶然获得的结果。

而且,这阴暗亦非如一般画家所说的"空洞的""闷塞的"阴暗。仅露端倪的一种调子、一道反射、一个轮廓,令人觉察其中有所蕴藏。受着这捉摸不定的境界的刺激,我们的想象乐于唤

引起种种情调。画中的景色似乎包裹在神秘的气氛之中,我们不禁联想到罗丹所说的话:"运用阴暗即是使你的思想活跃。"

但在这满布着神秘气息的环境中,最微细的部分亦是以客观的写实主义描绘的,亦是用非常的敏捷手腕抓握的。在此,毫无寻求典雅的倩影或绮丽的景色的思虑。画中人物全是平民般的男子与妇人。平民,伦勃朗曾在他的作品中把他们的肖像描绘过多少次! 这里,他是到他邻居的木匠家中实地描绘的。这里是毫无理想毫无典型的女性美。圣女安妮是一个因了年老而显得臃肿的荷兰妇人。圣母绝无妩媚的容仪;她确是一个木匠的妻子,而那木匠亦完全是一个现实的工人,他尽管做他的工,不理会在他背后的事情。即是小耶稣亦没有如鲁本斯在同时代所绘的那般丰满高贵的肉体。

各人的姿势非常确切,足证作者没有失去适当的机会在现实的家庭中用铅笔几下子勾成若干动作。伦勃朗遗留下来的无数的速写即是明证。因此,他的绘画,如他的版画一般,在琐细的地方,亦具有令人百看不厌的真实性。圣母握着乳房送入婴儿口中的姿态,不是最真实么? 圣女安妮,坐着,膝上放着一部巨大的书。她在阅书的时候突然中辍了来和小耶稣打趣,一只手提着他的耳朵。另一只手,她抓住要往下坠的书,手指间还夹着刚才卸下的眼镜。书,眼镜,在比例上都是画得不准确的,但这些错误并未减少画幅的可爱。当然,画中的圣约瑟亦不是一个犹太人,而是一个穿着 17 世纪服饰的荷兰工人,所用的器具,亦是 17 世纪荷兰的出品。我们可以这样地检阅整个画幅上的一切枝节部分。伦勃朗的一件作品,可比一部常为读者翻阅的书,因为人们永远不能完全读完它。

一幕如此简单的故事,如此庸俗的枝节(因为真切故愈见庸俗),颇有使这幅画成为小品画的危险。是光暗与由光暗造成的

神秘空气挽救了它。靠了光暗，我们被引领到远离现实的世界中去，而不致被这些准确的现实所拘因，好似伦勃朗的周围的画家，例如杜乌（Gerrit Dou）、梅曲（Metsu）、霍赫（Peter de Hooch）、奥斯塔德（Van Ostade）之流所予我们的印象。

实在，他并不能如那些画家般，以纯属外部的表面的再现，只要纯熟的手腕便够的描绘自满。从现实中，他要表出其亲切的诗意，因为这诗意不独能娱悦我们的眼目，且亦感动我们的心魂。在现实生活的准确的视觉上，他更以精神生活的表白和它交错起来。这样，他的作品成为自然主义与抒情成分的混合品，成为客观的素描与主观的传达的融合物。而一切为读者所挚爱的作品（不论是文学的或艺术的）的秘密，便在于能把事物的真切的再现和它的深沉的诗意的表白融合得恰到好处。

伦勃朗作品中的光暗的主要性格，亦即在能使我们唤引起这种精神生活或使我们发生直觉。这半黑暗常能创出一神秘的世界，使我们的幻想把它扩大至于无穷，使我们的幻梦处于和这幅画的主要印象同样的境域。因为这样，这种变形才能取悦我们的眼目，同时取悦我们精神与我们的心。

我在此再申引一次英国罗斯金说乔托的话："乔托从乡间来，故他的精神能发现微贱的事物所隐藏着的价值。他所画的圣约瑟、圣母、耶稣，简直是爸爸、妈妈与宝宝。"是啊，圣家庭是圣约瑟、圣母与耶稣，历史上最大的画家所表现的亦是圣约瑟、圣母与耶稣；而如果我们站在更为人间的观点上，确只是"爸爸、妈妈与宝宝"，乔托所怀的观念当然即是如此，因为他还是一个圣方济各教派的信徒呢。至于伦勃朗的圣家庭，却亦充满着《圣经》的精神：这是拿撒勒（Nazareth）的木匠的居处；这是圣家庭中的平和；这是在家事与工作之间长大的耶稣童年生活；这是耶稣与他的父母所度的三十年共同生活。

　　这确是作者的精神感应。他所要令我们感到的确是这种诗意,而他是以光与暗的手段使我们感到的。在从窗中射入的光明中,是圣母、小耶稣、圣女安妮与圣约瑟;在周围的阴影中,是睡在椅上的狗,是在锅子下面燃着的火焰,是耶稣刚才在其中睡觉的摇篮,还有一切琐碎的事物。这不是乔托的作品般的单纯与天真的情调,这是一个神明的童年的史诗般的单纯。它的写实气氛是人间的,但它的精神表现却是宗教的、虔敬的。

　　卢浮宫中的另一张作品更比较能表显伦勃朗怎样地应用光暗法以变易现实,并令人完满地感到这《圣经》故事的伟大。这是以画家们惯用的题材,“以马忤斯的晚餐”所作的绘画(图13—2)。

　　这个故事载于《福音书》中的《路加福音书》,原文即是简洁动人的。

　　复活节的晚上。早晨,若干圣女发现耶稣的坟墓已经成为一座空墓,而晚上,耶稣又在圣女抹大拉的马利亚之前显现了。两个信徒,认为这些事故使他们感到非常懊丧,步行着回到以马忤斯,这是离开耶路撒冷不远的一个小城。路上,他们谈论着日间所见的一切,突然有另一个行人,为他们先前没有注意到的,走近他们了。

　　他们开始向他叙述城中所发生的、一般人所谈论的事情,审判、上十字架、与尸身的失踪等等。他们也告诉他,直到最近,他们一直相信他是犹太人的解放者,故目前的这种事实令他们大为失望。于是,那个不相识的同伴便责备他们缺少信心,他引述《圣经》上的好几段箴言,从摩西起的一切先知者的预言,末了他说:“耶稣受了这么多的苦难之后,难道不应该这样地享有光荣么?”

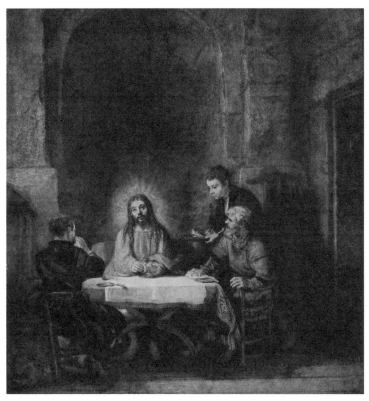

图 13-2　《以马忤斯的晚餐》,1548 年

　　到了以马忤斯地方,他们停下,不相识的同伴仍要继续前进。他们把他留着说:"日暮途远,还是和我们一起留下罢。"他和他们进去了。但当他们同席用膳时,不相识者拿起面包,他祝福了,分给他们。于是他们的眼睛张开来了,他们认出这不相识者便是耶稣,而耶稣却在他们惊惶之际不见了。

　　他们互相问:"当他和我们谈话与申述《圣经》之时,难道我们心中不是充满着热烈的火焰么?"

　　在这桩故事中,含有严肃的、动人的单纯,如一切述及耶稣复活后的显灵故事一样。在此,耶稣(基督)不独是一个神人,且

即是为耶路撒冷人士所谈论着的人，昨日死去而今日复活的人。这故事的要点是突然的启示和两个行人的惊骇。我们想来，这情景所引起的必是精神上的骚乱。但伦勃朗认为在剧烈的骚动中，艺术并未有何得益。他的画中既无一个太剧烈的动作，亦无受着热情激动的表现。这些人不说一句话，全部的剧情只在静默中展演。

旅人们在一所乡村宿店的房间中用餐。室内除了一张桌子、支架桌子的十字叉架和三张椅子外别无长物。即是桌子上也只有几只食钵、一只杯子和一把刀。墙壁是破旧的，绝无装饰物。且也没有一盏灯、一扇窗或一扇门之类供给室内的光亮。

《木匠家庭》中的一切日常用具在此一件也没有了。伦勃朗所以取消这些琐物当然有他的理由。在前幅画中，他要令人感到微贱的家庭生活的诗意，而事物和人物正是具有同样传达这种诗意的力量。在《以马忤斯的晚餐》中，他要令人唤起一幕情景和这幕情景的一刹那：作者致力于动作与面部的表情。其他的一切都是不必要的。

在此，我得把一幅提香（Titian）对于同一题材所作的大画拿来做一比较（图13—3）。虽然两件作品含有深刻的不同点，虽然它们在艺术上处于两个相反的领域之内，但这个比较一方面使我们明了两个气质虽异，天才富厚则一的画家，一方面令我们在对比之下更能明白伦勃朗这幅小型的画的亲切的美。这种研究的结果一定要超出这两件作品以外，因为它们虽然是两件作品，但确是两种平分天下的画派的代表作。

在两件作品中，人物的安插是相同的。耶稣在中间，信徒们坐在两旁。所要解决的问题亦是相同的；艺术家应用姿势与面部的表情，以表达由一件事实在几个人的心魂中所引起的热情。提香与伦勃朗所选择的时间亦同是耶稣拿起面包分给信徒而被

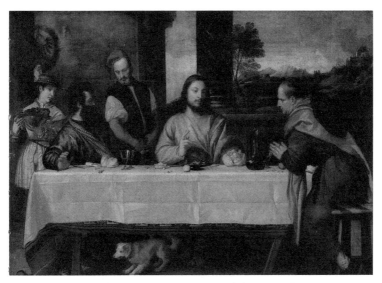

图 13-3 提香:《以马忤斯的晚餐》,1535 年

他们认出的时间。

但两件作品的类似点只此而已。在解决问题时,两个画家采取了绝然异样的方法,所追求的目标亦是绝不相同。

提香努力要表达这幕景象之伟大,使他的画面成为一幅和谐的形象。一切枝节都是雄伟壮大的:建筑物之庄丽堂皇,色彩之鲜明夺目,巧妙无比的手法,严肃的韵律,人物的容貌与肉体的丰美,衣帛褶皱的巧妙的安置,处处表现热情的多变与丰富。这是两世纪文物的精华荟萃,即在意大利本土,亦不易觅得与提香此作相媲的绘画。

伦勃朗既不知有此种美,亦不知有此种和谐。两个信徒和端着菜盆的仆役的服装,臃肿的体格,都是伦勃朗从邻居的工人那里描绘得来的。他们惊讶的姿态是准确的,但毫无典雅的气概。这些写实的枝节,在《木匠家庭》中我们已经注意到;但在此另有一种新的成分,为提香所没有应用的:即是把这幕情景从湫

隘的乡村宿店中移置到离开尘世极远的一个世界中去,而这世界正是意大利艺人从未窥测到的。正当耶稣分散面包的时候,信徒们看到他的面貌周围突然放射出一道光明,照耀全室。在此之前,事实发生在世上,从此起,事实便发生在世外了。在这个信号上,信徒们认出了耶稣,可并非是他们所熟识的,和他一起在犹太境内奔波的耶稣,而是他们刚才所讲的,已经死去而又复活的耶稣。他的脸色在金光中显得苍白憔悴;他的巨大的眼睛充满了热情望着天,恰如三日之前他在最后之晚餐中分散面包时同样的情景。垂在面颊两旁的头发非常稀少,凌乱不堪,令人回忆他在橄榄山上于十字架上所受的苦难。他身上所穿的白色的长袍使他具有一种凄凉的美,和两个信徒的粗俗的面貌与17世纪流行的衣饰成为对照。

伦勃朗是这样地应用散布在全画面上的光明来唤引这幕情景的悲怆与伟大。

在这类作品之前所感到的情操是完全属于另一种的。提香的作品首先魅惑我们的眼目;我们的情绪是由于它的外形、素描、构图的"庄严的和谐"所引起的。而且我们所感到的,更准确地说是一种惊佩,至于故事本身所能唤引的情绪倒是次要的。

伦勃朗的作品却全然不同。它所抓握的第一是心。这出乎意料的超自然的光,这苍白的容颜,无力地放在桌子上的这双手,使我们感到悲苦的凄怆的情绪。只当我们定了心神的时候,我们方能鉴赏它的技巧与形式的美。

这是两个人,两个画家,两种不同的绘画。伦勃朗的两幅《自画像》还可使我们明白,在一件性格表现为要件的作品中,光暗具有何等可惊的力量。

1634年肖像(图13—4):这是青年时代的伦勃朗,他正二十七岁。他离开故乡莱顿(Leiden)到荷兰阿姆斯特丹

（Amsterdam），心中充满着无穷的希望。他的名字开始传扬出去。他刚和一个少女结婚，她带来了丰富的妆奁，舒适的生活与完满的幸福。年轻的夫妇购置了一所屋子，若干珍贵的家具，稀有的美术品和古董。伦勃朗，精力丰满，身体康健，实现了一切大艺术家的美梦：他依了灵感而制作，不受任何物质的约束。他做了许多研究，尤其是肖像。他选择他的模特儿，因为他更爱画没有酬报的肖像，他的家人与他的朋友，他的年轻的妻子，他的父亲，他自己。他在欢乐中工作，毫无热情的激动。

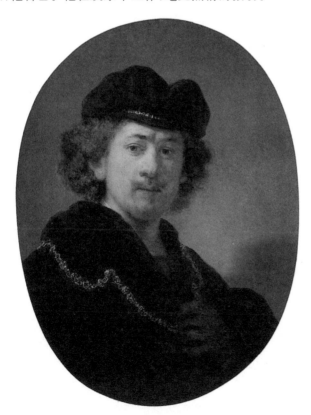

图 13—4　《自画像》，1634 年

这种幸福便在他的肖像上流露出来。面貌是年轻的,可爱的。全体布满着爱与温情。眼睛极美,目光是那么妩媚。头发很多,烫得很讲究。胡须很细,口唇的线条很分明。画家穿着一套讲究的衣服,丝绒的小帽,肩上挂着一条金链。

然而,幸福并不能造成一个心灵。伦勃朗这一时期的自画像,为数颇不少,都和上述之作大体相同。虽然技术颇为巧妙,但缺少在以后的作品中成为最高性格的这种成分。这时期,光暗还应用得非常谨慎,还不是以后那种强有力的工具:他只用以特别表现有力的线条,勾勒轮廓和标明口与下巴的有规则的典雅的曲线。那时节,伦勃朗心目中的人生是含着微笑的。患难尚未把他的心魂磨折成悲苦惨痛。

1660 年。他的青年夫人萨斯基亚(Saskia)已于 1642 年去世。无边的幸福只有几年的光阴。此后十六年中,他如苦役一般在悲哀中工作。他穷了,穷得人们把他的房屋和他在爱情生活中所置的古玩一齐拍卖。他有一个儿子,叫做提杜斯(Titus),而伦勃朗续娶了这孩子的保姆。虽然一切都拍卖了,虽然经过了可羞的破产,虽然制作极多,他仍不能偿清他所有的债务。刚刚画完,他的作品已被债主拿走了。他不得不借重利的债,他为了他的妻子与儿子度着工人般的生活。在卢浮宫中的他的第二幅《自画像》(图 13-5),便是在破产以后最痛苦的时节所作的。在此,他不复是我们以前所见的美少年了:在憔悴的面貌上,艰苦的阅历已留下深刻的痕迹。

这一次,光暗是启示画家的心魂的主要工具。阴暗占据了全个画幅的五分之四。全部的人沉浸在黑暗中;只有面貌如神明的显现一般发光。手的部位只有极隐微的指示;画幅的下部全是单纯的色彩。笼罩着额角的皱痕描绘得如此有力,宛如大风雨中的乌云。技术,虽然很是登峰造极,可已没有前一幅肖像

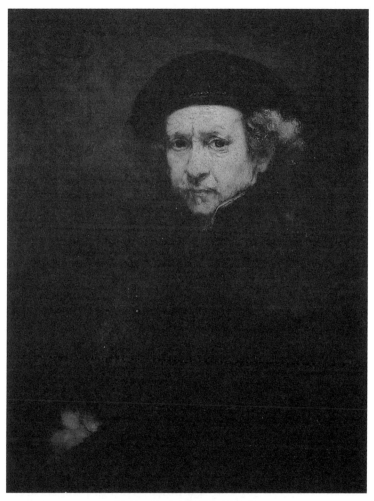

图 13－5　《自画像》，1659 年

中的平和与宁静了。这件作品是在凄怆欲绝的情况中完成的。
我们感到他心中的痛苦借了画笔来尽情宣泄了。他的眼睛，虽
不失其固有的美观，但在深陷的眼眶中，明明表现着惊惶与恐怖
的神情。

　　我愿借了这些例子来说明伦勃朗作品中的光暗所产生的富丽的境界。

　　无疑的,在这些作品之前,我们的眼目感到愉快,因为阴影与光明,黑与白的交错,在本身便形成一种和谐。这是观众的感觉所最先吸收到的美感;然而光暗的性格还不在此。

　　由了光暗,伦勃朗使他的画幅浴着神秘的气氛,把它立刻远离尘世,带往艺术的境域,使它更伟大,更崇高,更超自然。

　　由了光暗,画家能在事物的外表之下,令人窥测到亲切的诗意,意识到一幕日常景象中的伟大和心灵状态。

　　因此,所谓光暗,绝非是他的画面上的一种技术上的特点,绝非是荷兰的气候所感应给他的特殊视觉,而是为达到一个崇高的目标的强有力的方法。

第十四讲　伦勃朗之刻版画

　　在一切时代最受欢迎的雕版艺术家中,伦勃朗占据了第一位。

　　他一生各时代都有铜版雕刻的制作。我们看到有 1628 年份的(他二十二岁);也有 1661 年份的。至于这些作品的总数却很难说了:批评家们在这一点上从未一致。

　　解释、考证这些作品的人,和解释、考证荷马或柏洛德(公元前 3 世纪时的拉丁诗人)的同样众多。人们把各类作品分门别类,加以详细的描写。大半作品的名称对于鉴赏家们都很熟知了。当人们提起《大各贝诺》或《小各贝诺》《百弗洛令》《三个十字架》或《三棵树》这些名称时,大家都知道是在讲什么东西,正如提起荷马或柏洛德作品中的名字一般。大家知道每张版画有多少印版,也知道这些作品现属何人所有。每件作品都有它特殊的历史。大家知道它所经历的主人翁和一切琐事。

　　对于伦勃朗的雕版作品关心最早而最著名的批评家是维也纳图书馆馆长巴尔施(Bartsch)。他生存于 18 世纪,自己亦是一个雕版家。他对于这个研究写了两册巨著。

　　他的工作直到今日仍旧保有它的权威,因为在他之后的诠释和他的结论比较起来只有细微的变更。如荷马的著作般,成为定论的还是公元前 3 世纪的亚历山大派。

　　但在 1877 年时，也有一个批评家，如沃尔夫（Friedrich August Wolf,1759—1824)之于荷马一样，对于伦勃朗雕版作品的真伪引起重大的疑问。这个批评家也是一个雕版家，英国人西摩尔·哈顿（Seymour Harden）。他的辨伪工作很困难，制造赝品的人那么多，而且颇有些巧妙之士。他们可分为两种：一是伪造者，即伦勃朗原作的临摹者；一是依照了伦勃朗的作风而作的，冒充为伦氏的版画。然赝品制造者虽然那么巧妙，批评家们的目光犀利也不让他们。他们终于寻出若干枝节不符的地方以证明它的伪造。

　　巴尔施把伦勃朗的原作统计为 375 件。在他以后，人们一直把数目减少，因为虽然都有伦勃朗的签名，但若干作品显得是可疑的。俗语说，人们只肯借钱给富人，终于把许多与他不相称的事物亦归诸他了。柏洛德便遭受到这类情景。他的喜剧的数量在他死后日有增加。这是靠了批评家华龙之力才把那些伪作扫除清净。

　　1877 年，西摩尔·哈顿，靠了几个鉴赏家的协助，组织了一个伦勃朗版画展览会。结果是一场剧烈的争辩。否定伦勃朗的大部分的版画，在当时几乎成为一种时髦的风气。人们只承认其中的百余件。

　　这场纠纷与关于荷马事件的纠纷完全相仿。当德国哲学家沃尔夫认为《伊利亚特》与《奥德赛》的真实性颇有疑问时，在半世纪中，没有一个批评家不以摧毁这两件名著为乐，他们竭力要推翻亚历山大派的论断。有一个时期，荷马的作品竟被公认为只是一部极坏的通俗诗歌集。同样，一个法国画家勒格罗（Legros）和一个艺术批评家贡斯（Gonse）把大部分的伦勃朗的雕版作品完全否定了。

　　但现在的批评界已经较有节度了。他们既不完全承认巴尔

施所定的数目,亦未接受西摩尔·哈顿的严格的论调。他们认为伦氏之作当在 250 至 300 件之间。

这数量的不定似乎是很奇怪的:这是因为伦勃朗在这方面的制作素无确实的记录可考之故,而且这些作品亦是最多边的。有些是巨型的完成之作,在细微的局部也很周密;有些却是如名片一般大小的速写。为何伦勃朗把这些只要在纸上几笔便可成功的东西要费心去做铜版雕刻呢?关于这个疑问的答复,只能说他是为大型版画所做的稿样,或是为教授学生的样本。

以上所述的伦勃朗的版画的数目,只是用以表明伦氏此种作品使艺术家感到多么浓厚的兴趣而已。

在最初,收藏此类作品的人便不少。在他生前,他的友人们已在热心搜觅。在他经济拮据最为穷困的时代,曾有一个商人向他提出许多建议,说依了他的若干条件,伦勃朗可以完全了清债务。这些条件中有一条是:伦勃朗应承允为商人的堂兄弟作一幅肖像,和他作《扬·西克斯》那幅雕版同样的精细。这件琐事已是证明他的雕版之作在当时受到何等推崇了。

18 世纪时,收藏家更多了。其中不少历史上著名的人物。今日人们往往谈起 Rotschild 与 Dutuit 两家的珍藏,其实收藏最富的还推各国国家美术馆。荷兰阿姆斯特丹当占首位,其次要算是巴黎、伦敦、法兰克福等处了。

全部的目录,编制颇为完善,因为伦氏的版画市价日见昂贵。1782 年,一张《法官西斯肖像》的印版为维也纳美术馆收买时售价五百弗洛令(即盾):而夏尔丹(Chardin)的画,在当时却不值此数四分之一。1868 年,《百弗洛令》一作的一张印版值价二万七千五百法郎。1883 年,《托林医生肖像》值价三万八千法郎。在今日,这些印版又将值得多少价钱!

伦勃朗绘画上的一切特点,在他的铜版雕刻上可完全找到,

只是调子全然不同。

铜版雕刻是较金属版画更为自由。金属版画须用腕力,故荒诞情与幻想的运用已受限制。在铜版雕刻中,艺术家不必在构图上传达上保持何等严重的态度。若干宗教故事,世纪传说,一切幻想可以自由活动的东西都可作为题材。这是不测的思想,偶然的相值,滑稽与严肃的成分在其中可以融合在一起。诗人可以有时很深沉,有时很温柔,有时很滑稽,但永远不涉庸俗与平凡的理智。

我们可把那幅以"百弗洛令"这名字著称的版画为例,它真正的题目是《耶稣为人治病》(图 14-1)。我们立可辨别出伦勃朗运用白与黑的方式。耶稣处在最光亮的地位,在画幅中间,病人群散布在他的周围。戏剧一般的场面在深黑的底面上显得非常分明。

在《木匠家庭》中,构图是严肃的:围绕在主要人物旁边的阴暗确很符合实在的阴暗:这是可怜的小家庭中的可怜的厨房,只有一扇小窗,故显得黝暗。这里,光暗的支配完全合乎情理,即合乎现实。但在这幅版画中,黑暗除了要使中心场面格外明显,使对照格外强烈之外更无别的作用,或别的理由。这一大片光亮的地方是娱悦眼目的技术,这是一切版画鉴赏家都明白的。而且,黑暗的支配,其用意在于使局面具有一种奇特的性格。在耶稣周围的深黑色,只是使耶稣的形象更显得伟大,使耶稣身上的光芒更为炫目。他的白色长袍上沾有一点污点,似乎是在他前面的病人的手所玷污的。总而言之,光暗的游戏,黑白的对照,在此是较诸在绘画上更自由更大胆。

但在这表现神奇故事的场合,伦勃朗仍保有他的写实手法。在人物的姿态、容貌,以及一切表达思想情绪的枝节上,都有严格的真实性;而其变化与力强且较他的绘画更进一层。

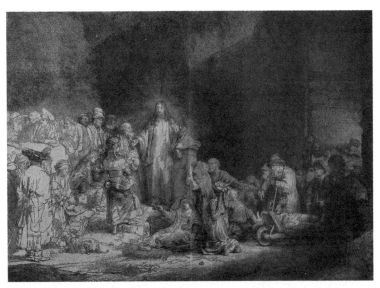

图 14-1 《耶稣为人治病》,1649 年

在此是全班人物在活动:在耶稣周围,有一直在迦里莱省跟随着他的,把他当做治病的神人的病苦者,也有在耶路撒冷街道中讥讽嘲弄他的市民。但这不像那幅名闻世界的《夜巡》(图 14-2)一画那样,各个人物的面部受着各种不同的光彩的照射,但在内心生活上是绝无表白的。在此,每个人物都扮演一个角色,都有一个性格,代表《福音书》上所说的每个阶级。版画是比绘画更能令人如读书一般读尽一本从未读完的书的全部,在版画中,思想永远是深刻的,言语是准确而有力的。

在群众中向前走着的耶稣,和我们在《以马忤斯的晚餐》中所见的一样,并非是意大利派画家目光中的美丽的人物,而是一个困倦的旅人,为默想的热情磨折到瘦弱的,不复是此世的而是一个知道自己要死——且在苦难中死的人。他全身包裹在光明之中;这是从他头上放射出来的天国之光。他的手臂张开着,似乎预备仁慈地接待病人,但他的眼睛却紧随着一种内心的思想,

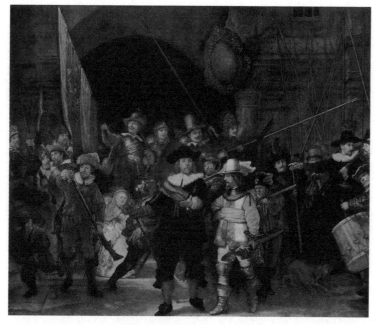

图 14－2　《夜巡》,1642 年

　　他的嘴巴亦含着悲苦之情。这巨大的白色的耶稣,不是极美么?

　　但在他的周围,是人类中何等悲惨的一群!在他左侧,瞧那些伸张着的瘦弱的手,在褴褛的衣衫中举起着的哀求的脸。似乎艺术家把这几个前景的人物代表了全部的病人。

　　在他脚下,一个疯瘫的人睡在一张可以扛运的小床上,他已不像一个人而像一头病着的野兽了。这是一个壮年的女人,但一只手下垂着不能动弹,而另一只亦仅能稍举罢了。他的女儿跪着祈求耶稣做一个手势或说一句话使她痊愈。在她旁边,有一个侏儒,一个无足的残疾者,胁下支撑着木杖。他的后面,还有两个可怜的老人。瘫痪的人不复能运用他的手臂,他的女人把它举着给耶稣看。前面,人们抬来一个睡着不动的女人。左

角远处,是沉没在黑暗中的半启的门,群众拥挤着要上前来走近耶稣,想得到他的一瞥,一个手势或一句话。而在这些群众中,没有一个不带着病容与悲惨的情况。

右侧是婴儿群。一个母亲在耶稣脚下抱着她的孩子;这是一个青年妇人,梳着奇特的发髻,为伦勃朗所惯常用来装饰他的人物的。在她周围还有好几个,都在哀求与期待的情态中。

病人后面,在画幅的最后景上,是那些路人与仇敌。他们的脸容亦是同样复杂。伦勃朗往往爱在耶稣旁边安插若干富人,轻蔑耶稣而希望他失败的恶徒。这和环绕着他的平民与信徒形成一种精神上的对照。这是强者的虚荣心,是世上地位较高的人对于否认他们的人的憎恨与报复,是对于为平民申诉、为弱者奋斗的人的仇视。前景上有一个转背的胖子。他和左右的人交谈着,显然是在嘲笑耶稣。他穿着一件珍贵的皮大衣,一顶巍峨的绒帽,他的手在背后反执着手杖。这是阿姆斯特丹的富有的犹太人。伦勃朗在这些宗教画取材上,永远在现实的环境中观察:我们在他所有的作品中都可找到例证。

高处站着似乎在辩论着的一群。这是些犹太的教士与法官,将来悬赏缉捕他的人物。他们的神情暴露出他们的嫉妒,政治的与社会的仇恨。在前景上,在执着手杖的胖子后面,那些以轻灵的笔锋所勾描着的脸容,却是代表何等悲惨的世界!在此,伦勃朗才表现出他的伟大。在画家之外,我们不独觉得他是一个明辨的观察者,抓握住准确的形式,抉发心灵的秘密,抑且发现他是一个思想家,是一个具有伟大情操的诗人。

在这组人物中,有一个面貌特别富有意味。这是一个青年人,坐着,一手支着他的头,仿佛在倾听着。是不是耶稣的爱徒圣约翰?这是一个仁慈慷慨的青年人,满怀着热爱,跟随着耶稣,在这群苦难者中间,体味着美丽的教义。

　　这样的一幅版画,可以比之一本良好的读物。它具有一切
吸引读者的条件:辞藻,想象,人物之众多与变化,观察之深刻犀
利,每个人有他特殊的面貌,特殊的内心生活,纯熟的素描有表
达一切的把握,思想之深沉,唤引起我们伟大的心灵与人群的博
爱,诗人般的温柔对着这种悲惨景象发生矜怜之情;末了,还有
这光与暗,这黑与白的神奇的效用,引领我们到一个为诗人与艺
术家所向往的理想世界中去。

　　《三个十字架》(图14—3)那幅版画似乎更为大胆。从上面
直射下来的一道强烈的白光照耀着卡尔凡(Calvaire)山的景象。
在三具十字架下(一具十字架是钉死耶稣的,其他二具是钉死两
个匪徒的),群众在骚动着。

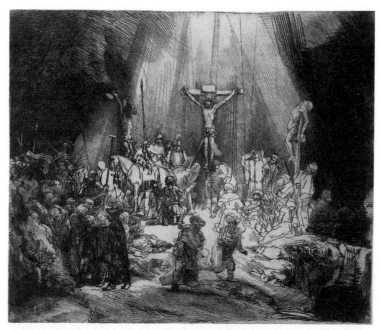

图14—3　《三个十字架》,1653年

　　大片的阴影笼罩着。在素描上,原无这阴影的需要。这全是为了造型的作用,使全个局面蒙着神奇的色彩。我们的想象很可在这些阴影中看到深沉的黑夜,无底的深渊,仿佛为了基督的受难而映现出来的世界的悲惨。法国 19 世纪的大诗人雨果,亦是一个版画家,他亦曾运用黑白的强烈的对照以表现这等场面的伟大性与神秘性。

　　三个十字架占着对称的地位,耶稣在中间,他的瘦削苍白的肉体在白光中映现出几点黑点:这是他为补赎人类罪恶所流的血。十字架下,我们找到一切参与受难一幕的人物:圣母晕过去了,圣约翰在宗主脚下,叛徒犹大惊骇失措,犹太教士还在争辩,而罗马士兵的枪矛分出了光暗的界线。

　　技巧更熟练但布局上没有如此大胆的,是《基督下十字架》(已死的耶稣被信徒们从十字架上释放下来)一画(图 14－4)。在研究人物时,我们可以看到伦勃朗绝无把他们理想化的思虑。他所描绘的,是真的扛抬一个死尸的人,努力支持着不使尸身堕在地下。至于尸身,亦是十分写实的作品。十字架下,一个警官般的人监视着他们的动作。旁边,圣女们——都是些肥胖的荷兰妇人——在悲苦中期待着。但在这幕粗犷的景象中,几道白光从天空射下,射在基督的苍白的肉体上。

　　《圣母之死》(14－5)表现得尤其写实。这个情景,恰和一个目击亲人或朋友易箦的情景完全一样。一个男子,一个使徒,也许是圣约翰捧着弥留者的头。一个医生在诊她的脉搏。穿着庄严的衣服的大教士在此准备着为死者做临终的礼节,交叉着手静待着。一本《圣经》放在床脚下,展开着,表明人们刚才读过了临终祷文。周围是朋友,邻人,好奇的探望者,有些浮现着痛苦的神情。

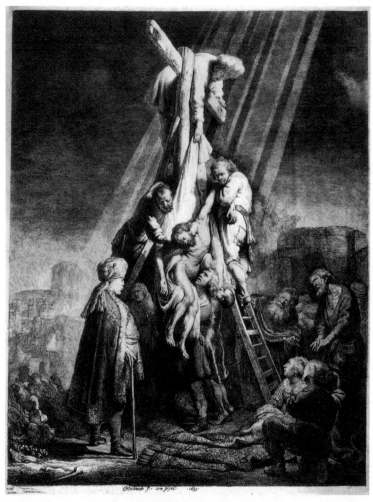

图 14-4　《基督下的十字架》,1633 年

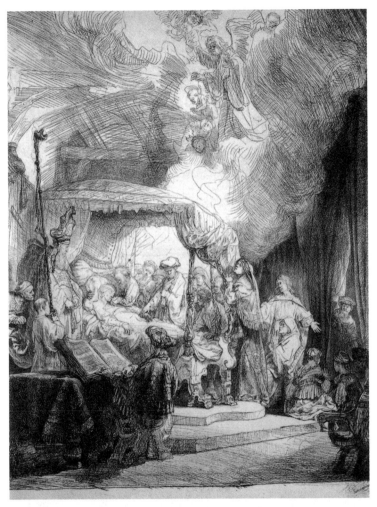

图 14-5 《圣母之死》,1639 年

　　这是一幅充满着真实性的版画。格勒兹(Greuze,1725—1805,法国画家)在《一个疯瘫者之死》中,亦曾搜寻同样的枝节。但格勒兹的作品,不能摆脱庸俗的感伤情调,而伦勃朗却以神妙的风格使《圣母之死》具有适如其分的超自然性。一道光明,从

高处射下，把这幕情景全部包裹了：这不复是一个女人之死，而是神的母亲之死。勾勒出一切枝节的轮廓的，是一个熟练的素描家，孕育全幅的情景的，却是一个大诗人。

　　在伦勃朗全部版画中最完满的当推那幅巨型的《耶稣受审》（图14—6）。贵族们向统治者彼拉多（Pontius Pilate）要求把耶稣处刑。群众在咆哮，在大声呼喊。彼拉多退让了，同时声明他不负判决耶稣的责任。一切的枝节，在此还是值得我们加以精细的研究。彼拉多那副没有决断的神气，的确代表那种不愿多事的老人。他宛如受到群众的威胁而失去了指挥能力的一个法官。在他周围的一切鬼怪的脸色上，我们看出仇恨与欲情。

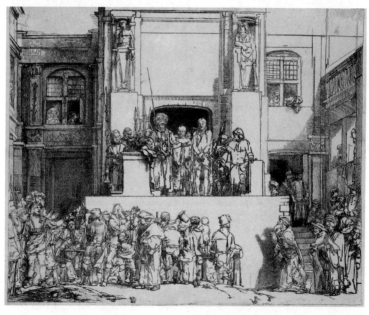

图14—6　《耶稣受审》，1655年

　　这幅版画的技术是最完满的，但初看并未如何摄引我们，这也许是太完满之故吧？在此没有大胆的黑白的对照，因此，刺激

的力量减少了,神秘的气息没有了。我们找不到如在其他的版画上的出世之感。

经过了这番研究之后,可以懂得为何伦勃朗的铜版镌刻使人获得一种特殊性质的美感,为何这种美感与由绘画获得的美感不同。

仔细辨别起来,版画的趣味,与速写的趣味颇有相似之处。在此,线条含有最大的综合机能。艺术家在一笔中便慑住了想象力,令人在作品之外,窥到它所忽略的或含蓄的部分。在版画之前,如在速写之前一样,制作的艺术家与鉴赏的观众之间有一种合作的关系。观众可各以个人的幻想去补充艺术家所故意隐晦的区处。因为这种美感是自动的,故更为强烈。

我们可以借用版画来说明中国水墨画的特别美感之由来,但这是超出本文范围以外的事,姑置不论。

至于版画在欧洲社会中所以较绘画具有更大的普遍性者,虽然由于版画可有复印品,值价较廉,购置较易之故;但最大的缘由还是因为这黑白的单纯而又强烈的刺激最易取悦普通的观众之故。

第十五讲　鲁本斯

　　在今日,任何人不会对于鲁本斯(Rubens)的光荣有何异议了的了。所谓鲁本斯派与普桑派,这些在当时带有浓厚的争执色彩的名字,现在早被遗忘了。大家已经承认,鲁本斯是色彩画家的大宗师。这位佛兰德斯画家,早年游学意大利,醉心威尼斯画派,归国以后,运用他的研究,创出独特的面目:这是承袭威尼斯派画风的艺术家中最优秀的一个天才。

　　历史证明他不独从意大利文艺复兴中汲取最有精彩的成分,而且他自己亦遗下巨大的影响:在他本土,凡·代克(van Dyck)与约尔丹斯(Jordaens)固是他嫡系弟子;即在法国,18世纪的华托(Watteau)曾在梅迪契廊下长期研究他的"白色与金色的底面上的轻灵的笔触";格勒兹(Greuze)以后又爬在扶梯上寻求他的色彩的奥秘;维伊哀·勒布朗夫人(Mme Vigée-Lebrum)又到格勒兹的画幅中研究;末了,德拉克鲁瓦,这位法国的色彩画家亦在疑难的时候在鲁本斯的遗作上觅取参考资料。

　　这一切都是真实的,素描与色彩的争执实际上是停止了。大家承认绘画上只有素描不能称为完满,色彩当与素描占有同等重要的地位,大家也懂得鲁本斯比别人更善运用色彩,而他所获得的结果也较多少艺人为完满。然而他不是一个受人爱戴的

画家:"人们在他作品前面走过时向他致敬,但并不注视。"

18世纪英国画家雷诺兹(Reynolds),在他的游记中,已经把鲁本斯色彩的长处和其他的绘画上的品质,辨别得颇为明白。他说他的色彩显得超出一切,而其他的只是平常。即是上文所提及的华托、格勒兹、德拉克鲁瓦等诸画家都研究他的色彩,却丝毫没有谈起他的素描。法国画家弗罗芒坦(Fromentin)曾写了一部为鲁本斯辩护的书。他在书中极致其钦佩之忱。这是他心目中的大师。他写这部书的立场是画家兼文人。他叙述鲁本斯对于一个题材的感应,也叙述他运用色彩的方法。但我们在读本书的时候,明白感到他是一个辩护者,他的说话与其说是描写不如说是辩证。他在向不喜欢鲁本斯的人作战。他甚至说:"不论是画家或非画家,只要他不懂得天才在一件艺术品中的价值,我劝他永远不要去接触鲁本斯的作品。"

从此我们可以下一结论,即某一类的艺术家赞赏鲁本斯,而大部分的非艺术家却"在走过时向他致敬可不去注视"。

这种观察我们很易加以证实。只须我们有便到卢浮宫时稍加留神便是。且在把鲁本斯的若干作品做一番研究时,我们还可觅得一般外行人所以有这种淡漠的态度的理由。

一幅鲁本斯的作品,首先令人注意到的是他永远在英雄的情调上去了解一个题材。情操、姿态、生命的一切表显,不论在体格上或精神上,都超越普通的节度。男人、女子都较实在的人体为大;四肢也更坚实苗壮。即是苦修士圣方济各,在乔托的壁画中显得那么瘦骨嶙峋的,在鲁本斯的若干画幅中,亦变成一个健全精壮的男子。他的一幅画,对于他永远是史诗中的断片,一幕伟大的景色,庄严的场面,富丽的色彩使全画发出炫目的光辉。弗罗芒坦把它比之于古希腊诗人品达罗斯(Pindaros)的诗

歌。而品达罗斯的诗歌，不即是具有大胆的意象与强烈的热情的史诗么？

例如现藏比京布鲁塞尔美术馆的《卡尔凡山》（图15－1）。这是1636年，在作者生平最得意的一个时期内所绘的。那时，他已什么也不用学习，他的艺术已到了登峰造极的境界。

画幅中间，耶稣（基督）倒在地下。他的屈伏着的身体全赖双手支撑着，处在正要完全堕下的姿态中。他的背后是一具正往下倾的十字架，如果不是西蒙·勒·西莱南把它举起着，耶稣定会被它压倒。圣女韦罗妮卡为耶稣揩拭额上的鲜血。而圣母则在矜怜慈爱的姿态中走近来。

但这一幕十分戏剧化的情景似乎在一出伟大的歌剧场面中消失了。在远景上，一群罗马骑士，全身穿着甲胄，在刀枪剑戟的光芒中跨着骏马引导着众人。一个队长手执着短棍在发号施令。在前景上，别的士兵们又押解着两个匪徒，双手反绑着。

全部的人物与马匹都是美丽的精壮的。强盗与押解的士兵的肌肉有如拳击家般的。西蒙·勒·西莱南用尽力量举着将要压在耶稣身上的十字架。队长是一个面目俊爽的美男子——人家说这无异是鲁本斯的肖像——他的坐骑亦是一匹雄伟的马。圣女佛洛尼葛是一个容光焕发的盛装的美女。圣母是一个穿着孝服的贵妇。即是耶稣亦不像一个经受过无数痛苦的筋疲力尽的人，如在别的绘画上所见的一般。在此，他的面目很美，从他衣服的褶痕上可以猜想出他的体格美。

布鲁塞尔美术馆中还有一幅以同样精神绘成的画：《圣莱汶的殉难》（图15－2）。前景左侧，圣者穿着主教的式样跪着。兵士刚把他的舌头割掉，嘴还张开着，鲜血淋漓。其中有一个兵士钳子中还钳着血肉去喂食咆哮的犬。画上的远景与前画相似：几匹马拽着小车在奔跃，半裸的士兵都有力士般的肌肉，其他的

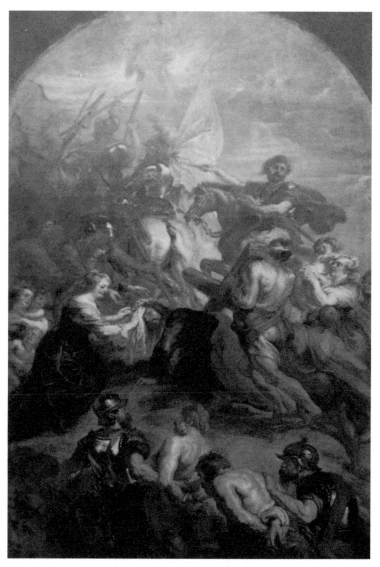

图 15—1 《卡尔凡山》,1636 年

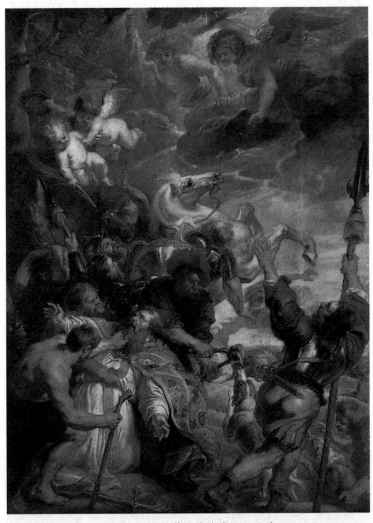

图 15—2 《圣莱汶的殉难》,1633 年

士兵戴着钢盔,穿着铠甲,剑戟在日光中辉耀,金银与宝石的饰物在僧袍上射出反光。在天上,云端中降下美丽的白的玫瑰红的天使,把棕叶戴在殉道者的头上。画幅高处,在更为开朗的光彩中,另有其他的天使和上帝的模糊的形象。

这一切人物,不论在前景远景上,在日光下,在叫喊着的妇人孺子中间,全体受着一种狂热的动作所掀动:躯干弯曲着,军官们在发令。

复杂的线条的游戏使全部的动作加增了强度。在《卡尔凡山》中,一条主要的曲线,横贯全画,而与周缘形成四十五度的斜角,它指示出群众的趋向。试把这一种支配法和意大利画面上的平直的地平线做一比较,便可看到在掀动热情或震慑骚动上,线条具有何等的力量。所有的次要线条都倾向于这条主要线条,使动作更加显得剧烈,所谓次要线条,有兵士行列的线条,有马队的线条,有支撑十字架的西蒙·勒·西莱南的侧影,有倒在地下的耶稣,尤其是在前景押解着强盗的兵士行列。

在《圣莱汶的殉难》一画中,动作亦是同样的狂放。这是在前景的刽子手;是仰倒着的圣者;是发疯般的立着的兵士;是扑向着血肉的猛犬;是桀骜不驯的马匹;是半阴半晴的天空。人群与动物之中同样是一片莫可名状的骚动;而画面上所以具有这种旋风般的狂乱情调,还是由于线条的神奇的作用。

在安特卫普(Antwerp)的大教堂里,有一幅鲁本斯的《抬起十字架》(图15—3),其精彩与力强的效果亦是以同样的方法获得的。倾斜的十字架的线条是全幅画面上的主要线条,而画中所有的线条都是倾向这主要线条。同一教堂中另一幅画,《基督下十字架》(图15—4)中的线条,亦是以形成耶稣的美丽的肉体的柔和的线条为依归。前景上的粗犷的士兵,撑持着耶稣的信徒和友人:前者的蛮横残忍与后者的温柔怜爱,都是借了线条的力量表达的。

图 15—3 《抬起十字架》,1612—1614 年

图 15—4 《基督下十字架》,1612—1614 年

卢浮宫中的一幅名画《乡村节庆》，更能表达线条的效力。全个题材依了一条向地平线远去的线条发展。为要把线条的极端指示得格外显明起见，鲁本斯把它终点处的天际画得最为明亮。由此，图中的舞蹈显得如无穷尽的狂舞一般。其他次要的线条亦是倾向于上述的中心线条，以至全体的动作变得那么剧烈，令人目眩。同时代的名画家特尼斯（Téniers，1582—1649）颇有不少同类的制作：它们是简明，典雅，色彩鲜艳，而且较为真实得多，但这是滑稽小说中的景色，不似鲁本斯的《乡村节庆》般，宛似史诗的一幕。

这种把题材夸大、把一幕日常景色描写得越出通常范围的方法，使鲁本斯在所谓"梅迪契廊"一组英雄式的描写中大为成功。这是亨利四世的王后的历史，一共分做二十四段，即二十四件故事。其中，一切是雄伟的，一切是神奇的。三个 Parques 神罗织王后的命运。美惠女神与米涅瓦（Minerva）神预备她的教育材料。雄辩之神把她的肖像赍送给亨利四世。朱庇特（Jupiter）、朱诺（Junon）、米涅瓦三神参与他们的会见，忠告法王。在描写王后到达马赛的一画中，全是海中的神道护卫着。

这种神奇现象的穿插原是史诗的手法，但在鲁本斯的作品中，往往在出人意料的区处都有发现。在倍金大公的骑马肖像中，背景上满布着神明的形象。当他旅居西班牙京都马德里时，为腓力三世所绘的肖像，他亦在空中穿插着一个胜利之神，手中拿着棕树与王冠。在翡冷翠乌菲齐（Uffizi）美术馆中，亦有一幅腓力四世的肖像，多少神道在天空飞舞着，捧着一顶胜利的冠冕加诸这位屡战屡北的君主头上。在此，我们不禁想起在同时代委拉斯开兹所作的西班牙君主的许多可惊的肖像，它们在真理的暴露上不啻是历史的与心理的写真。

由是，我们可说鲁本斯永远在通常的节度以上、以外去观照

事物。在他的作品中,有一种夸大的情调,这夸大却又是某种雄辩的主要性格,恰如某几个时代的某几个诗人,在写作史诗与剧诗时一样采用夸大的手法想借以说服读者。鲁本斯的辩护人弗罗芒坦亦承认他有时不免流于夸张或悲郁。这是这类作风附带的必然的弊病。

鲁本斯所最令人注意的便是这一点。但如果我们承认这种风格,那么我们应当说它和以真实与自然为重的作品,同样具有美。而且,这情形不独于绘画为然,即在诗歌上亦然如此。本文中已经屡次把史诗和鲁本斯的作品对比,在此我们更将提出几个诗人来做一比拟。拉丁诗人卢坎(Lucan)、维尔吉尔(Virgil)、雄辩家西塞罗(Cicéro),都有与鲁本斯相同的优点与缺点;法国诗人中如高乃依,如雨果,尤其是晚年的雨果都是如此。

也许时代的意志更助成了鲁本斯的作风。16—17两世纪间,是宗教战争为祸最烈的时期。被虐杀的荷兰的新教徒多至不可计数。在忧患之中,大家的思想磨砺得高贵起来了,而且言语也变得夸张了。在法国大革命时期与最近的大战期间,便有与此相同的情形。在非常时期内,民众的思想谈吐完全与平常时期内不同。高乃依所生存的时代,大家如他一般地感觉,一般地思想,所以大众懂得他而不觉其夸大或悲郁。换言之,高乃依的夸大与悲郁,只是当时一般人的夸大或悲郁的表白而已。那时,一切带有英雄色彩。而鲁本斯正和高乃依同时,他的《卡尔凡山》与《圣莱汶的殉难》亦是在1636年与高乃依的悲剧《熙德》(Cid)同时产生的作品。

但在这夸张的风格中,包藏着何等的造型的富丽,何等丰满的生命!把鲁本斯与雨果做一比较是最适当的事。如这位诗翁一样,鲁本斯应用形象的铺张来发展他的作品。在画面上没有

一个空隙,也没有一些踌躇的笔触会令人猜出作家的苦心:他的艺术是如飞瀑一般涌泻出来的。灵感之来,有如潮涌,源源不绝,永远具有那种长流无尽的气势。他的想象也永远会找到新的形式,满足视官,同时亦满足心灵。

据说《乡村节庆》(图 15—5)一作是在一天之内画成的。然而不论你在枝节上如何推求,你永远不会在这百来个醉醺醺的狂欢的人群中,找出作家的天才有何枯涸之处,即在最需要准确与坚定的前景,亦无丝毫迟疑的笔触。在表达狂乱的景象时,作家老是由他的思想指导着。

安特卫普所藏的《东方民族膜拜圣婴》(图 15—6)一画,在表现群众拥塞于厩舍门口时,种种复杂的画意衔接得十分紧凑。在背景上是骆驼的长颈丑脸与赶骆驼的非洲土人。稍近之处是黑人的酋长。但为填塞这后景与前景之间的空隙起见,柱子上又围绕着若干奇形怪状的人首。更前处,长须的长老与奇特的亚洲人群。最前景则是欧洲的法师跪献着礼物。

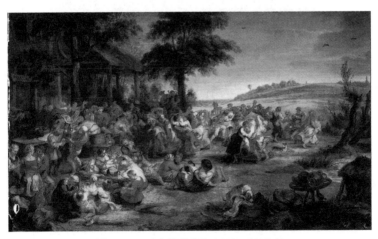

图 15—5 《乡村节庆》,1635—1638 年

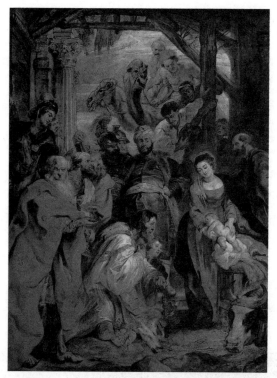

图 15—6 《东方民族膜拜圣婴》,1624—1626 年

　　而这些画意不只是为了精神作用而复杂,不只是为要表现膜拜圣婴的人有来自世界各方的民众。鲁本斯是画家,不是历史学家与神学家。故每个画意不只表现一个故事,而尤其是助成造型的变化的一个因子:它同时形成了新的线条交错与新的色调。黑人酋长穿着光耀夺目的绸袍。亚洲长老的衣服上绣着富丽的东方图案。欧洲法师穿扮得如教士一般,在上面这些富丽的装饰之旁,加上一些白色的轻灵的纱质作为穿插。可见鲁本斯的作品,永远由色彩居于主要地位。当他发明新的画意时,他想到它对于全画所增加的意义与情操,同时亦想到它在这色彩的交响乐上所能添加的新的调子。

　　然而，一个艺术家所贵的不独在于具有这等狂放丰富的想象，而尤其在于创作的方法与镇静的态度。鲁本斯的作品，如他的生活一样富有系统。他存留于世界各处的作品，总数在一千五百件左右。即是这个数量已是证明艺术家所用的工作方法是何等有条不紊，若是缺少把握力，浪费时间，那么决无此等成就。构图永远具有意大利风格的明白简洁的因素。例如《乡村节庆》，还有什么作品比它更为凌乱呢？实际上，在这幅狂乱之徒的图像中，竟无中心人物可言。可是只要你仔细研究，你便能发现出它自有它的方案，自有严密的步骤，自有一种节奏，一种和谐。这条唯一的长长的曲线，向天际远去的线，显然是分做四组，分别在四个不同的景上展开的。四组之间，更有视其重要程度的比例所定的阶段：第一景上的一组，人数最多，素描亦最精到。在画幅左方的一组中，素描较为简捷，但其中各部的分配却是非常巧妙。务求赅明的精神统制着这幅充满着骚乱姿态的画，镇静的心灵老是站在画中的人物之外，丝毫不沾染及他们的狂乱。灵感的热烈从不能强迫艺术家走入他未曾选择的路径。多少艺术家，甚至第一流的艺术家，不免倚赖兴往神来的幸运，使他们的精神获得一闪那的启示！鲁本斯却是胸有成竹的人，他早已计算就这条曲线要向着天空最明净的部分远去，使这曲线的极端显得非常遥远。

　　《东方民族膜拜圣婴》一画，亦是依了互相衔接的次序而安排的。它亦分做四组，每组的中心是骆驼与赶骆驼的人，黑人酋长，亚洲法师，圣婴与欧洲法师。这四组配置妥当以后，在中间更加上小的故事作为联络与穿插。《卡尔凡山》与《圣莱汶的殉难》，表面上虽然似乎凌乱非常，毫无秩序，实在，它们的构图亦是应用同样简明的方法。

　　他应用的最普通的方法是对照。在《卡尔凡山》中，在一切

向着画幅上端的纵横交错的线条中,突然有一条线与其他的完全分离着,似乎是动作中间的一个休止:这是倒在十字架下的耶稣。为把这根线条的作用表现得更为显明起见,更加上一个圣徒佛洛尼葛。圣母的衣褶与耶稣的肢体形成平行线。这一组线条在作品精神上还有另一种作用,便是耶稣倒地的情景在全个故事中不啻是乐章中静默的时间。

《膜拜圣婴》的构图是回旋的曲线式的进展。但群众的骚动,到了跪献的欧洲法师那里,似乎亦突然中止了。圣母与圣婴便显得处在与周围及后方的人物绝不相同的境域中。这是鲁本斯特别表现中心画题的手法:把它与画面上其余的部分对峙着,明白说出它本身的意义。

题材的伟大,想象的宏富,巧妙的构图,赅明简洁的线条:这是鲁本斯的长处。但他最大的特长,使他博得那么荣誉的声名的特长还不在此。他的优点,第一在他运用色彩的方式。眼前没有他的原作而要讲他的色彩的品质是不容易的。但在他所采用的枝节的性质上,也能看出他所爱的色彩是富丽的抑朴素的,是强烈的抑温和的。那么,他的画面上尽是些钢盔,军旗,绸袍,丝绒大氅,烦琐的装饰,镀金的物件。在他的笔下,一切都成为魅悦视官的东西。在未看到画题以前,我们已先受到五光十色的眩惑,恍如看到彩色玻璃时一般的感觉。不必费心思索,不必推求印象如何,我们立即觉察这眼目的愉快是实在的,强烈的。试以卢浮宫中的梅迪契廊为例,只就其中最特殊的一幅《亨利四世起程赴战场》而言:在建筑物的黝暗的调子前面,王室的行列在第一景上处在最触目的地位。一方面,我们看到王后穿着暗赤色的丝绒袍,为宫女们簇拥着;另一方面,君王穿着色彩较为淡静的服饰,为全身武装的兵士们拥护着。而在这对立的两群人物之间,站着一个典雅的美少年,穿着殷红色的服装,他的光

华使全画为之焕发起来。如果把这火红色的调子除去，一切都将黯然无色了。我们再来如研究素描的枝节一般研究色彩的枝节罢，我们亦将发现种种对照，呼应，周密的构图。自然而然，我们会把这样的一幅画比之于一阕交响乐，在其中，每种颜色有其特殊的作用，充满了画意，开展，与微妙的和音。当然，一个意识清明的艺术家知道这些和谐的秘密，一个浅见的人只会享受它的快感而不知加以分析。

在《基督下十字架》中，在耶稣脚下，在圣女抹大拉的马利亚旁边的尼各但，披着一件鲜红的大氅。在此，亦是这个红色的调子照耀了画幅中其余的部分，使其他的色彩都来归依于这个主要音调。没有这个主调，全画便不存在了。

法国公主《伊莎贝拉像》（图 15－7），亦是卢浮宫所藏的鲁本斯名作之一。公主身上穿戴着鲜明的绣件，深色的丝绒袍子，发髻上插着美丽的钻石；背景是富丽堂皇的建筑；全体都恰当一个公主的身份，而这一点亦是受鲜艳的色彩所赐。

卢浮宫中还有一幅《圣母像》：无数的小天使拥挤着想迫近圣母，这是象征着世间的儿童对于这公共的母亲的爱戴。天空中是真的天使挟着棕树与冠冕来放在圣母头上。全画又是多么鲜艳夺目的色彩，而圣母腰间的一条殷红的带子更使这阕交响乐的调子加强了。在这样的一幅画中，殷红的颜色很易产生刺目的不快之感，假若没有了袍子的冷色与小天使躯体的桃红色把它调剂的话。

但一种强烈的色彩所以在画面上从不使人起刺目的不快之感者，便因色彩画家具有特长的技巧之故。他的画是色彩的和谐，如果其中缺少了一种色彩，那么整个的和谐便会解体。且如一切的和谐一般，其中有一个主要色调，它可以产生无穷的变化。有宏伟壮烈之作，充满着鲜明热烈的调子，例如《卡尔凡山》

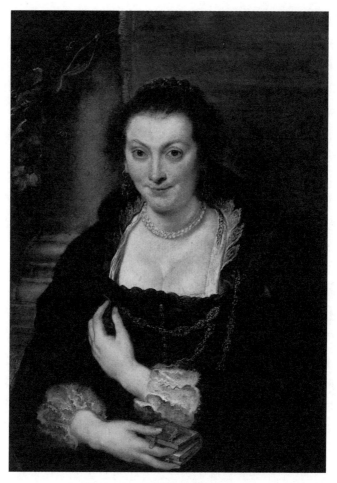

图 15—7　《伊莎贝拉像》,1625 年

《圣莱汶的殉难》与大部分的"梅迪契廊"中之作。有颂赞欢乐之作,例如《乡村节庆》。有轻快妩媚之作,如那些天真的儿童与鲁本斯的家人们占着主要位置的作品。

　　当我们把鲁本斯的若干作品做了一番考察之后,当我们单纯地享受富有艺术用意的色彩的快感之时,我们可以注意到颜

有意味的两点：

第一，他的颜色的种类是很少的，他的全部艺术只在于运用色彩的巧妙的方法上。主要性格可以有变化，或是轻快，或是狂放，或是悲郁的曲调，或是凯旋的拍子，但工具是不变的，音色亦不变的。

第二，因为他的气质迫使他在一切题材中发挥热狂，故他的热色几乎永远成为他的作品中的主要基调。以上所述的《亨利四世起程赴战场》《圣母像》《乡村节庆》诸作都是明证。当主题不包含热色时，便在背景上敷陈热色。在《四哲人》《舒紫纳》《凯瑟琳》诸作中，便是由布帛的红色使全画具有欢悦的情调。

末了，我们还注意到他所运用的色彩的性质。在钢琴上，一个和音的性质是随了艺术家打击键子的方式而变化的。一个和音可以成为粗犷的或温慰的，可以枯索如自动钢琴的音色，亦可回音宏远，以致振动心魄深处。鲁本斯的钢盔、丝绒、绸袍，自然具有宏远的回音。但他笔触的秘密何在？这是亲切的艺术了，有如他的心魂的主调一般；这是不可言喻的，不可传达的，不可确定的。

本文之首，我曾说过鲁本斯是一个受人佩服而不受人爱戴的作家。为什么？在此，我们应该可以解答了。

最重要的，我们当注意鲁本斯作品最多的地方是在法国，故上述的态度，大部分当指法国人士。而法国人的民族性便与鲁本斯的气质格格不相入。大家知道法国人是缺乏史诗意识的。法国史上没有《伊利亚特》，没有《失乐园》，也没有《神曲》。高乃依只是一个例外，雨果及其浪漫派也被目为错误。真正的法国作家是拉伯雷，是莫里哀，是伏尔泰。

鲁本斯却是一个全无法国气质的艺术家。他的史诗式的夸张，骚乱，狂乱，热情，绝非一般的法国人所能了解的，亦是了解了也不能予以同情。

其次,鲁本斯缺乏精微的观察力,而这正是法国人所最热望的优点。他的表达情操是有公式的,他的肖像是缺乏个性的。法国的王后,圣母,殉难的圣女都是同样华贵的类型:像这样的作品就难免超脱平凡与庸俗了。

即是摆脱了这些艺术家与鉴赏者之间的性格不同问题,我们也当承认鲁本斯的缺陷。我们已屡次申说并证明他是一个富有造型意识的大师,他是兼有翡冷翠与威尼斯两派的特长的作家。他的长处在于色感的敏锐,在于构图的明白单纯,在于线条的富有表现力。但他没有表达真实情操的艺术手腕。他不能以个性极强,观察准确的姿态来抓握对象的心理与情绪。

是这一个缺陷使鲁本斯不能获得如伦勃朗般的通俗性。但在艺术的表现境域上言,造型美与表情美的确是两种虽不冲突但难于兼有的美。

第十六讲　委拉斯开兹

西班牙王室画像

　　委拉斯开兹（Velásquez）是西班牙王腓力四世的宫廷画家。1623 年，在二十四岁上，他离别了故乡塞维利亚（Séville），带了给奥利瓦雷斯大公的介绍信到马德里。君王十八岁；首相（即上述的大公）三十六岁。他获得了这俩人的欢心。自从他为君王画了第一幅肖像之后，腓力四世就非常宠幸他，说他永远不要别的画家了，的确，他终身实践了这诺言。在这位君主在世的时期内，委拉斯开兹在宫廷内荣膺各种的职衔，实际上他永远是一个御用画家，享有固定的俸给。

　　从此，他的生涯在非常正规的情态中过去。他是肖像画家。他和其他的工匠站在同等地位上为宫廷服务。他的职司是为王族画像；先是君王，继而是王后、太子、亲王、大臣、侏儒、俳优、猎犬。在他遗留下来的百余件真作中，六分之五都是属于这一类的。

　　他的另一种职司是当王室出外旅行的时候去收拾他们的居室。晚年，他成为一种美术总监。他亦被任为各种重要庆祝大典的筹备主任。当 1659 年法国与西班牙缔结《毕莱南和约》时，他即担任筹备巨大的庆祝典礼，但他疲劳过度，即于 1660 年逝世了。

　　他的一生差不多全在奴颜婢膝的情景中消磨过去的，但这

并未妨害他的天才。人们把他归入提香、鲁本斯、米开朗琪罗等
一行列中。如果他有自由之身,安知他不能有更大的成就?

　　腓力四世是一个可怜的君主。"他不是一个面目,而是一个
影子。"他统治西班牙的时期也是一个悲惨的时期。他陆续失去
了好几个行省。加泰罗尼亚(Catalonia)反叛,葡萄牙独立。他
没有统治这巨大的王国的威力。两个大臣,奥利瓦雷斯大公与
贵族鲁·特·阿罗(don Luis de Haro)专权秉政。当奥利瓦雷
斯大公为他加上"大腓力"这尊称时,宫女们都为之窃笑,把他比
之于一口井,说他的大有如一口井当它渐渐枯涸的时候才渐渐
显得伟大了。

　　而且那时候的西班牙宫廷真是一个惨淡的宫廷。只要翻一
翻委拉斯开兹的作品的照相,我们便会打一个寒噤。在这些面
目上,除了宫廷中的下人以外没有一个微笑的影子,即是下人们
的笑容也是胆怯的,恐怕天真地笑了出来会冒犯这严重冷峻的
空气。君王的狩猎,只是张了巨网等待野兽的陷阱,亦毫无法国
宫廷的狩猎的欢乐。这可怜的君王,眼见他的嫡配的王后死去,
太子夭折,两个亲王相继夭亡。为了政治的关系,他不得不娶他
儿子的十六岁未婚妻为后。多少不幸,国家的与私人的灾患,使
他的性格变得阴沉了,健康丧失了。

　　这是委拉斯开兹消磨一生的环境。他的模特儿便是这悲哀
忧郁的君王和宫人。对于一个富有道德观念的人,这真是多么
丰富的材料!差不多在同样的情景中,法国文学家拉·布吕耶
尔(La Bruyere)写了一部《性格论》,把当时的宫廷与贵族讽刺
得淋漓尽致。委拉斯开兹却以另一种方式应用这材料。既不谄
媚,亦不中伤,他只把他所接触到的人物留下一幅真切的形象。
这幅形象是不死的;不死的,不是由于他的活泼的绘画,而是由

于他的真诚,由于他的支配画笔的定力,由于他的和谐,把素描的美,观察的真与色彩的鲜明熔冶一炉。

他的作品荟萃于马德里的普拉多(Prado)美术馆。作品中最多的自然是君王的肖像,世界上各大美术馆都有收藏。当时的习惯,各国君主常互相交换肖像以示亲善,因此,一个君主的肖像,可以多至不胜计数。两个王后——伊丽莎白与玛丽·安娜——与王太子的画像则占次多数。还有《宫女群》一作则是表现王族与侏儒、猎犬、侍女们的日常生活。

腓力四世的最早的肖像作于1623年。无疑的,委拉斯开兹是靠了这两幅画像而博得君王的欢心与宠幸的。其中一幅表示君王穿着常服,另一幅穿着军装,如一个军事首领一般。

在这些画像前面,我们立刻感有十分讶异的感觉。君王的变形的容貌首先令人注目;这畸形的状态在别个画家手中很易被隐蔽,但在委拉斯开兹却丝毫不加改削。下颚前突得那么厉害,以致整个脸相为之变了形。下唇的厚与前突使下颚向下延长,使脸形也变成过分的长,在青年时即显着衰老的神气。

但颜面的轮廓很细致,予人以亲切之感。姿态是简单的,平庸的。一次是君王手里执着一封信,另一次是握着指挥棒。

在穿着常服的像中,他穿着一套深色的丝绒服装,外面披着一件宽大的短氅。因了这短氅的过分宽大,他的原很瘦削的身体显得很胖。这套严肃的服装使他格外显得皮色苍白。他的细长的腿那么瘦弱,似乎无力支持他的身体。

素描是非常谨严,无懈可击。委拉斯开兹制作时定如一个参与会试的学生同样的用心。颜面的轮廓细致得如一个儿童的线条,画面的阴影显得非常剧烈,这两者之间形成了一种对照:这是委拉斯开兹所故意造成的效果。

　　十年之后,1633 年,委拉斯开兹又作一幅代表君王在狩猎
的肖像(图 16－1)。这里,君王的面目改换了,画家亦不复是以
前的画家了。在前画中,我们还留意到若干典雅的区处,在此却
完全消失了。一切都在他的态度与服饰上表明。行猎的衣服穿
在他身上毫不相称,他毫无英武的气概。头发的式样显得非常
不自然;猎枪垂在地下,表示他的手臂无力;他的腿似乎要软瘫
下去。

　　从前含着几分少年的英爽之气的目光,此刻改换了。他在
这时期的肖像,散见于欧洲各大京城者颇多,他老是保留着同样
的姿态。全身表示到四分之三;君王转向着观众,愚蠢地注视
着。这样,他显得十分局促。这副不向前视的失神的眼睛,这难
以形容的嘴巴,这垂在额旁的长长的黄发,这太厚的口唇,这前
突的下颚,形成一副令人难忘的面相。这悲苦的形象给我们以
整个时代的启示,令人回忆到他的可怜的统治。

　　但画家亦与君王同样地改变了。委拉斯开兹在露天所作的
肖像当以此为嚆矢。数年以前,那个睥睨一世的鲁本斯,以大使
的资格到马德里来住了一年。委拉斯开兹被命去和他做伴,为
他做向导。这段史实似乎并未使委拉斯开兹受到佛兰德斯大师
的艺术影响,但他对于野外肖像的感应,确是从鲁本斯那里得来
的。鲁本斯的腓力二世与五世的骑像即是在这时期,而且是在
委拉斯开兹目前画成的。

　　委拉斯开兹接受了这种方式,可并不改变他固有的态度。
鲁本斯与凡·代克在作品的背景绘上一幅光华灿烂的风景,而
不问这风景与人物的精神关系,因为他们认为这个枝节是无足
重轻的。委拉斯开兹则以对于主题同等的热诚去对付附属的副
物。他的肖像画上的风景是他的本地风光,是他亲眼所看见的
真实的风景。因此,背景在他的作品中即是组成全部和谐的一

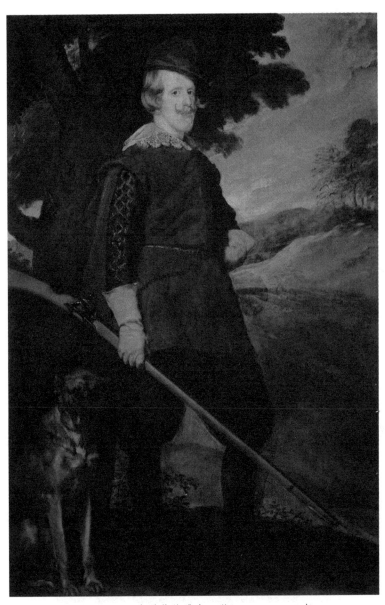

图 16-1 《穿猎装的腓力四世》,1634—1635 年

个因素。

　　他的制作的技巧亦不复应用意大利画家般的深浅相间的阶
段,而是以阔大的手法,简洁确切的笔触来描出西班牙的严峻的
景色。枝节是被忽视了。线条也消失了。但当你离开作品稍远
时,线条融合了,意想不到的枝节如灵迹一般地发现了。从这些
绘画方法所得的结果,便是全画各部都坚实紧凑。

　　1655 年所绘的半身像(图 16-2),表现腓力五十岁时的情
景。颜面的轮廓粗犷了,颇有臃肿之概。同样是失神的目光,同
样是无表情的嘴巴,同样是长长的头发软软地垂在两旁。这是未
老先衰,是智慧与意志同时衰老的神情。服装如僧服般的严肃。

图 16-2 《腓力四世半身像》,1652—1655 年

这时期,委拉斯开兹的手法变得更单纯更有主宰力了。画笔大胆地在布上扫去。须发的枝节,白色的硬领,在这种阔大的画面上好似被遗忘了的东西。画家已经超过他的作品了。

表现王与后祷告的两幅画是委拉斯开兹在短时间内完成的作品。御用教堂内张满着布幕,中间的帷幕揭开着,令人望见一个跪基,上面覆着毯子与褥垫。

小教堂内没有一件木器,没有一张图像,没有耶稣,没有一本书。在这单色的背景上,显现着跪在地下的君主。他穿着黑色的衣服。外套的线条一直垂到地下,使全部的空气益增严重。左手执着帽子,细长瘦削的右手倦怠地依在座垫上。王后手里挟着一本祷文——他们在祷告么? 可是画中没有一根线条,脸上没有一丝皱痕,眼中没有一毫光彩足以证明任何心灵的动作。思念不在祈祷,或竟没有思念。

我们可以把腓力四世的一生各时代的肖像当做生动的历史看,在每一个脸相上,每个皱痕都是忧患的遗迹。但为对于委拉斯开兹的艺术具有更为完全的观念起见,我们当再参看王族中其他人员的画像。

王子卡洛斯(don Baltazar Carlos)是承袭王位的太子,故他的肖像差不多与君王的同样众多。有便服的像,有猎服的像,有军服的像,有骑马的像。但这位太子未满十八岁便夭折了。

在未谈及他穿着行猎的服装的画像,我们先来看一看别的王子们的肖像。例如,在凡·代克画中的查理一世的王室。艺术的氛围与气质真是多么不同! 凡·代克这位天之骄子,把这些王族描绘得如是温文典雅,如是青年美貌。至于委拉斯开兹,他只老老实实照了他眼睛所见的描写下来。

他的青年王子是一个六岁的孩子,双颊丰满,苗壮强健,很

粗俗的一个。虽然艺术家为他描成一个适当的姿势,但他绝不掩藏一个在这个年纪的儿童的局促之态。他并不以为必须要如通常的艺术家般,把这稚埃的王子绘成非常庄严高贵的样子。

他从头到脚穿着一身深褐色的衣服。一条花边的领带便是他全部的装饰物了。这是一个宫廷中日常所见的孩子。衣服色彩的严重冷峻大概是腓力四世宫廷中的习惯,因为好几个王子的服饰都是相类的。例如,腓力的幼弟费尔南德(Fernand)的肖像,表现儿童拿着一支小枪,两旁是两条犬,一条坐着,一条躺着。一切是深褐色的,服装、帽子、狗、树木。连头发也是栗色的,在全部的色调上几乎完全隐晦了。

背景是西班牙的蛮荒的风景。它正与行猎的意义相合。

年轻的亲王在风景上显得非常触目,仿佛在布上前凸的一般,这样,肖像变得格外生动了。在所谓色彩画家中,委拉斯开兹最先懂得色彩的价值是随了在对象与我们的眼目中间的空气的密度而变化的,他首先懂得在一幅画中有多少不同的位置,便有多少种不同的气氛。为了必须要工作得很快,他终于懂得他幼年时下了多少苦功的素描并无一般人所说的那么重要。在宫廷画家这身份上,这个发现特别令人敬佩。

他的画是色彩的交响乐。山石的深灰色是全画的基本色调。草地的青,天空的蓝,泥土的灰白更和这有力的主调协和一致。

我们更可把他的色彩和鲁本斯的做一比较。鲁本斯所用的,老是响亮的音色,有时轻快而温柔,有时严肃而壮烈。委拉斯开兹的色彩没有那么宏伟的回响,但感人较深。在这些任何光辉也没有的冷峻的调子中,没有丝绸的闪耀只有毛织物的不透明的色彩中,竟有同样丰富同样多变的造型性。

普拉多美术馆还有玛丽·安娜王后与玛格丽特公主的画

像。她们都穿着当时的服装,那么可笑,那么夸张:宽大到漫无限度的袍子,小小的头在领口中几乎看不见,颇似瓷制的娃娃。

在公主像中,头发、丝带与扇子的红色统制着一切的色调。但这红色被近旁的细微的灰色减少了颤动力,显得温和了。但少女的面颊、口唇、衣服上的饰物又都是红的,这是一阕红色交响乐。

旁边那幅母后像则是一阕蓝色交响乐。但委拉斯开兹在此不用中色去减弱基本色调的光辉,而是用对照的色调烘托蓝色。在蓝色的衣服上镶着金色的花边。在其他各处,口唇、面颊、头发,又是无数的红色。经过了这样的分析之后,我们便能懂得造成全画的美的要素了。

在西班牙的宫廷习惯上,《宫女群》(一译《宫娥》)一画是一件全然特殊的作品(图16-3)。这是王室日常生活的瞬间的景色,这是一幅小品画,经过了画家的思虑而跻登于正宗的绘画之作。有一天,委拉斯开兹在宫中的画室中为小公主玛格丽特(Marguerite)画像。她只有六岁。和她一起,替她做伴的,有和她厮混惯的一小群人物:两个身材与她相仿的幼女与照顾她的宫女,侏女巴尔巴拉,侏儒贝都斯诺,与睡在地下的一头大犬。背景,王后的使役和女修士在谈话。王与后刚刚走过。他们觉得这幕情景非常可爱,便要求画家把这幕情景作为小公主肖像的背景。

这样便产生了称为《宫女群》的这幅油绘。委拉斯开兹为增加真实性起见,又画上他的画架与他的自画像。王与后在画面上是处于看不见的地位。这么单纯的场合不容许有那么严重的人物同在。但小公主是向着他们展露她的穿装,我们也可在一面悬在底面的镜子中看见他们的形象。委拉斯开兹胸前悬着荣誉十字勋章。传说这十字架是腓力亲手绘上去的,表示他有意

图 16－3 《官女群》，约 1656 年

宠赐画家。

　　这幅画曾引起许多争辩。颇有些批评家认为艺术家过于尊重真实，以致流于琐屑。委拉斯开兹在空隙中把他的木框与后影都画入了，这种方式自不免令人指摘他的画品。但构图虽然是那么自由，仍不失为一幅严密的构图。有一个最重要的人物，是小公主。一切人物都附属于这个中心人物，正如这些人都是

服役于这个小公主一般。尊重姿态与人群的真实性,同时建立成一幅谨严的构图:这不是值得称颂的么?

虽然只有六岁,她已穿起贵妇的服装:宽大的长袍,腰间束着宽大的带子。一个宫女屈着膝把她呈献在王与后前面,令他们鉴赏她的服饰。另一个宫女向后退着,为的要对小公主更仔细地观看。侏儒贝都斯诺蹴着睡在地下的狗,教它在陛下之前退避。

右面是一组较为次要的人物。侏女巴尔巴拉,矮小、丑陋、黝黑、肥胖;她的丑相更衬托出小公主的美貌。

色彩更加强了构图的线索。小公主穿的是光耀全画的白的绸袍。侏女巴尔巴拉穿的是一件裁剪得极坏的深色的袍子。两种颜色互相对照,恰如一丑一美的脸相对照着。宫女们穿着淡灰的衣服,作为中间色。委拉斯开兹,黑色的;女修士,黑色的;侏儒、宫娥、犬,在公主周围形成一个阴影,使公主这中心人物格外显著。这是以色彩来表明构图并形成和谐的途径。

所有的肖像画家,我们可以分作两类。一是自命为揭破对象的心魂而成为绘画上的史家或道德家的。这是法国18世纪的德·拉图尔(de La Tour),他在描绘当时的贵族与富翁时说:"这般人以为我不懂得他们!其实我透入他们内心,把他们整个地带走了。"这是为教皇保罗三世画像的提香。这是描写洛尔的拉丁诗人彼特拉克(Petrarch),或是歌咏贝婀德丽斯的但丁。

另一种肖像画家是以竭尽他们的技能与艺术意识为满足的。他们的心,他们的思想,绝对不干预他们的作品。如果他们的观察是准确的,如果他们的手能够尽情表现他所目击的现象,那么作品定是成功的了。心理的观察是不重要的,这种画家可说是:如何看便如何画。

当著名的霍尔拜因(Hans Holbein,1460—1524)留下那些

肖像杰作时，他并未自命"透入他们内心，把他们整个地带走"，他只居心做一个诚实的画家，务求准确而已。

　　但委拉斯开兹的肖像画所以具有更特殊的性格者，因为它不独予精神以快感，而且使眼目亦觉得愉快。至于造成这双重快感的因素，则是可惊的素描，隐蔽在壮阔的笔触下的无形的素描，宛如藏在屋顶内部的梁木；亦是色彩的和谐，在他全部作品中令人更了解人物及其环境。

第十七讲　普桑

整个 16 世纪与 17 世纪初叶,意大利,尤其是罗马,因了过去的光荣与珍藏杰作之宏富,成为欧洲各国的思想家、文人、画家、雕塑家所心向神往的中心。在法国,拉伯雷到过罗马,蒙丹逆把他的意大利旅行认为生平一件大事,文人孔拉特(Conrart,1603—1675)、诗人圣阿芒(Saint-Amant,1594—1661)都在那里逗留过。

西班牙画家里贝拉(Ribera,1588—1656)在十六岁上,因为要到意大利而没有钱,便自愿当船上的水手以抵应付的旅费。到了那里,他把故国完全忘记了,卜居于拿波里,终老异乡。佛兰德斯画家菲利普·特·尚帕涅(Philippe de Champaigne,1602—1674),法国风景画家洛兰(Claude Lorrain,1600—1682)差不多是一路行乞着到意大利去的。鲁本斯为求艺术上的深造起见,答应在意大利贵族贡扎加(Gonzaga)家中服役十年。被目为法国画派的宗主者的尼古拉·普桑(Nicolas Poussin,1594—1665)对于意大利的热情,亦是足以叙述的。

这是一个北方的青年。他的技艺已经学成,且在别的画家的指导下,他周游法国各地,靠了自己的制作而糊口,他并且是一个严肃的人,很有学问,对于艺术怀有极诚挚的爱情。

有一天,他偶然看见某个收藏家那里有一组拉斐尔名作的

版画,从此他便一心一意想到罗马去,因为他确信罗马是名作荟萃之处。

为筹集这笔川资起见,他接受任何工作,任何工资。既然他在一切事情上都有精密的筹划,他决定要在动身之前,做进一步的技术修迹。他从一个外科医生研究解剖学。他用功看书。终于因用功过度而病倒了。他不得不回家去,这场疾病使他耗废了一年的光阴方才恢复。

痊愈了,他重新动身。在法国境内,他老是拿他的绘画来抵偿他旅店中的宿膳费。后来,他自以为他的积蓄足够做赴意的旅费了,就启程出发。不幸到了翡冷翠,资斧告罄,不得不回来。

然而,三十岁临到了。在这个年纪,他所崇拜的拉斐尔已经产生了千古不朽的杰作。普桑固然成为一个能干的画家,在法国也有些小小的声名,但他的前程究竟尚在渺茫的不可知中:他将怎么办?他始终不放弃他到意大利去的美梦。

他结识了一个著名的意大利诗人,骑士马里诺(Giovanni Batis-ta Marino)。由于他诗中的叙述与描写,普桑对于意大利的热望更加激动了。而这位诗人也为普桑的真情感动了,把他带到了意大利。从此,他如西班牙画家里贝拉一样,把罗马当做他的第二故乡与终老之所。

最初几年的生活是那么艰苦。但这位法国乡人的坚毅果敢,终于战胜了一切。他自己说过:"为了成功,他从未有何疏忽。"在他启程赴意大利之前的作品,我们一件也没有看到。但这罗马的乡土于他仿佛是刺激他的天才使其奋发的区处:他努力工作,他渐渐进步,赢得了一个名字。在这文艺复兴精华荟萃的名城中,一个外国人获得一个名字确非一件容易的事情。他的作品中,一幅题为《圣伊拉斯谟的殉难》(图 17-1)的画居然被列入圣彼得大教堂的一个祭坛中了。

图 17-1　《圣伊拉斯谟的殉难》，1628—1629 年

　　远离着故乡——故乡于他只有少年时代悲惨的回忆——他的心魂沉浸在罗马的气氛中感到非常幸福。他穿得如罗马人一般,他娶一个生长在罗马的法国女子。他在冰丘高岗上买了一所住宅。在这不死之城中,没有机诈,没有倾轧,不像法国那么骚动,对于他的气禀那么适合,对于艺术制作更是相宜。古代的胜迹于他变得那么熟悉,那么亲切,以至他只在他人委托时才肯画基督教的题材。

　　他的荣名渐渐地流传到法国。从遥远的巴黎,有人委托他制作。那时法国还没有自己的画派,国中也还没有相当的人才。法王玛丽·德·梅迪契甚至到安特卫普去请鲁本斯来装饰她的宫殿。朝廷上开始要召普桑回国了。建筑总监以君王的名义向他提出许多美满的条件:他将有一所房子,固定的年俸。煊赫一世的首相黎塞留(Richelieu)也坚持要他回国。法王亲自写信给他。他终于接受了,答应回国。出国时是一个无名小卒,归来时却是宫廷中的首席画家了。但他回来之前也曾长久地踌躇过一番。他把妻子留在罗马,以为后日之计。果然,人们委托他的工作是那么繁重,君王有时是那么专横,那么任性,而他所受到的宠遇又引起他人的猜忌,以致逗留了两年之后他终于重赴罗马,永远不回来了。

　　他在光荣之中又生活了二十三年。他在巴黎所结识的朋友对他永远很忠实。他和他们时常通信。终他的一生,即是马萨林(Mazarin)当了首相,即是路易十四亲政之后,他仍保有首席画家的头衔,他仍享有他的年俸。他的作品按期寄到巴黎。人们不耐烦地等待作品的递到。递到之时,他的朋友们争以先睹为快。在宫廷中,任何艺术的布置都要预先征求他的意见。当法国创设了绘画学院之后,他的作品被采作一切青年画家应当研究的典型。后来,当鲁本斯在法国享有了盛大的声名时,绘画

界产生了所谓古代派与现代派的争辩。古代派奉普桑为宗主，现代派以鲁本斯为对抗。前者称为普桑派，侧重古代艺术造型与素描；后者称为鲁本斯派，崇尚色彩。

普桑的朋友都是当时的知名之士，他们的崇拜普桑，究竟根据艺术上的哪一点呢？这一次，我们应当到卢浮宫中去求解答了。

普桑作品中最知名的当推《阿尔卡迪牧人》一画（图17—2）。

四个人物（其中三个是牧人，手中持有牧杖，衣饰十分简单）群集在田野，远望是一带高山。一个屈膝跪着，试着要辨认旁边坟墓上的题词。墓上，我们看见几句简单的箴言，借着死者的口吻说的，意思是："牧人们，如你们一样，我生长在阿尔卡迪，生长在这生活如是温柔的乡土！如你们一样，我体验过幸福，而如我一样，你们将死亡。"

图17—2 《阿尔卡迪牧人》，1638—1639年

这段题词的含义,立刻使全画显得伟大了。它不啻是这幅画的解释。这种题旨是古代与近代哲学家们所惯于采用的。

这幅画是为路易十四作的,他那时只有十六岁。能不能说普桑在其中含有教诲君王的道德作用?在当时,这种讽喻的习惯是很流行的。

发挥题材的方式是简单的、巧妙的。这四个人物是尘世间有福的人。他们所有的是青春,是健康,是力强,是美貌;他们所住的,是一个为诗人们所颂赞的美妙的地方。在那里,天空永远是蓝的;地上长满着茂盛的青草,是供羊群的食粮。风俗是朴实的,没有丝毫都市的习气,然而,墓铭上说:"你们将如已经死去的一切享受过幸福的人一般死去。"

四个人物各以不同的程度参与这个行动。最老的牧人,跪在地下辨认墓铭,另外一个把它指给一个手倚在他肩上的美貌的少妇看。她低着头,因为这教训尤其是对她而发的。第四个人在此似乎只是一个淡漠的旁观者,而在画面上如人们所说的一般,只是"露露面"的。

在思想的开展与本质,都是纯古典的。年轻的时候,普桑曾画过女神、淫魔、一切异教的神道。但当青春渐渐消失,几年跋涉所尝到的辛苦与艰难使他倾向于严重的思念,他认为艺术的目的应当是极崇高的。他以为除了美的创造是艺术的天然的使命以外,还有使灵魂升华,使它思虑到高超的念头的责任。这是晚年的莱奥纳多·达·芬奇的意念,亦是米开朗琪罗的意念。这是一切伟大的古典派作家的共同理想。他们不能容忍一种只以取悦为务的艺术。

普桑之所以特别获得同时代人的爱好,是因为他的作品永远含有一种高贵的思想之故。没有一个时代比 17 世纪更信仰人类的智慧的了。笛卡儿的学说、高乃依的悲剧都在证明理智

至上、情操从属的时代意识。

　　每当普桑的新作寄到巴黎时，他的朋友必定要为之大为忙碌。他们一面鉴赏它，一面探究它的意义。他们在最微细的部分去寻求艺术家的用意。他们不惜为它做冗长的诠释，即是陷于穿凿附会亦所不顾。18 世纪初，著名的费奈隆（Fénelon）在他的《死者对话》中对于普桑的《埋葬福基翁城》（图 17－3）一画有长篇的描写。他假想普桑在地狱中遇到古希腊画家帕拉修斯（Parrhasius，公元前 5 世纪），普桑向他解释该画的意义。一草一木在其中都有重大的作用。说远处的城市便是雅典，而且为表示他对于古代具有深切的认识起见，他的或方或圆的建筑物都有历史根据。他自命为把希腊共和国的各时代都表显出来了。以后，狄德罗（Diderot）亦曾做过类似的诠注。

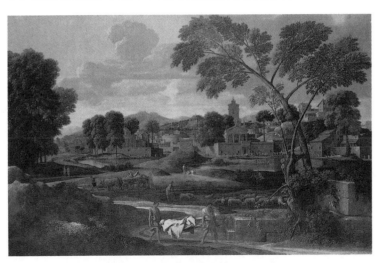

图 17－3　《埋葬福基翁城》，1648 年

　　在今日，这些热情的讨论早已成为过去的陈迹，而我们对于这一类的美也毫无感觉了。现代美学对于一件文学意义过于浓重，艺术家自命为教训者的作品，永远怀着轻蔑的态度。为艺术

而艺术的理论固然不是绝对的真理。含有伟大的思想的美,固亦不失为崇高的艺术。但这种思想的美应当在造型的美的前面懂得隐避,它应当激发造型美而非掩蔽造型美。换言之,思想美与造型美应当是相得益彰而不能喧宾夺主。因此,一切考古学上、历史上、哲学上、心理上的准确对于普桑并不加增他的伟大,因为没有这些,普桑的艺术并没受到何种损失。

他的作品老是一组美丽的线条的和谐的组合。这种艺术得之于文艺复兴期的意大利画家,他们又是得之于古代艺术。试以上述的《阿尔卡迪牧人》为例:两个立着的人的素描,不啻是两个俯伏着的人的线条的延长。四个人分做两组,互相对称着;但四个人却又处于四个不同的位置上。他们的姿态有的是侧影,有的是正面,有的是四分之三的面相。两个立着,两个屈着膝。手臂与腿形成对称的角度。既无富丽的组合,亦无飞扬的衣褶的复杂的曲线。在此只是些简单的组合、对照、呼应,或对峙或相切或依傍的直线。这是古代艺术的单纯严肃的面目。

另外的一个特点是,每个人物,除了在全画中扮演他所应有的角色外,在某种情形中还能成为独立的人像。这是伟大的意大利画家所共有的长处。

前景的女人竟是一个希腊式的美女像,她的直线与下垂衣褶的和谐,使她具有女神般的庄严。胸部的柔和的曲线延长到长袍的衣褶,头发的曲线延长到披肩的皱痕。一切是有条不紊的、典雅的、明白的。一切都经过长久的研究、组合,没有一些枝节是依赖与往神来的偶然的,而由画面虽然显得如是完美,却并无若何推敲雕琢的痕迹。

跪在地下的牧人的素描,也很易归纳成一个简单的骨干。手臂与腿形成两个相对的也是重复的角度。这些线条又归结于背部的强有力的曲线。一个倚在墓旁的牧人,姿态十分优美,而

俯伏着看墓铭的那个更表显青年人的力强、轻捷与动作的婉转自如。

也许人们觉得这种姿势令人想起别的名作,觉得这种把手肱支在膝上,全身倚着牧杖的态度,和长袍与披肩的褶皱,在别处曾经见过,例如希腊的陶瓶与浮雕都有这类图案。不错,我们得承认这种肖似。在普桑的作品中,我们随时发现有古代艺术与意大利16世纪作品的遗迹,因为前者是普桑所研究的,后者是他所赞赏的。但普桑自有受人原恕的理由。在他的时代,什么都被表现完了,艺术家的独特的面目惟有在表现的方法中求之。人们已经绘过、塑过狄安娜与阿波罗,且将永远描绘或塑造狄安娜与阿波罗。造型艺术将永远把人体作为研究对象,而人体的种类是有限的。

这种无意识的回想决不减损普桑的艺术本质,既然这是素描的准确,动作的明白,表情的简单,而这种种又是由于长期的研究所养成的。

依照古艺术习惯,布帛是和肉体的动作形成和谐的。试以披在每个牧人上身的披肩为例,它不但不是随便安放,不但不减损自然的丰度,而且它的或下垂或紧贴或布置如扇形,或用以烘托身体的圆度的各种褶皱,亦如图中一切的枝节一般,具有双重的作用:第一,它们在全部画面上加强了一种画意,它们本身即形成一种和谐;第二,它们又使人体的动作格外显明。

如他的同时代的人一般,普桑对于个人性格并不怀有何种好奇心。他的三个牧人毫无不同的区处足为每个人的特征。他们的身材是相同的,面貌是相同的,体格的轻捷亦是相同的。至多他们在年龄上有所差别。那个女人的侧影不是和我们看见过的多少古雕刻相似么?我们试把波提切利的《东方民族膜拜圣婴》(图17-4)一画作为比较,其中三十余个人物各有特殊的面

貌,在我们的记忆中留下难于遗忘的形象。

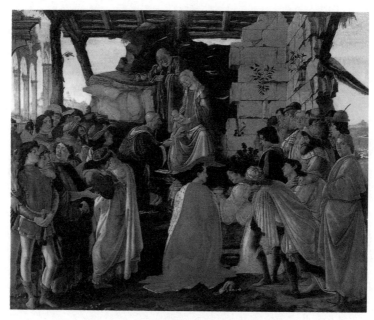

图17—4　《东方民族膜拜圣婴》,1475年

普桑的美是一种严肃的美,是由明显、简洁、单纯、准确组成的美,所以这美亦可称为古典的美。它使鉴赏者获得智的满足,同时获得一种健全的快感。这快感是由于作者解决了作品中的难题,是由于作者具有艺术家的良知,这良知必须在一件作品获得它所能达到的最大的完满时方能满足。

可贵的是普桑所处的时代是巴洛克艺术风靡罗马的时代,是圣彼得大教堂受人赞赏的时代,是卡拉瓦乔(Caravaggio,1573—1610)粗犷的画风盛行的时代,而普桑竟能始终维持着他的爱戴单纯简洁的趣味。这是他对于古代艺术的孜孜不倦的研究有以致之。他虽身处异域,而他的艺术始终是法国风的。他的作品所以每次递到巴黎而受人击节赞叹,益非偶然。当时的

人在帕斯卡(Pascal)、布瓦洛(Boileau)、波舒哀、莫里哀等的文学作品中所求的优点,正和普桑作品中所求的完全相同。他所刻意经营的美,在表面上却显得非常平易。他处处坚守中庸之道。他尊崇理智。

这种艺术观必然要排斥色彩。事实上,他的色彩永远不是美观的,它是没有光彩的,枯索的。既没有热度,亦没有响亮的回声。敷陈色彩的方式亦是严峻的。他的颜色的音符永远缺少和音。

此外,我们在他的作品中也找不到如鲁本斯作品中以巧妙的组合所构成的色彩交响乐。色调的分配固然不是随便的,但它的范围是狭隘的。在上述的《阿尔卡迪牧人》一画中,我们可以把其中的色调随意互易而不会使画面的情调受到影响。

但今日我们所认为的缺陷在当时的鉴赏者心目中却是一个优点。要当时的群众去赞美梅迪契廊中的五光十色的画像还须等待二十年。那时候,人家只知崇拜拉斐尔,古艺术的形象在他们的心目中还很鲜明,他们的教育也是纯粹的人文主义,社会上所流行的是主智的古典主义,他们所以把色彩当做一种艺术上的时髦也是毫不足怪的事。他们在笛卡儿的著作中读到:"色,气,味,和其他一切类此的东西,只是些情操,它们除了在思想的领域中存在以外原无真实的本质。"这些理由已经使他们能够原恕普桑的贫弱的色彩了。

但在历史上,普桑尤其是历史风景画的首创者,而历史风景画却是直迄 19 世纪初叶为止法国人所认识的唯一的风景画。

意大利派画家没有创立纯粹的风景画。翁布里亚派只在他们的作品上描绘几幅地方上的秀丽的景色作为背景。威尼斯派只采用毫无特殊性的装饰画意用以填补画面上的空隙。但不论

他们在这方面有如何独特的成就,他们总把风景视为画面上的一种附属品。米开朗琪罗甚至说:"他们(指佛兰德斯画家)描绘砖石,三合土,草地,树木的阴影、桥梁、河流,再加上些若干人像,便是他们所说的风景画了。这些东西在若干人的眼中是悦目的,但绝对没有理性与艺术。"的确,在西斯廷天顶画与壁画上,米开朗琪罗没有穿插一株树或一根草。那时代,惟有莱奥纳多·达·芬奇一人才懂得风景的美而且著有专书讨论。但他的思想并没有见诸实行。

可是普桑具有风景画家的心灵。他有一种自然的情操。他甚至如大半的风景画家一般有一种对于特殊的自然的情操:他爱罗马郊外的风景。在他旅居意大利的时间,他终日在这南欧古国的风光中徜徉,他曾作过无数的写生稿。他不独感觉得这乡土的幽美,而且他还有怀古的幽情。

普桑是法国北方人。他早年时的两位老师都是佛兰德斯人。在他们那里,他听到关于佛兰德斯派的风景画的叙述。他看到凡·艾克的名作,其中描绘着佛兰德斯美丽的景色。在这北国中,这正是风景画跻于正宗的画品的时代。

因此,风景在普桑的画幅中所占的地位如在凡·艾克画中的一般,全非附属品的地位。不像别的意大利画家一般,我们可以把他们作品中的景色随意更易;普桑画幅中的花草木石都有特殊的配合,无可更变的。

例如上述的《阿尔卡迪牧人》,坟墓的水平线美妙地切断了牧人群的直线,增加了全画的严重性;而这正与此画的精神相符。右方的丛树使全画获得一种支撑,并更表显中心人物——女子——的重要性。远处的梅娜山峰又是标明阿尔卡迪地方情景的必要的枝节。

此外,这风景使这幕景象所能感应观众的情调愈益强烈。

它造成一种平和宁静的牧歌式的诗的氛围。土地是贫瘠的。我们在远处看不到收获的农产物或城市,只有梅娜峰在蔚蓝的天际矗峙着。但清朗的天空,只飘浮着几片白云;这是何等恬静的境界啊! 在这碧绿的平原上,远离着人世的扰攘,又是何等美满的生活!

　　一个现代的艺术家,在这种制作中定会把照相来参考吧,或竟旅行去作实地观察吧! 普桑的风景却并无这种根据,它是依据了画面的场合而组成的。在那时,不论在绘画上或在戏剧上,地方色彩都是无关重要的。人们并不求真,只求近似。

　　我们更以卢浮宫中的普桑其他的作品为例:如在《杰里科之盲人》(图 17—5)一画中,所谓杰里科(Jéricho)的郊野者,全不是叙利亚的景色,而是意大利的风光,画中房屋亦是意大利式的。又如《水中逃生的摩西》(图 17—6)一画,亦不见有埃及的风景。普桑只在丛树中安插一座金字塔。而《圣家庭》所处的环境亦即是一座意大利屋舍,周围是意大利的原野。

　　但我们能不能就据此而断言这些风景都是出之于艺人的想象? 绝对不能。普桑一生未尝舍弃素描研究:一草一木之微,只要使他感到兴趣,他不独以当时当地勾勒一幅速写为足,而且要带回去做一个更深长的研究。因此,他的风景确是他所目击过的真实形象,只是就每幅画的需要而加以组织罢了。所谓每幅画的需要者,即或者是唤引某种情操,或者是加增某种景色的秀美。这种方法且亦是大部分风景画家所采用的方法。然而他并没受着某种古代景色或意大利景色的回忆的拘束,故他的风景仍不失清新潇洒的风度。

　　可是如《阿尔卡迪牧人》《圣家庭》中的风景,并非一般所谓的历史的风景画。这还不过是预备工作。

　　在本书中已经屡次提及,在文艺复兴及古代艺术的承继人

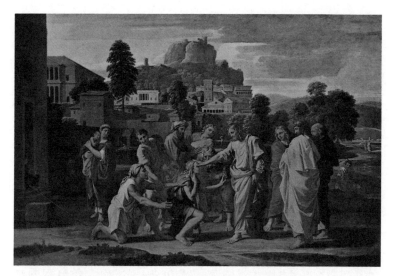

图 17—5　《杰里科之盲人》，约 1665 年

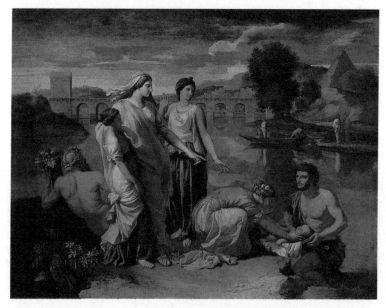

图 17—6　《水中逃生的摩西》，1638 年

心目中,惟有"人"才是真正的艺术对象。再现自然的"风景"不
是一种高贵的画品。故在风景画中必须穿插人物以补足风景画
所缺少的高贵性。于是,历史的风景便成为一种奇特的折中画
品,用若干历史的或传统中的人物的穿插以抬高风景画的品格。
在这类画中,"人"固然可以成为一个角色,具有某种作用,但绝
非是重要角色重要作用。

可以作为历史风景画的例证的,有普桑的《第欧根尼掷去他
的食钵》(图 17－7)一画。这个题材是叙述古希腊犬儒派哲学
家第欧根尼(Diogéne)的故事。一天,他看见一个儿童在溪旁以
手掬水而饮。而他的习惯则是以食钵盛水而饮。他觉得这是一
个教训,于是就把食钵丢弃了。

第一,这幅作品有一重大缺点,即是必须要经过解释以后人
们才能懂得画中的意思。第欧根尼毫无足以令人辨识的特征,
于是故事变得十分暗晦。而且这些人物也只是用来烘托风景,
而非寄托这件作品主要价值的对象。这对象倒是用做背景的风
景。前景的大片的草地,蒂勃河之一角,远处的明朗的天空:都
是那时代法国画家所未曾感兴趣的事物;而其细腻的笔触,透明
的气韵,直可比之于 19 世纪大家柯罗(Corot)的杰作。

然而,普桑对于自然的态度,却并非是天真的、无邪的,而是
主智的、古典的。他安排自然,支配自然,有如支配他的牧人群
一般。支配的方法亦是非常审慎、周详、谨严的。

他所注重的,首先是深度,安插在图中两旁的事物都以获得
深度为标准。他排列各幕景色宛如舞台上的布景。第一景是灌
木,接着在左面是丛树,在右面是掷钵的一幕,是岩石,是别墅,
而在丛林中透露出天顶。这些画意使观众的目光为之逐步停
驻,分出疆域,换言之是感觉到画中的节奏及其明显的性格。

画中的每个画者形成一幅画中之画,而每幅画中之幅都是

图 17—7　《第欧根尼掷去他的食钵》，1648 年

以谨严明晰的手法画成的，故毫无隐晦之弊。

这种构图法从此成为一种规律，有如文学上的三一律那样。17—18 两世纪中，这规律始终为风景画家所遵从。

还有其他的规律呢。一株树必须具有一张单独的树叶的形式。在左侧的橡树确似一张孤零的橡树叶。前景的树枝，其形式亦与树叶无异。

在前景的事物，不论是树木或岩石，必须以极准确的手法描绘，所谓纤微毕现，因为这些事物离观众的目光最近。因此，这纤微毕现的程度当随景之远近而增减，这又是加强节奏的一法。例如在最后的一景中，只有一片丛林的概象，以表示在那里有一片林子而已。

可是普桑的风景画毕竟缺少某种东西。为何这种画不能感动我们呢？在他的罗马景色之前，为何我们感不到如在维吉尔、拉马丁作品中所感到的颤动的情绪？这是色彩的过失，尤其是

缺少一般浪漫派作家所用以装点自然的情操。我们叹赏普桑，我们也知道所以叹赏他的理由，但我们的精神固然知道解释而证实，我们的心可永远不感动。

　　这现象是因为现代人士所要求于普桑的，是在普桑的时代的人所从未想象到的。自浪漫主义风行以后，人类的精神要求完全改变了，而这种新要求从此便替代了 17—18 世纪的标准。

　　实在，普桑的艺术具有全部古典艺术的性格。他在古代的异教与基督教文化汲取题材与模型。他还没有想到色彩。他只认素描为造成艺术高贵性的要素。构图亦是极端严谨，任何微末之处都经过了长久的考虑方才下笔。这种艺术是饱和着思想，因为惟有在思想中方才见得人类的伟大。这不是古典主义的主要精神么？

第十八讲　格勒兹与狄德罗

　　古典主义的风尚，到了 18 世纪中叶渐渐遭受到种种反动。大家不复以体验一幕悲剧的崇高情操为满足，而更需求内心的激动。他们感到理智之枯索，中庸之平板，他们要在艺术品前尽情地享受悲哀的或欢乐的情绪。

　　这可不是一时的习尚，而是时代意识转换的标识。17—18世纪的哲学把人类的智慧分析得过于精细，把人类的理智发展到近于神经过敏的地步，以至于人类思想自然而然地趋向怀疑主义的途径。智慧发展到顶点的时候，足以调节智慧的本能，共同感觉与心的直觉都丧失了效用。所谓怀疑主义，所谓自由思想便是这种情态所产生的后果。思想上的放浪更引起了行为上风化上的放浪。18 世纪，在欧洲，尤其在法国，是有名的一个颓废堕落的世纪。伏尔泰的尖利的讥讽与丰特内勒（Fontenelle）的锐敏的观察即是映现这个世纪真面目的最好的镜子。

　　大众对着日趋崩溃的贵族阶级已不胜憎恶，而过于发达的主智论也令人厌倦，人们只深切地希求脱离沙龙，脱离都市，不再要吟味灵智的谈话与矫揉造作的礼仪。大家想到田野去和乡人接触，吸收些清新质朴的空气，以休养这过于紧张的神经。即是达官贵人，亦有从凡尔赛宫出来，穿着便服去巡视他们的食邑，王公卿相的女儿也学奏提琴，为的要和乡人共舞。盛极一时

的特里阿农(Trianon)乡村节庆即是领袖阶级姿意纵情的例证。

　　整个文学宗派也适应着这种健全的、自然的、小康的感情需求而诞生了。卢梭及其信徒贝尔纳丹·特·圣皮埃尔(Bernardin de Saint-Pierre)尽情歌咏自然,唱起皈依自然的颂曲。多少在今日已被遗忘了的小作家在那时是极通俗地受着群众的欢迎。

　　具体地说,这样一个社会所求于艺术品的是什么呢？这个问题将由当时最隽永的一个作家,艺术批评的倡始者,狄德罗来解答。他并非艺术家。他从未拿过画笔。他关于艺术方面的智识,是从和艺人们与他的朋友哲学家格林(Grimm)的谈话中得来的。他所辩护的只是大众的趣味。

　　《画论》与 1761、1765、1767、1769 四部《沙龙论》集,是总汇他的艺术思想的集子。

　　狄德罗(Diderot, 1713—1784)所求于一件艺术品的,首先是动人,动人的可不是一种特殊的情绪,如世之所谓艺术情绪,而是一般人的共同情绪,有如我们在可怜的景物前面,或看到戏院里演到悲怆的一幕,或是读到一个巧妙的小说家述及可歌可泣的故事时所感到的情绪。这是狄德罗永远坚持着的中心思想。这亦是他的艺术批评的水准。他曾说:"感动我,使我惊讶,令我战栗、哭泣、哀怆,以后你再来娱悦我的眼目,如果你能够……"他又言:"我敢向最大胆的艺术家建议,要能使人震惊,如报纸上记载英国的骇人听闻的故事一般令人惊诧。而且你如果不能如报纸一般地感动我,那么,你的调色弄笔究有何用呢?"(见《画论》)由此可见狄德罗所求的只有情绪,而且是最剧烈的最通俗的情绪。

　　但他还要这种情绪与道德不冲突。他不相信艺术的领域不容道德侵入的说法。所谓"为艺术而艺术"于他不啻是异端

邪说。

他相信有一种为害的艺术,他说:"在一张画或一座像与一个无邪的心的堕落之间,其利害之孰轻孰重,固不待言喻。……不说艺术对于民族风化的影响,即以它对于个人道德的影响而言,已是不可估计。"(见 1767 年《沙龙论》)

这种思想且更进一步而要求艺术应当辅助道德之不足。实在说来,凡是对于一件艺术品首先要求它是"美"的人们,并不对它有何别的需求。"美"已经是崇高的,足够的了。美感所引起我们的情绪,无疑地是健全的,无功利观念的,宽宏的,能够感应高贵的情操与崇高的思想的。但前人们只要求艺术品以一种怜悯的或轻蔑的共通情绪时,那必然要把艺术品变成道德的忠仆。"使德性显得可爱,使罪恶显得可怕,使可笑显得难堪:这才着一切执笔为文,调色作画,捏泥塑像的善良之士的心愿。"(见《画论》)"……你应当颂赞美丽的、伟大的行为,指斥恬不知耻的罪过,贬罚暴君,训责恶徒。描写残忍的行为令人为之义愤填胸,描写壮烈的牺牲令人低回慨叹……你的人物是无声的,但于我不啻是启示一切的神灵……"(见《画论》)

他的《画论》中的这种论调,且亦见之于他的《戏剧艺术论》,见之于卢梭的《致阿朗贝论剧书》,见之于伏尔泰的《悲剧集序文》。这种以艺术服役道德的思想,从没有比在 18 世纪,当布歇(Boucher)与弗拉戈纳尔(Fragonard)画着最放浪的作品的时代表现得更鲜明更彻底的了。

在经营着这种令人下泪的道德色彩浓重的艺术时,那种在线条、色彩、光暗与构图中蕴蓄着"美"的纯粹艺术又将变得如何呢?狄德罗直接地把它隶属于唤引强烈情绪的思念中:"……一切构图,当它具有所应具有的一切情绪时,它必然是相当地美了。"(《画论》)17 世纪时,明晰显得是足以形成"美"的条件,18

世纪时,"心"突然起了反抗而昌言最美的作品是感人最甚的作品了。

如果说是狄德罗定下这种艺术的公式,那么当以格勒兹为实行者了。

1755 年,格勒兹(Greuze,1725—1805)三十岁。这是大艺术家天才怒放的年龄。格勒兹满怀踌躇着他的成功来得如是迟缓,他决心和官家艺术与传统决绝了。他制作了一张题材颇为奇特的画:《一个家长向儿童们读〈圣经〉》(图 18-1)。图中画着整个家庭,母亲、孩子、犬,围绕着在谈《圣经》的老父。全景笼罩着一股亲切淳厚的气氛。那时代距卢梭发表中选第雄学院论文刚好六年,那年上卢梭又发表他的《民约论》。这是一个崭新的世界慢慢地开展的时代。

一个富有而知名的鉴赏家到画室去,看见了这幅画,买了去,在他私邸中开了一个展览会。群众都去参观,那张画的声名于焉大盛。大家被它感动得下泪。

同年,格勒兹获得画院学员的头衔,从此他有资格出品于官家沙龙了。他的声名大有与日俱增之势。一个慷慨的艺术爱好者助了他一笔川资,他便到罗马去勾留了若干时。他在那里并不有何感兴,工作亦不见努力。回来之后,他仍从事于当年使他成名的画品。他除了家庭琐事与家庭戏剧以外几乎什么也不画了。作品中如《疯瘫的父亲》《受罚的儿子》《极受爱戴的母亲》《君王们的糖果》《祖母》《夫妇的和平》《岳母》……荣名老是有增无减。格勒兹变成公认的道德画家了。在 1765 年沙龙论文中,狄德罗大书特书:"这是美,至美,至高,是一切的一切!"1761年,看到了《乡村新妇》(图 18-2)一画之后,狄德罗喊道:"啊!我终于看到了我们的朋友格勒兹的作品了,可不是容易的事,群众老是拥挤在作品前面。题材是美妙的,而看到这画时又感到

图 18—1 《一个家长向儿童读圣经》，1775 年

图 18—2 《乡村新妇》，1761 年

一种温柔的情绪!"他甚至把这张画连篇累牍地加以叙述,赞美它最微细的部分的选择。至于素描与色彩,他却一字不提。构图也讲得不多。他在提及"十二个人像联系得非常妥恰"之时,立刻换过口气来说他"瞧不起这些条件"。然而,他又附加着说:"如果这些条件在一幅画中偶然会合而不是画家有心构造的,并且不需要任何别的牺牲,那么,他认为还可满意。"这种批评固然不足为训,因为他的见解欠周密;但于此可见他的主张如何坚决。

1765 年沙龙论文中,狄德罗狂热地描写两幅巨画,一是《父亲的诅咒》(图 18—3),二是《受罚的儿子》(图 18—4)。它们的确能予人以全盛时代的狄德罗的准确的观念。

两幅画所发生的场合都是在一个乡人的家庭里。在《父亲的诅咒》中,父亲与儿子中间正经过了一番剧烈的口角。椅子仰翻在地下,到处是凌乱的景象。父亲向前张开着臂膀,满面怒容,口里说着诅咒的话;另一方面,儿子在高傲与轻蔑的姿势中转身出走。这幕家庭争执的焦点却在另一个神秘的人物身上。那是一个倚在门侧的兵士,专事诱致青年去从军的头目。儿子一定为甘言所惑,签了什么契约,回来请求父亲答应他动身。

在父与子的周围,格勒兹安插着整个家庭中的人物:母亲流着泪试着要拦阻儿子,手指着父亲,表示他已年老的意思;一个姊妹拉着正在诅咒的老父的手臂,一个小孩子拽着他长兄的衣裾,另一个姊妹,合着手苦求他不要走。那士兵,神色不动地,手穿在袋里,唇边浮着微笑,静静地观察这种他所常见的戏剧。

在《受罚的儿子》中,父亲病已垂危。他受不了儿子远离的苦痛。他的身体,在被单下面,已如尸身般的僵硬。眼睛紧闭着。他的女儿们在他床前,执着他的手。一个在老父脸上窥测病势的增进,另一个绝望地哭泣。一个小儿子跪在凳前,凳上放

图 18—3 《父亲的诅咒》,约 1777 年

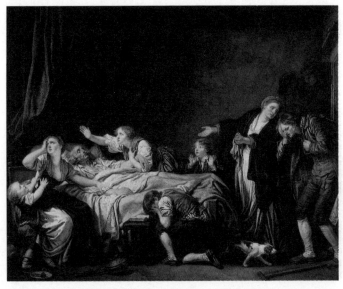

图 18—4 《受罚的儿子》,1778 年

着一本打开着的书。他是担任诵读临终祷文的。同时，那忘恩负义的儿子归来了，可是还成什么样儿啊！"……他失掉了他的腿：折了一臂！"而母亲把父亲指示给儿子看，告诉他这是他的行为的结果：致父亲于死地的便是他！没有一个人正眼看他，甚至小孩子们都不睬他。

在这两张画上，格勒兹似乎对我们说：

> 孩子们，永远不要离弃你们的父母！你们应该为他们暮年时代的倚靠，好似他们曾为你们童年时的倚靠一样。如果你忘记了对于他们的责任，他们将痛苦而死，而你亦将因了后悔而心碎。

凡是愿望强烈的情绪的人们在此大可满足了。在这种画幅上，只有嚎啕哭泣、绝望诅咒的人物。大家的口，或因忿怒，或因怜悯，或因祈求而拘挛着，手臂的伸张或屈曲，分别表示着绝望或悲哀；眼睛或仰望着天，或俯视着地，眼中充满着狂怒的火焰。没有一个镇静的或淡漠的人。即是动物也参与着主人们的情感。这是戏剧。这并非是线条与姿态永远很美的悲剧，而是人人共有的情欲，既不雄辩，亦不典雅，这是通俗剧，是狄德罗所热烈想望的。

格勒兹为他的庞大无已的声名所陶醉了。那么用功，又是那么爱虚荣，他梦想着伟大的讽喻的题材。同时的画家贺加斯（Hoganth），制作着与讽刺小说全无二致的绘画。格勒兹也画着或梦想着足为日常道德条款做插图的作品。他如写小说一般地作画。《巴齐尔与蒂鲍》（又名《好教育与坏教育》），是包含二十张画的巨制，二十张画是如小说的章回般连续的。他又和三个镌版家合作，把这一大组作品镌版复印，"以广流传"。他另外印了一封通告式的信给全法国的教士，劝他们购买作为道德宣传品。

他很早便停止出品于沙龙。他怀恨学院派的画家不理会他的作品。他只在自己家里陈列作品，而声名依然日盛一日。文人、艺术家、达官、贵人、大僧侣，只要到巴黎来，总要到他画室里去一次，好似前世纪的人们之于鲁本斯一样。奥地利王游历巴黎时也去访问他，委托他制作，过后他送来四千金币和一个男爵的勋位。

并且他还自己称颂自己的作品，夸张自己的荣名。他常常会和到画室里参观的客人说：

喔！先生，且来看一幅连我自己也为之出惊的画！我不懂一个人如何能产生这样的作品？

然而后人的评价还是站在学院派一面。在今日，格勒兹的作品，至少我们在本文里所讲的几件，已不复如何感动我们，令人"出惊"了。

这是因为美的情操是一种十分嫉妒的情操。只要一幅画自命为在观众心中激引起并非属于美学范围的情操时，美的情操便被掩蔽了，因此是减弱了。这差不多是律令。

在这条律令之外，还有一条更普通的律令。每种艺术，无论是绘画或雕刻，音乐或诗歌，都自有其特殊的领域与方法，它要摆脱它的领域与方法，总不会有何良好的结果。各种艺术可以互助，可以合作，但不能互相从属。如果有人想把一座雕像塑造得如绘画一般柔和、一般自由，那么，这雕像一定是失败的了。

格勒兹的画品所要希求的情调，倒是戏剧与小说的范围内事，因此他的绘画是失败了。

第十九讲　雷诺兹与庚斯勃罗

　　雷诺兹（Reynolds）生于 1723 年，死于 1792 年；庚斯勃罗（Gainsborough）生于 1727 年，死于 1788 年；这是英国 18 世纪两个同时代的画家，亦是奠定英国画派基业的两位大师。

　　虽然庚斯勃罗留下不少风景制作，虽然雷诺兹曾从事于历史画宗教画，但他们的不朽之作，同是肖像画，他们是英国最大的肖像画家。

　　他们生活于同一时代，生活于同一社会，交往同样的伦敦人士。他们的主顾亦是相同的：我们可以在两人的作品中发现同一人物的肖像，例如，罗宾逊夫人、西登斯夫人、英王乔治三世、英后夏洛特、德文郡公爵夫人等等。而且两人的作品竟那么相似，除了各人特殊的工作方法之外，只有细微的差别，而这差别还得要细心的观众方能辨认出来。

　　两人心底里互相怀着极深的敬意。他们暮年的故事是非常动人的。嫉妒与误解差不多把两人离间了一生。当庚斯勃罗在垂暮之年感到末日将临的时光，他写信给雷诺兹请他去鉴赏他的最后之作。那是一封何等真挚何等热烈的信啊！他向雷诺兹诀别，约他在画家的天国相会："因为我们会到天国去的，凡·代克必然佑助我们。"是啊，凡·代克是他们两人共同低回钦仰的宗师，在这封信中提及这名字更令人感到这始终如一的画人的

谦恭与虔诚。

雷诺兹方面,则在数月之后,在王家画院中向庚斯勃罗做了一次颂扬备至的演说,尤其把庚氏的作品做了一个深切恰当的分析。

因此说他们的艺术生涯是一致的,他们的动向是相仿的,他们的差别是细微的话是真确的。然而我们在这一讲中所要研究的,正是这极微细的差别,因为这差别是两种不同的精神,两种不同的工作方法,两种不同的视觉与感觉的后果。固然,即在这些不同的地方,我们也能觅得若干共通性格。这一种研究的兴味将越出艺术史范围,因为它亦能适用于文学史。

两人都是出身于小康之家:雷诺兹是牧师的儿子;庚斯勃罗是布商的儿子。读书与研究是牧师的家风;但庚斯勃罗的母亲则是一个艺术家。这家庭环境的不同便是两个心灵的不同的趋向的起点。

不必说两人自幼即爱作画。一天窃贼越入庚斯勃罗的家园,小艺术家却在墙头看得真切,他把其中一个窃贼的面貌画了一幅速写,报官时以画为凭,案子很快地破了。

这张饶有意味的速写并没遗失,后来,庚氏把它画入一幅描写窃贼的画中。人们把它悬挂在园中,正好在当时窃贼所站的地方。据说路人竟辨不出真伪而当它是一个真人。这件作品现藏伊普斯威奇(Ipswich)美术馆。

当庚斯勃罗的幼年有神童之称时,雷诺兹刚埋头于研究工作。八岁,他已开始攻读耶稣会教士所著的有名的《画论》,和理查德森的画理。

这时代,两种不同的气禀已经表露了。庚斯勃罗醉心制作,而雷诺兹深究画理。两人一生便是这样。一个在作画之余,还著书立说,他的演辞是英国闻名的,他的文章在今日还有读者;

而另一个则纯粹是画家,拙于辞令,穷于文藻,几乎连他自己的绘画原则与规律都表达不出。

十八岁,雷诺兹从了一个凡·代克的徒孙赫德森为师。二十岁,他和老师龃龉而分离了。

同年,庚斯勃罗十四岁,进入一个名叫格拉夫洛特的法国镂版家工作室中,不多几时也因意见不合而走了。以后他又从一个没有多大声名的历史画家为师。和雷诺兹一样,他在十八岁上回归英国。

此刻,两个画家的技艺完成了,只待到社会上去显露身手了。

在辗转学艺的时期内,雷诺兹的父亲去世了。一家迁住到普利茅斯去,他很快地成为一个知名的画家。因为世交颇广,他获得不少有力的保护人,帮助他征服环境,资助他到意大利游历。这青年艺人的面目愈加显露了:这是一个世家子弟,艺术的根基已经很厚,一般学问也有很深的修积。他爱谈论思想问题,这是艺术家所少有的趣味。优越的环境使他获得当时的艺术家想望而难逢的机会——意大利旅行。还有比他的前程更美满的么?

庚斯勃罗则如何?他也回到自己的家中。他一天到晚在田野中奔驰,专心描绘落日、丛林、海滨、岩石的景色,而并不画什么肖像,并不结识什么名人。

在周游英国内地时,他遇到了一个青年女郎,只有十七岁,清新娇艳,有如出水芙蓉,名叫玛格丽特,他娶了她。碰巧——好似传奇一般——他的新妇是一个亲王的堂姊妹,而这亲王赠给她岁入二千金镑的食资。自以为富有了,他迁居到郡府的首邑伊普斯威奇。

他的面目亦和雷诺兹的一样表显明白了。雷氏的生活中,

一切都有方法,都有秩序;庚氏的生活中则充满了任性、荒诞与诗意。

雷诺兹一到意大利便开始工作。他决意要发掘意大利大家的秘密。他随时随地写着旅行日记,罗马与翡冷翠在其中没有占据多少篇幅,而对于威尼斯画派却有长篇的论述。因为威尼斯派是色彩画派,而雷诺兹亦感到色彩比素描更富兴趣。每次见到一幅画,每次逢到特异的征象,立刻他归纳成一个公式、一条规律。在他的日记中,我们可以找到不少例子。

在威尼斯,看到了《圣马可的遗体》一画之后,他除了详详细细记载画的构图之外,又写道:

规律:画建筑物时,画好了蓝色的底子之后,如果要使它发光,必得要在白色中渗入多量的油。

看过了提香的《寺院献礼》,他又写着:

规律:在淡色的底子上画一个明快的脸容,加上深色的头发,和强烈的调子,必然能获得美妙的结果。

犹有甚者,他看到了一幅画,随即想起他如何能利用它的特点以制作自己的东西:

在圣马可寺中的披着白布的基督像,大可移用于基督对布鲁图斯(Brutus)显灵的一幕中。上半身可以湮没在阴影中,好似圣葛莱哥阿寺中的修士一般。

一个画家如一个家中的主妇收集烹饪法一般地搜罗绘画法,是很危险的举动。读了他的日记,我们便能懂得若干画家认为到意大利去旅行对于一个青年艺人是致命伤的话并非过言了。如此机械的思想岂非要令人更爱天真淳朴的初期画家么?

雷诺兹且不以做这种札记工夫为足,他还临摹不少名作。但在此,依旧流露出他的实用思想。他所临摹的只是于他可以

成为有用的作品，凡是富有共同性的他一概不理会。

三年之后，他回到英国，那时他真是把意大利诸大家所能给予他的精华全部吸收了，他没有浪费光阴，真所谓"不虚此行"。

然而，在另一方面，意大利画家对于他的影响亦是既深且厚。他回到英国时，心目中只有意大利名作的憧憬，为了不能跟从他们所走的路，为了他同时代的人物所要求的艺术全然异趣而感到痛苦。1790年，当他告退王家画院院长的职位时，他向同僚们做一次临别的演说，他在提及米开朗琪罗时，有言："我自己所走的路完全是异样的；我的才具，我的国人的趣味，逼我走着与米开朗琪罗不同的路。然而，如果我可以重新生活一次，重新创造我的前程，那么我定要追踪这位巨人的遗迹了。只要能触及他的外表，只要能达到他的造就的万一，我即将认为莫大的光荣，足以补偿我一切的野心了。"

他回国是在1753年，三十岁——是鲁本斯从意大利回到安特卫普的年纪——有了保护人，有了声名，完成了对于一个艺术家最完美的教育。

庚斯勃罗则自1748年起隐居于故乡，伊普斯威奇郡中的一个小城。数十年如一日，他不息地工作，他为人画像，为自己画风景。但他的名声只流传于狭小的朋友群中。

至于雷诺兹，功名几乎在他回国之后接踵而来，而且他亦如长袖善舞的商人们去追求，去发掘。他的老师赫德森那时还是一个时髦的肖像画家。雷诺兹看透这点，故他为招揽主顾起见，最初所订的润例非常低廉。他是一个伶俐的画家，他的艺术的高妙与定价的低廉吸引了不少人士。等到大局已定，他便增高他的润例。他的画像，每幅值价总在一百或二百金币左右。他住在伦敦最华贵的区域内。如他的宗师凡·代克一般，他过着

豪华的生活。他雇用助手，一切次要的工作，他不复亲自动手了。

如凡·代克，亦如鲁本斯，他的画室同时是一个时髦的沙龙。文人、政治家、名优，一切稍有声誉之士都和他往来。他在报纸上发表文章。他的交游，他的学识，使他被任命为英国皇家学会会长。1760 年，他组织了英国艺术家协会，每两年举行展览会一次，如巴黎一样。1768 年，他创办国家画院，为官家教授艺术的机关。他的被任命为院长几乎是群众一致的要求。而且他任事热心，自 1769 年始，每年给奖的时候，他照例有一次演说，这演说真可说是最好的教学，思想高卓宽大，他的思想随了年龄的增长，愈为成熟，见解也愈为透彻。

因此，他是当时的大师，是艺术界的领袖。他主持艺术教育，主办展览会。1769 年，英王褒赐爵士。1784 年，他成为英国宫廷中的首席画家。各外国学士会相与致赠名位。凯瑟琳二世委他作画。

1792 年他逝世之后，遗骸陈列于王家画院，葬于圣保罗大教堂。伦敦市长以下各长官皆往执绋。王公卿相，达官贵人，争往吊奠：真所谓生荣死哀，最美的生涯了。

庚斯勃罗自 1748 年始老是徜徉于山巅水涯，他向大自然去追求雷诺兹向意大利派画家所求的艺术泉源。1760 年，他又迁徙到巴斯居住。那是一个有名的水城，为贵族阶级避暑之地。在此，他很快地成为知名的画家，每幅肖像的代价从五十金币升到一百金币。主顾来得那么众多，以致他不得不如雷诺兹一般住起华贵的宅第。但他虽然因为生意旺盛而过着奢华的生活，声名与光荣却永远不能诱惑他，自始至终他是一个最纯粹最彻底的艺术家。雷诺兹便不然了，他有不少草率从事的作品，虽然喧传一时，不久即被遗忘了。

庚斯勃罗逃避社会,不管社会如何追逐他。他甚至说他将在门口放上一尊大炮以挡驾他的主顾。他只在他自己高兴的时间内工作,而且他只画他所欢喜的人。当他在路上遇到一个面目可喜的行人时,他便要求他让他作肖像。如果这被画的人要求,他可以把肖像送给他以示感谢。当他突然兴发的时光,他可以好几天躲在田野里赏览美丽的风景,或者到邻近的古堡里去浏览内部所藏的名作,尤其是他钦仰的凡·代克。

疲乏了,他向音乐寻求陶醉;这是他除了绘画以外最大的嗜好。他并非是演奏家,一种乐器也不懂,但音乐使他失去自主力,使他忘形,感到无穷的快慰。他先是醉心小提琴,继而是七弦琴。他的热情且不是柏拉图式的,因为他购买高价的乐器。七弦琴之后,他又爱牧笛,又爱竖琴,又爱一种他在凡·代克某幅画中见到的古琴。他住居伦敦时,结识了一个著名的牧笛演奏家,引为知己,而且为表示他对于牧笛的爱好起见,他甚至把女儿许配给他。据这位爱婿的述说,他们在画室中曾消磨了多少幽美的良夜;庚斯勃罗夫人并讲起有一次因为大家都为了音乐出神,以至窃贼把内室的东西偷空了还不觉察。

这是真正的艺术家生涯,整个地为着艺术的享乐,可毫无一般艺人的放浪形骸的事迹。这样一种饱和着诗情梦意、幻想荒诞的色彩的生活,和雷诺兹的有规则的生活(有如一条美丽的渐次向上的直线一般)比较起来真有多少差别啊!

但庚斯勃罗的声名不曾超越他的省界。1761 年时,他送了一张肖像到国家展览会去,使大家都为之出惊。1763 年,他又送了两幅风景去出品,但风景画的时代还未来临。他死后,人们在他画室中发现藏有百余幅的风景;这是他自己最爱的作品,可没有买主。

虽然如此,两次出品已使他在展览会中获占第一流的位置,

贵人们潮涌而至,请求他画像,其盛况正不下于雷诺兹。

1780 年,眼见他的基业已经稳固,他迁居伦敦,继续度着他的豪华生活。1784 年,他为了出品的画所陈列的位置问题,和画院方面闹翻了。他退出了展览会。在那时候,要雷诺兹与庚斯勃罗之间没有嫉妒之见存在是很难的了。我们不知错在哪方面,也许两人都没有过失。即使错在庚斯勃罗,那也因了他暮年时宽宏的举动而补赎了。那么高贵的句子将永远挂在艺术家们的唇边:"我们都要到天国去,凡·代克必将佑护我们。"他死于1788 年,遗言要求葬在故乡,在他童年好友、画家柯尔比(Kirby)墓旁。直到最后,他的细致的艺术家心灵永远完满无缺。

是这样的两个人物。

第一个,雷诺兹,受过完全的教育,领受过名师的指导。他的研究是有系统的,科学化的。艺术传统,不论是拉斐尔或提香,经过了他的头脑便归纳成定律了。

第二个,庚斯勃罗,一生没有离开过英国。除了凡·代克之后,他只认识了当时英国的几个二流作家。他第一次出品于国家沙龙时使大家出惊,为的是这个名字从未见过,而作品确是不经见的杰构。

雷诺兹在他非常特殊的艺术天禀上更加上渊博精深的一般智识。这是一个意识清明的画家。他所制作的,都曾经过良久的思虑。因为他愿如此故如此。我们可以说没有一笔没有一种色调他不能说出所以然。

庚斯勃罗则全无这种明辨的头脑。他是一个直觉的诗人。一个不相识的可是熟悉的妖魔抓住他的手,支配他的笔,可从没说出理由。而因为庚斯勃罗不是一个哲学家,只以眼睛与心去鉴赏美丽的色彩、美丽的形象、富有表情的脸相,故他亦从不根

究这妖魔。

雷诺兹爵士,有一天在画院院长座上发言,说:"要在一幅画中获得美满的效果,光的部分当永远敷用热色,黄、红或带黄色的白;反之,蓝、灰、绿,永不能当做光明。它们只能用以烘托热色,惟有在这烘托的作用上方能用到冷色。"这是雷诺兹自以为在威尼斯派中所发现的秘密。他的旅行日记中好几处都提到这点。但庚斯勃罗的小妖魔,并不尊重官方人物的名言,提出强有力的反证。这妖魔感应他的画家作了一幅《蓝色孩子》(今译《蓝衣少年》)(图 19-1),一切都是蓝色的,没有一种色调足以调剂这冰冷的色彩。而这幅画竟是杰作。这是不相信定律、规条与传统的最大成功。

两人都曾为西登斯夫人画过肖像。那是一个名女优,她的父亲亦是一个名演员,姓悭勃尔。他曾有过一句名言,至今为人传诵的:"上帝有一天想创造一个喜剧天才,他创造了莫里哀,把他向空间一丢。他降落在法国,但他很可能降落在英国,因为他是属于全世界的。"

他的女儿和他具有同等出众的思想。她的故事曾被当代法国文学家安德烈·莫洛亚(Andre Maurois)在一篇题作《女优之像》的小说中描写过。

西登斯夫人讲述她到雷诺兹画室时,画家搀扶着她,领她到特别为模特儿保留的座位前面。一切都准备她扮演如在图中所见的神情。他向她说:"请登宝座,随后请感应我以一个悲剧女神的概念。"这样,她便扮起姿势。

这幕情景发生于 1783 年,正当贵族社会的黄金时代。

于是,雷诺兹所绘的肖像,不复是西登斯夫人的,而是悲剧女神墨尔波墨涅(Melpoméne)了。这是雷诺兹所谓"把对象和

图 19—1　《蓝衣少年》，约 1770 年

一种普通观念接近"。这方法自然是很方便的。他曾屡次采用，但也并非没有严重的流弊。

　　因为这女神的宝座高出地面一尺半，故善于辞令的雷诺兹向他的模特儿说，他匍匐在她脚下，这确是事实。当肖像画完了，他又说："夫人，我的名字将签在你的衣角上，贱名将借尊名而永垂不朽，这是我的莫大荣幸。"

当他又说还要大加修改使这幅画成为完美时，那悲剧家，也许厌倦了，便说她不信他还能把它改善；于是雷诺兹答道："惟夫人之意志是从！"这样，他便一笔不再改了。在那个时代，像雷诺兹那样的人物，这故事是特别饶有意味的。同时代，法国画家拉图尔（Maurice Quentin La Tour，1704—1788）被召到凡尔赛宫去为篷巴杜夫人作像，他刚开始穿起画衣预备动手，突然关起他的画盒，收拾他的粉画颜色，一句话也不说，愤愤地走了。为什么呢？因为法王路易十五偶然走过来参观了他的工作之故。

西登斯夫人，不，是悲剧女神，坐着，坐在那"宝座"上。头仰起四分之三，眼睛不知向什么无形的对象凝视着。一条手臂倚放在椅柄上，另一条放在胸口。她头上戴着冠冕，一袭宽大的长袍一直垂到脚跟，全部的空气，仿佛她站在云端里。姿态是自然的，只是枝节妨害了大体。女神背后还有两个人物。一是"罪恶"，张开着嘴，头发凌乱，手中执着一杯毒药。另一个是"良心的苛责"。背景是布满着红光，如在舞台上一般。这是画家要借此予人以悲剧的印象。然而肖像画家所应表达的个人性格在此却是绝无。（图19-2）

除此之外，那幅画当然是很美的。女优的姿势既那么自然，她的双手的素描亦是非常典雅。身上的布帛，既不太简，亦不太繁，披带得十分庄严。它们又是柔和，又是圆转。两个人物的穿插愈显出主角的美丽与高贵。全部确能充分给人以悲剧女神的印象。

但庚斯勃罗的肖像又是如何？

固然，这是同一个人物。雷诺兹的手法，是要把他的对象画成一个女神，给她一切必须的庄严华贵，个性的真实在此必然是牺牲了。这方法且亦是18世纪英法两国所最流行的。人们多爱把自己画成某个某个神话中的人物，狄安娜、米涅瓦……一个

图 19－2 雷诺兹：《西登斯夫人》，1784 年

图 19-3　庚斯勃罗:《西登斯夫人》,1785 年

大公画成力士哀居尔，手里拿着棍棒。在此，虚荣心是满足了，艺术却大受损害了，因为这些作品，既非历史画，亦非肖像画，只是些丑角改装的正角罢了。

在庚斯勃罗画中，宝座没有了，象征人物也没有了，远处的红光也没有了。这一切都是戏巧，都是魔术。真正的西登斯夫人比悲剧女神漂亮得多。她穿着出门的服饰，简单地坐着。她身上是一件蓝条的绸袍。她的头并不仰起，脸部的安置令人看到她全部的秀美之姿，她戴着时行的插有羽毛的大帽。（图19—3）

这两件作品的比较，我们并非要用以品评两个画家的优劣，而只是指出两个不同的气禀，两种不同的教育，在艺术制作上可有如何不同的结果。雷诺兹因为学识渊博，因为他对于意大利画派——尤其是威尼斯派——的深切的认识，自然而然要追求新奇的效果。庚斯勃罗则因为淳朴浑厚，以天真的艺术家心灵去服从他的模特儿。前者是用尽艺术材料以表现艺术能力的最大限度；后者是抉发诗情梦意以表达艺术素材的灵魂。如果用我们中国的论画法来说，雷诺兹心中有画，故极尽铺张以作画；庚斯勃罗心中无画，故以无邪的态度表白心魂。

第二十讲　浪漫派风景画家

　　普桑所定的历史风景画的公式,在两世纪中,一直是为法国风景画家尊崇的规律。它对于自然与人物的结构,规定得如是严密,对于古典精神又是如何吻合,没有一个大胆的画家敢加以变易。人们继续着想,说,人类是唯一的艺术素材,惟有靠了人物的安插,自然才显得美。

　　卢浮宫中充塞着这一个时代的这一类作品。

　　洛兰是一个长于伟大的景色的画家。但他的《晨曦》(图20－1),他的《黄昏》(图20－2),照射着海边的商埠,一切枝节的穿插都表明人类为自然之主宰——这是历史风景画的原则。

　　18世纪初叶,华托(Watteau,1684—1721)画着卢森堡花园中的水池、走道树阴。但他的风景画,并非为了风景本身而作的。画幅中的主角,老是成群结队酣歌狂舞的群众。

　　弗拉戈纳尔(Fragonard,1732—1806)曾把他的故乡格拉斯的风景穿插在作品中,但他的树木与草地不过为他的人物的背景而已。

　　当时一部分批评家,在历史风景画之外,曾分别出一种田园风景画。岩石与树木,代以农家的工具。乡人代替了骑士与贵族。而作品的精神却是不变。爱好田园的简单淳朴的境界原是当时的一种风尚,画家们亦只是迎合社会心理而制作,并无对于风景画的真实的感兴。

图 20—1　《晨曦》,1648 年

　　卢梭(Jean Jacques Rousseau)在颂赞自然,狄德罗亦在歌咏自然:"噢! 自然,你多么美丽,多么伟大,多么庄严!"这是当时的哲学,当时的风气。但这哲学还未到开花结果的时期,而风景艺术也只留在那投机取巧的阶段。

　　1796 年,当达维特(David)制作巨大的历史画时,一个沙龙批评家在他的论文中写道:"我绝对不提风景画,这是一种不当存在的画品。"

　　19 世纪初叶,开始有几个画家,看见了荷兰的风景画家与康斯特布尔(Constable,1776—1837)的作品,敢大胆描绘落日、拂晓或薄暮的景色;但官方的批评家还是执著历史风景画的成见。当时一个入时的艺术批评家,佩尔特斯(Perthes),于 1817年时为历史风景画下了一个定义,说:"历史风格是一种组合景色的艺术,组合的标准是要选择自然界中最美、最伟大的景致以

安插人物,而这种人物的行动或是具有历史性质,或是代表一种
思想。在这个场合中,风景必须能帮助人物,使其行为更为动
人,更能刺激观众的想象。"这差不多是悲剧的定义了,风景无异
是舞台上的布景。

　　然而大革命之后,在帝政时代,新时代的人物在艺术上如在
文学上一样,创出了新的局面。思想转变了,感觉也改换了。这
一群画家中出世最早的是柯罗(Corot),生于 1796 年;其次是迪
亚兹(Diaz),生于 1809 年;杜佩雷(Dupré)生于 1811 年;卢梭
(Théodore Rousseau)生于 1812 年。

　　1830 年,正是这些画家达到成熟年龄的时期,亦是浪漫主
义文学基础奠定之年;从此以后的三十年中,绘画史上充满着他
们的作品与光荣。而造成这光荣的是一种综合地受着历史、文
学、艺术各种影响的画品——风景画。

图 20—2　《黄昏》,1639 年

杜佩雷被称为"第一个浪漫派画家"。他的精细的智慧,明晰的头脑,与丰富的思想,在他的画友中常居于顾问的地位,给予他们良好的影响。他的作品一部分存于卢浮宫,最知名的一幅是题为《早晨》(图 20—3)的风景画。它不独在他个人作品中是件特殊之作,即在全体浪漫派绘画中亦是富于特征的。

其中并无历史风景画所规定的伟大的景色或事故,甚至一个人物也没有。我们只看见一角小溪,溪旁一株橡树,远处更有两株平凡的树在水中反映出阴影。

图 20—3 《早晨》,1850—1855 年

这绝非是自然界中的一角幽胜的风景。河流也毫无迂回曲折的景致。橡树也不是百年古树，它的线条毫无尊严巍峨之概。和橡树做伴着只是些形式相同的丛树。溪旁堆着几块乱石，两头麇鹿在饮水。

结构没有典雅的对称，各景的枝节没有装饰的作用。整个主题都安放在图的一面，而全图并无敧斜颠覆之概。其中也没有刻意经营的前景，没有素描准确的，足为全画重心的前景。坚实的骨干在此只有包裹着事物的模糊的轮廓。一草一木好似笼罩在云雾中一般，它们都是借反映的影子来自显的，它们不是真实地存在着，而是令人猜到它们存在着。普桑惯在散步时采集花草木石，携回家中做深长的研究。这一种仔细推敲的时代已经过去了。

天际描绘得很低，占据了图中最大的地位。

那么，这幅画的魅力究竟在何处呢？是在它所含蓄的诗意上。作者所欲唤引我们的情绪，是在东方既白，晨光熹微，万物方在朦胧的夜色中觉醒转来的境地中所感到的一种不可捉摸的情绪。

洛兰曾画过日出的景象。那是光华夺目的庄严伟大的场面。杜佩雷却并无这种宏愿。他的乐谱是更复杂更细腻，因为它是诉之于心的，而情操的调子却比清明的思想更难捉摸。

作者所要唤引观众的，是在拂晓时万物初醒的境界，由这境界所触发的情绪是极幽密的，而且是稍纵即逝的。但他不愿描绘人类在晨光中在码头上或大路上工作的情景。他的对象只是两头麇鹿到它们熟识的溪旁饮水，只是饱受甘露的草木在晓色中抬头，只是含苞未放的花朵在微风中摇曳。他要描绘的是这一组错综的感觉，在我们心中引起种种田园的景象与自然界中亲切幽密的情调。

　　为表现这种新题材起见，艺术家自不得不和旧传统决绝，而搜觅新技巧。历史风景画，是和古典派文学一般给有思想的人观赏的。至于浪漫派的风景画却是为敏感的心灵制作的。新的真理推翻了旧的真理，构图中对称的配置，形象描写的统一，穿插人物以增加全画的高贵性……这一切规条都随之崩溃了。从今以后，艺术家在图中安置他的中心人物时，不复以传统法则为圭臬，而以他自己的趣味为依据。他不复为了保存庄严伟大的面目而有所牺牲。他在图中穿插入最微贱的事物，为以前的画家所认为不足入画的。至于历史风景画中所常见的瀑布、山洞、古堡、废墟之类，为昔人所尊为高贵的，却全被遗弃了。

　　但我们不可就说浪漫派把所有的素描法则全部废弃了，其中颇有为任何画派所不能轻忽的基本原则。即如杜佩雷之《早晨》，它的主要对象是橡树，其他一切都从属于它：隐在后面的另一株橡树、灌木丛、在溪上反映着倒影的杂树，都是和主要对象保持着从属关系的。画中也有各个远近不同的景，也有强弱各异，冷热参错的色度。并如古典派一派，有使印象一致的顾虑，一切枝叶的分配都以获得这统一性为目的：占据图中最大部分的天空是表现晨光的普照；丛密的树叶中间透露出来的光，是微弱的；全部包围着缥缈不定的雾雾。

　　在此我们应当注意两点：第一，这种画面所唤引的情操绝非造型的（plastique）。我们的感动绝非因为它的线条美、色彩美，或丛树麋鹿的美。这些琐物会合起来引起观众一种纯粹精神的印象。在它前面，我们只是给一种不可思议的情绪抓住了，而忘记一切它所包含的新奇的构图与技术。

　　近世的风景画格在此只是一个开端，而浪漫主义也正在初步表现的阶段中。它的发展的趋向不止杜佩雷的一种，即杜佩雷的那种情操也还有更精进的表白。

卢梭的作品比较更伟大更奇特。他因为处境困厄,故精神上充塞着烦恼与苦闷。他的父亲原是一个巴黎的工匠,因为经营不善而破产了,使卢梭老早就尝遍了贫穷的滋味。他的年轻的妻子发了疯,不得不与他离婚。他的艺术被人误解,二十余年中,批评家对他只有冷嘲热讽的舆论。直到 1848 年革命为止,他的作品每年被沙龙的审查委员会拒绝。

他秉有诗人的气质。他可不是表现晨光暮色时的幽密的梦境,而是抉发大自然要蕴藏的生气。文艺复兴期的多那太罗早曾发过这种宏愿,他为要追求体质的与精神的生命印象,曾陷于极度的苦恼。然而卢梭所欲阐发的,并非是人类的生命,而是自然界的生命。他的感觉,他的想象,使他能够容易地抓握最微贱的生物的性灵。他自言听到树木的声音。它们的动作,它们的不同的形式,教他懂得森林中的唔语。他猜测到花的姿态所含的意义与热情。

当一个人到达了这个地步,无论是诗人或画家,他的眼睛是透视的了,它们能在外形之内透视到内心。大自然是一个超自然的世界,但于他一切都是熟习的。怀着猜忌与警戒,心头只是孤独与寂寞,他的日子,完全消磨于野外,面对着画架,面对着大自然。有一次他在田间工作时遇到一个朋友,他便说:"在此多么愉快!我愿这样地永久生活于静寂之中。"是啊,他和人世的接触愈少,便是和自然的接触愈多;他不愿与人群交往时,便去与自然对语。这里所谓自然不只是山水,不只是天空的云彩,而是自然界中一切的生物与无生物。

要捉摸无可捉摸,要表白无可表白,这是画家卢梭的野心。这野心往往使他陷于绝望。多少作品在将要完工的时候被毁掉了! 如莱奥纳多·达·芬奇一样,他不断地发明特殊的方法,制造特殊的颜色与油,以致他有许多作品,经过了不纯粹的化学作

用而变得黝暗，面目不辨。

他的代表作中，有《枫丹白露之夕》（图 20—4）。这幅风景表现得如同一座美妙的建筑物。两旁矗立着几株大树，宛如大寺前面的两座钟楼；交叉的树枝仿佛穹隆；中间展开着一片广大的平原；其中有牛羊，有池塘，有孤立的树。两旁的树下，散布着乱石与短小的植物，到处开满着鲜花，池上漂着浮萍。

作者所要表白的，是在这丛林之下与平原之上流转着的无声无形的生气。树干的巍峨表示它独立不阿的性格，一望无际的原野表示天地之壮阔，牛羊广布，指示出富庶的畜牧；即是一花一草之微，亦在启示它们欣欣向荣的生命。然而，作者懂得综合的力量最为坚强，故他并不如何刻求琐屑的表现；而且在一切小枝节汇集之后，最重要的还得一道灿烂的光明，把一幅图画变成一阕交响乐。于是他反复地修改、敷色；若是在各种探究之后依然不能获得预期的效果，他便转侧于痛苦的绝望中了。在痛苦中或者竟把这未完之作毁掉了；或者在狂乱之后，清明的意识使他突然感应到伟大的和谐。

如杜佩雷一样，卢梭并不刻求表现自然的真相，而是经过他的心所观照过的自然的面貌。他以自己的个性、人物、视觉来代替准确的现实，他颂赞宇宙间潜在的生命力。他的画无异是抒情诗，无异是一种心灵境界的表现。他自己说过他创出幻象以自欺，他以自己的发明作为精神的食粮。

经过了杜佩雷、卢梭及同时代诸艺人的努力，风景画已到达独立的程度，它失去了往昔的附属作用、装饰作用，它已是为"风景"画的风景画。我们已经说过，这是整个时代的产物，是与浪漫主义文学同样具有不得不发生的原因，这原因是当时代的人的一致的精神要求。也和浪漫派文学一样，风景画所能表达的境界还不止上述数人所表达过的，因为它抒情的方面既是很多，

而用以抒情的基调又时常变换。我们以下要提及柯罗便是要说明这新兴画派成功的顶点。

图 20—4　《枫丹白露之夕》,1848—1849 年

　　在身世上言,柯罗比起卢梭来已是一个幸福儿。他比卢梭长十六岁,寿命也长八年。浪漫派的兴起与衰落,都是他亲历的。他的一生完全是风平浪静的日子。他的作品毫无革命色彩,一直为官立沙龙所容受。当审查委员会议绝不予颁给他银质奖章时,他的朋友们铸造了一个金质奖章送给他。他丝毫没有受到卢梭所经历的悲苦。在七十七岁上,他第一次觉得患病时,他和朋友们说:"我对于我的运命毫无可以怨尤之处。我享有健康,我具有对于大自然的热爱,我能一生从事于绘画。我的家庭里都是善良之辈。我有真诚的朋友,因为我从未开罪于人。我不但不能怨我的命运,我尤当感激它呢。"

　　以艺术本身言,柯罗的作品比卢梭的不知多出几许。他的环境使他能安心工作,他的艺术天才如流水一般地泻滑出来。

在他暮年,他的作品已经有了定型,被称为"柯罗派"。更以卢梭的面貌与柯罗的对比,那么,卢梭所见的自然,是风景中各部分的关联,是树木与土地的轮廓。他仿佛一个天真的儿童,徜徉于大自然中,对于一草一木都满怀着好奇心:树枝的虬结,岩石的峥嵘,几乎全像童话中有人格性的生物。但他不知在树木与岩石之外,更有包裹着它们的大气(atmosphére),光的变幻于他也只是不重要的枝节。他描绘的阳光,总是沉着的晚霞,与树木处在迎面反光的地位,因为这样更能显示树木的雄姿。

至于柯罗,却把这些纯粹属于视觉性的自然景物,演成一首牧歌式的抒情诗。银白的云彩,青翠的树阴,数点轻描淡写的枝叶在空中摇曳,黝暗的林间隙地上,映着几个模糊的夜神的倩影与舞姿。树影不复如卢梭的那般固定,它的立体性在轻灵浮动的气氛中消失了,融化了。地面上一切植物的轮廓打破了,充塞乎天地之间,而给予自然以一种统一的情调的,是前人所从未经意的大气。这样,自然界变得无穷,变得不定,充满着神秘与谜,在他的画中,一切在颤动,如小提琴弦所发的袅袅不尽之音。那么自由,那么活泼,半是朦胧,半是清楚,这是魏尔兰(Verlaine)的诗的境界。

近世风景画不独由柯罗而达到顶点,且由他而开展出一个新的阶段。他关于气氛的发现,引起印象派分析外光的研究。他把气氛作为一幅画的主要基调,而把各种色彩归纳在这一个和音中。在此,风景画简直带着音乐的意味,因为这气氛不独是统制一切的基调,同时还是调和其他色彩的一种中间色。

在绘画史的系统上着眼,浪漫派风景画只是使这种画格摆脱往昔的从属于人物画历史画的地位,而成为一种自由的抒情画。然而,除了这精确的意义外,更产生了技术上的革命。

正统的官学派,素来奉"本身色彩"(Couleur locale)为施色

的定律。他们认为万物皆有固定的色彩，例如，树是绿的，草是青的之类。因为他们穷年累月在室内工作，惯在不明不暗的灰白色光线下观看事物，从不知在阳光下面，万物的色彩是变化无穷的。

现在，浪漫派画家在外光中作画，群集于巴黎近郊的枫丹白露森林中，他们看遍了晨、夕、午、夜诸景之不同，又看到了花草木石在这时间内各有不同的色彩。不到半世纪，便产生了极大的影响，启示了后来画家创立印象派的极端自然主义的风格。